色鉛筆 的
動物樂園

趙宏偉 等編著　鄒宛芸 校審

新一代圖書有限公司

U0110284

色鉛筆畫並不像你想像的那麼難學！色鉛筆動物的繪製，將帶你走進簡單、輕鬆的色鉛筆世界。

　　本書介紹了37種動物的畫法，由易到難，簡單明瞭，繪製步驟中不僅有案例圖，而且還有細節的放大圖，將每個案例的重點提出來供讀者學習和參考。本書將基礎與實用相結合，為初級繪畫者講授了靈活的色鉛筆繪畫技法。就從本書開始，快來體驗不一樣的色鉛筆之旅吧！

國家圖書館出版品預行編目(CIP)資料

色鉛筆的動物樂園 / 趙宏偉等編著. -- 初版. -- 新北市：
　新一代圖書, 2014.02
　　面；　　公分

　ISBN 978-986-6142-39-0(平裝)

　1.鉛筆畫 2.動物畫 3.繪畫技法

948.2　　　　　　　　　　　　　　　103001704

色鉛筆的動物樂園

作　　　者：趙宏偉 等編著
發 行 人：顏士傑
校　　審：鄒宛芸
編輯顧問：林行健
資深顧問：陳寬祐
資深顧問：朱炳樹
出 版 者：新一代圖書有限公司
　　　　　新北市中和區中正路906號3樓
　　　　　電話：(02)2226-3121
　　　　　傳真：(02)2226-3123
經 銷 商：北星文化事業有限公司
　　　　　新北市永和區中正路456號B1
　　　　　電話：(02)2922-9000
　　　　　傳真：(02)2922-9041
印　　　刷：五洲彩色製版印刷股份有限公司
郵政劃撥：50078231新一代圖書有限公司
定　　　價：320元

　　當你每天都沉浸在電子產品的世界裏，被繁重的學習和工作壓得喘不過氣的時候，是不是也幻想過暫時拋開一切，回到小時候，簡簡單單地用一支筆、一張紙描繪生活中所看到的動物呢？不求別人的讚賞，僅僅是抒發自己的情緒，獲得最單純的滿足和快樂。快樂其實很簡單，只要我們細心觀察，它就在我們身邊等待著我們去發現，用色鉛筆描繪出一個屬於自己的世界。

　　色鉛筆是一種常見的繪畫工具，有的人認為它們是兒童稚嫩的畫筆。其實不然，把彩色鉛筆當成我們的好朋友，帶著愉快的心情去運用它們，畫出各式各樣的小動物，有淘氣可愛的貓咪，有忠誠憨厚的小狗，還有相濡以沫的鴛鴦等。

　　別怕自己畫得不好看，別擔心不懂得如何運用畫筆。本書會教你最實用的方法，慢慢地告訴你如何選擇顏色、如何打下草稿、怎樣鋪色，直到你能獨立完成一幅圖畫。在大千世界裏各種形態的小動物，如果能親手畫下它們的姿態，讓它們躍然紙上，那多麼有趣啊！有了本書，現在你還在猶豫什麼？還在等什麼？快點拿起你手中的色鉛筆，跟隨本書一起畫出一個個真實可愛的小動物吧！

　　參與本書編寫的人員包括母春航、舒星博、付旭豪、於子博、楊春霞、張萌、高佳明、李放、鄭嬌嬌、李江鵬、蘇茵、勒哲、李陽、趙宏偉。

IV

目　錄

動物01 靈活好動的　貓咪

狗最初能夠適應人類生活,是因為它們的社會行為在許多方面正好與人類相配合。貓卻不同於人類,它們是獨來獨往並擁有固定領地的動物,而且大多活躍在夜間。然而正是貓的捕獵行為促使它們最初與人類生活的環境相接觸,而它們守護領土的強烈本能又驅使它們不斷地出現在相同的地方。

用咖啡色的色鉛筆把貓咪的外輪廓畫出來，用短線將其毛髮按照它的髮順來繪製，同時將貓咪的眼睛等細節也畫出來。

貓咪最傳神的部位就是它的眼睛，用筆尖用力加深眼眶和瞳孔的顏色。

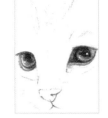

咖啡色

天藍色

2 最重要的步驟就是刻畫貓咪的眼睛，先用咖啡色和天藍色畫出眼眶和瞳孔的顏色，讓眼眶和眼球有一些淺淺的過渡，眼球的高光部分留白。

要按照其耳廓的走向添加顏色。

橘紅色

士紅色

4 用橘紅色著重刻畫耳廓內深色的毛。用咖啡色畫出耳朵邊緣的毛。

3 先用士紅色淡淡地為貓咪的鼻子塗上一層顏色，再用咖啡色加深鼻孔和嘴巴中央的顏色。

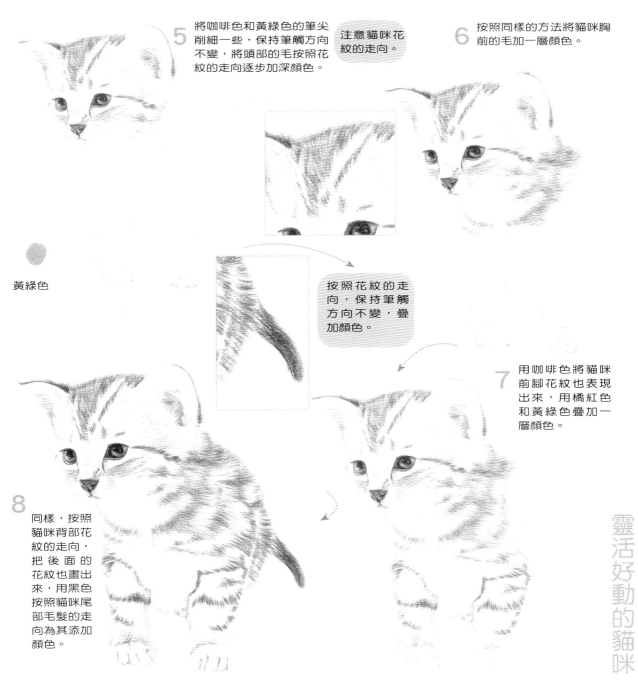

5 將咖啡色和黃綠色的筆尖削細一些,保持筆觸方向不變,將頭部的毛按照花紋的走向逐步加深顏色。

注意貓咪花紋的走向。

6 按照同樣的方法將貓咪胸前的毛加一層顏色。

黃綠色

按照花紋的走向,保持筆觸方向不變,疊加顏色。

7 用咖啡色將貓咪前腳花紋也表現出來,用橘紅色和黃綠色疊加一層顏色。

8 同樣,按照貓咪背部花紋的走向,把後面的花紋也畫出來,用黑色按照貓咪尾部毛髮的走向為其添加顏色。

靈活好動的貓咪

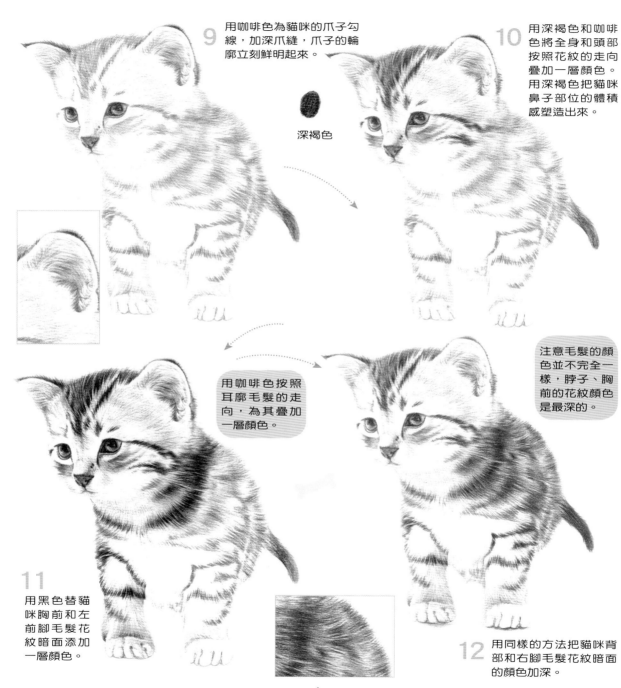

用咖啡色為貓咪的爪子勾線，加深爪縫，爪子的輪廓立刻鮮明起來。

9

用深褐色和咖啡色將全身和頭部按照花紋的走向疊加一層顏色。用深褐色把貓咪鼻子部位的體積感塑造出來。

10

深褐色

用咖啡色按照耳廓毛髮的走向，為其疊加一層顏色。

注意毛髮的顏色並不完全一樣，脖子、胸前的花紋顏色是最深的。

11

用黑色替貓咪胸前和左前腳毛髮花紋暗面添加一層顏色。

12

用同樣的方法把貓咪背部和右腳毛髮花紋暗面的顏色加深。

貓咪是很受大眾喜愛的一種動物。

貓喜歡孤獨而自由地活動。除發情交配外，很少三五成群地一起棲息。貓的本性是不認特定主人的。但是當貓在一個家庭被飼養一段時間後，在主人的關懷、訓練和調教下，孤獨習性也是可以改變的，並且能與主人建立感情。在這個過程中，它會對主人的家庭與其周圍環境建立起一個屬於自己領地範圍的概念，不允許其他貓進入自己的領地，一旦有入侵者，就會立即發動攻擊。

貓的嫉妒心強，表現在它不但會嫉妒同類受到寵愛，甚至有時主人對孩子過多的親暱表現，也會引起貓的憤憤不平。當你抱起兩隻貓中的一隻，另一隻貓立刻會發出"嗚嗚"的威脅聲，而懷中的貓也會不甘示弱，阻止另一隻貓接近主人。

貓有"潔癖"，是最講究衛生的動物之一。每天貓要用爪子為自己洗好幾次臉；每次都在固定的地方大小便,便後都要用土將糞便蓋上,貓沒有隨地大小便的習慣。因此，主人可以在室內或飼養籠內（較大空間）的一角處，放置有鋪墊物(如砂土、木屑、碎吸水紙和煤灰渣等)的便盆，便於收集全部大小便，以保持環境的衛生。

貓的睡眠時間，大約是人睡眠時間的兩倍。但是貓不像人那樣集中地睡，而是分成數次睡，所以貓在夜裡的任何時候都可以保持清醒的。

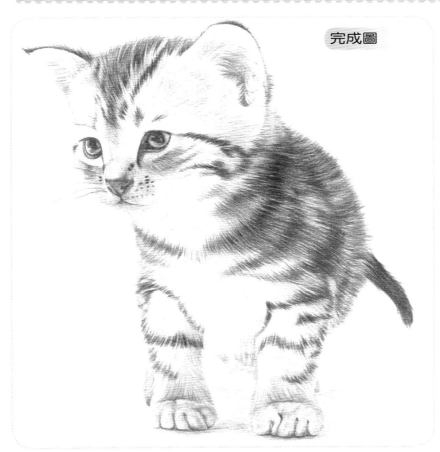

完成圖

用於鼻子、嘴的顏色。

土紅色

用於臉部的顏色。

黃綠色

用於整體花紋和輪廓線的顏色。　咖啡色

用於花紋暗面的顏色。

深褐色

用於毛髮的顏色。

橘紅色

用於眼睛瞳孔的顏色。

天藍色

靈活好動的貓咪

動物 02忠誠可愛的 小狗

　　狗在人類社會中扮演著多重角色。狗的聽覺、嗅覺都很敏銳，善於看守門戶，有的可以訓練成軍犬、警犬。
工作犬的工作有像放牧這類傳統工作，也有像偵測違法交易，幫助盲人或殘障人士這樣的新型工作。對於那些非工
作犬的狗，還有範圍寬廣的狗類運動可以讓它們展現它們的天賦才能。在許多國家，家犬最普通和重要的社會角
色是作為人類的同伴。狗類因為在各個方面與人類的工作和生活關係緊密，　所以它們贏得了 "人類最好的朋友"
（Man's Best Friend）這樣的美譽。

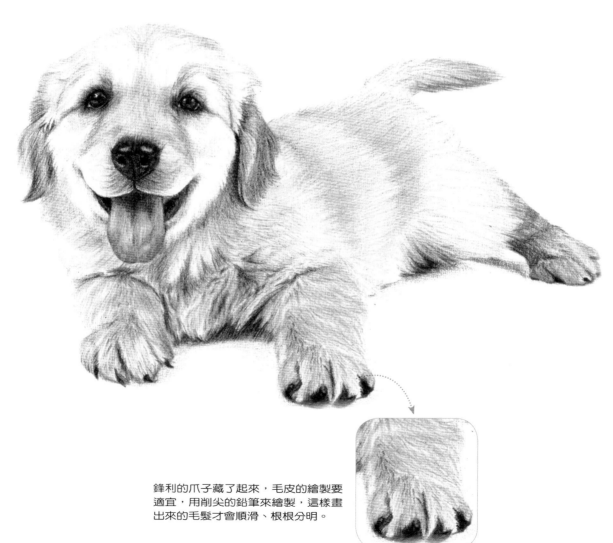

鋒利的爪子藏了起來，毛皮的繪製要
適宜，用削尖的鉛筆來繪製，這樣畫
出來的毛髮才會順滑、根根分明。

1　用中黃色把小狗的輪廓勾勒出來，仔細地用短線畫出毛皮的細節，同時把它的眼睛、鼻子和嘴的細節也畫出來。 中黃色

深褐色

3　先用玫紅色淡淡地將小狗的舌頭塗上一層顏色，再用橘色和深褐色加深舌頭和嘴巴中央兩邊的顏色。

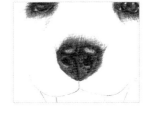

用咖啡色淡淡地替它的鼻子塗上一層顏色，再用咖啡色加深鼻孔的顏色。

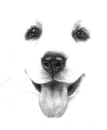

2　先用咖啡色和深褐色畫出眼眶和瞳孔的顏色，眼窩有一些淺淺的過渡，眼球的高光部分留白。最深的顏色在小狗的嘴巴和瞳孔。

咖啡色

小狗的嘴巴是畫面最生動的地方！

 玫紅色

橘色

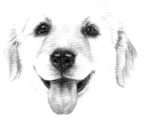

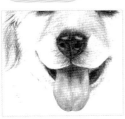

4　用中黃色整體為頭部的毛髮添加顏色。毛髮暗面的顏色用橘色加深。

用深褐色把小狗的指甲也畫出來。

5 按照毛髮的生長方向用中黃色和咖啡色結合替小狗胸脯疊加一層顏色。

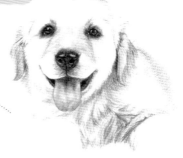

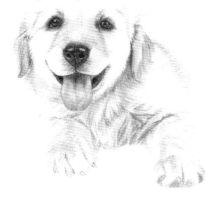

6 用同樣的方法為前腳疊加顏色。用咖啡色替小狗的爪子勾線，加深爪縫，爪子的輪廓立刻鮮明起來。

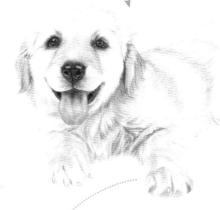

8 尾部末梢略微加重一些顏色，重點刻畫後腳的暗面顏色，將它的體積感畫出來。

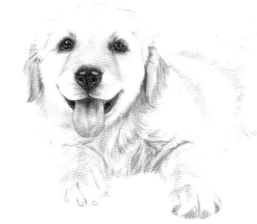

7 用橘色和中黃色按照背部毛髮的走向疊加一層顏色。

強調四肢關節處及暗處的顏色。

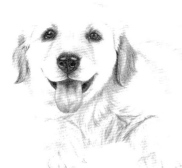

筆觸的方向一定要順著毛髮的生長方向來畫！

10 用橘色在頭部疊加一層深色，整體將頭部深色的毛髮進一步加深，強調耳朵和鼻子上面的深色。

9 小狗軀幹的毛先按照生長方向大面積地塗上一層中黃色，在暗面疊加一層咖啡色。腿部關節的顏色要畫得重一些。

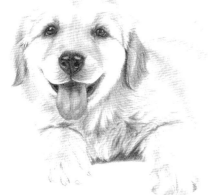

11 加重小狗脖子下方的顏色，注意筆觸的方向，刻畫出它的層次感。

12 將筆尖削尖，重點刻畫小狗前腳和臉部暗面的顏色，將它的體積感畫出來。

把鉛筆削尖，仔細刻畫出爪子的體積感。

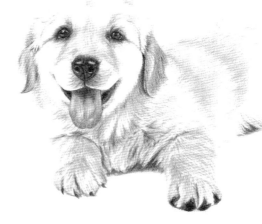

忠誠可愛的小狗

狗是一種常見的犬科哺乳動物，是已經被人類馴化的狼的後代，生物學分類上是狼的一個亞種；被稱為"人類最忠實的朋友"，也是飼養率最高的寵物。其壽命約十多年，與貓的平均壽命相近。

狗有2.2億個嗅覺細胞，是人類的250倍，能分辨出大約200萬種物質發出的不同濃度的氣味。

狗可分辨極為細小和高頻率的聲音，而且對聲源的判斷能力也很強．它的聽覺能力是人的16倍，當狗聽到聲音時，由於耳與眼的交感作用，所以完全可以做到眼觀六路，耳聽八方。晚上，它即使睡覺也保持著高度的警覺性，對半徑1千公尺以內的聲音都能分辨清楚。

更讓人難以置信的是它可以區別出節拍器每分鐘震動數是96次還是100次，是133次還是144次。狗對於人的口令和簡單的語言，可以根據音調音節變化建立條件反射。

 玫紅色
用於舌頭的顏色。

 咖啡色
用於毛髮暗面的顏色。

 橘色
用於毛髮的顏色。

 中黃色
用於毛髮的顏色。

 深褐色
用於眼睛和鼻子的顏色。

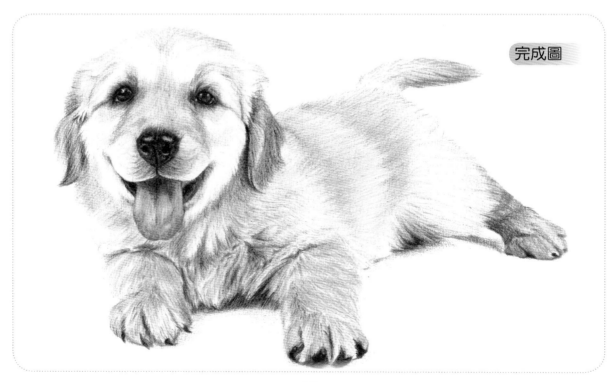

完成圖

動物03 活蹦亂跳的 兔子

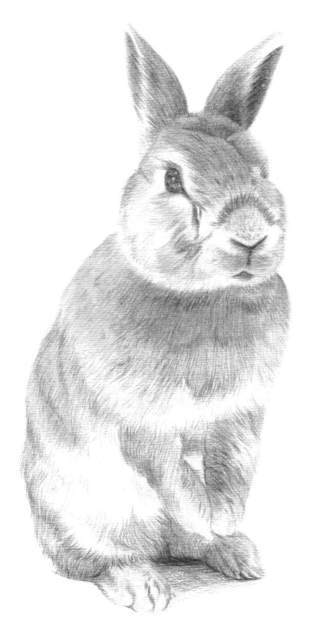

兔子聰明且善於保護自己。

成語 "狡兔三窟" 便是在形容兔子的這種特質。

兔子在民間故事中，常扮演機智勝利的角色。俄羅斯的故事說兔子嘲笑幼熊，並向熊吐口水，母熊大怒，要教訓兔子，兔子飛快逃脫，熊卻掉進了陷阱。日本也有兔子以智慧戰勝狐狸的傳說。

1 用咖啡色色鉛筆勾畫出兔子的大概輪廓，用短的筆觸畫出外形輪廓，再仔細畫出耳朵、眼睛、鼻子、嘴巴和腿的形狀。

 咖啡色

使用黑色加深眼珠的時候，要注意不要全部塗黑，著重加深眼球和眼眶的交接處。

2 用深褐色輕輕地畫出眼珠的顏色，畫到眼中深色部分時加重一些力道，高光的地方用留白的方法，留出一點位置。

深褐色

4 從頭部開始細化兔子的毛髮，先用深褐色輕輕地在頭部的暗面畫上一層毛髮。

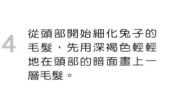

3 用深褐色加深鼻子處毛髮的顏色，運筆方向要與毛髮生長的方向一致，再用深褐色畫出耳朵的深色。

把深褐色的筆削尖，一根根細細地加深頭部的毛髮。

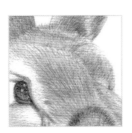

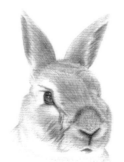

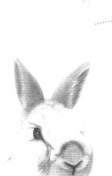

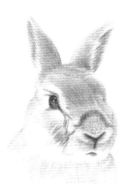

5 用中黃色輕輕地畫出兔子胸前和前腳的毛髮走向。

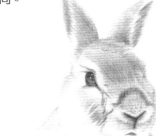

6 用同樣的方法畫出兔子下半身和後腳的顏色。

中黃色

8 用深褐色加深兔子耳朵、鼻子暗面的顏色。

在鼻子上加一些深褐色，襯出鼻子的立體感。

橘紅色

7 繼續畫身體部分的毛髮，使用橘紅色，按照之前的毛髮方向與身體結構，畫出身體的毛髮。

活蹦亂跳的兔子

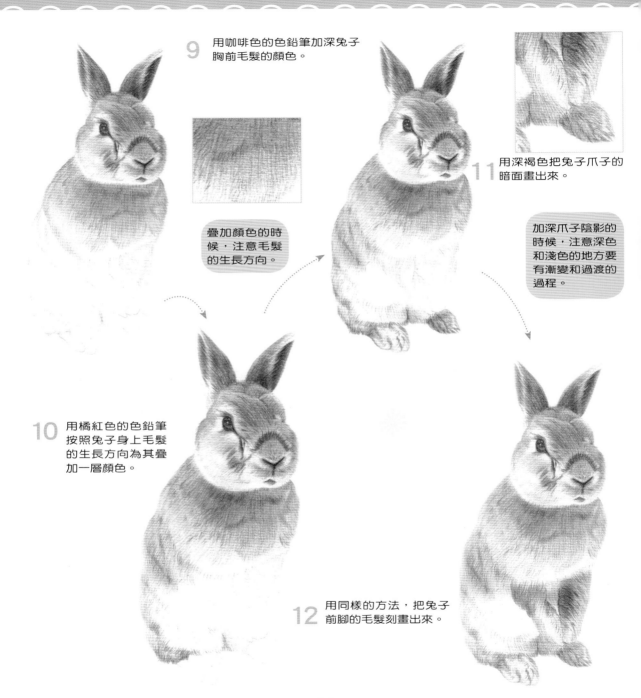

9 用咖啡色的色鉛筆加深兔子胸前毛髮的顏色。

疊加顏色的時候，注意毛髮的生長方向。

11 用深褐色把兔子爪子的暗面畫出來。

加深爪子陰影的時候，注意深色和淺色的地方要有漸變和過渡的過程。

10 用橘紅色的色鉛筆按照兔子身上毛髮的生長方向為其疊加一層顏色。

12 用同樣的方法，把兔子前腳的毛髮刻畫出來。

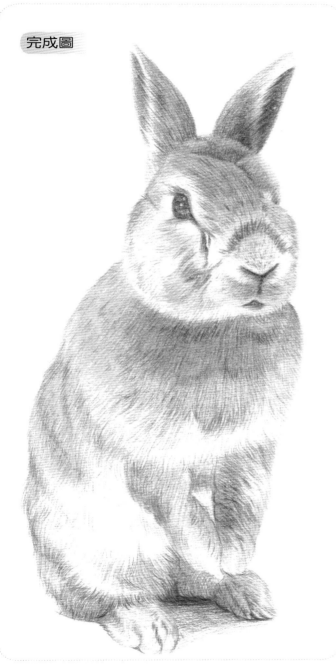

完成圖

橘紅色

用於身體的顏色。

咖啡色

用於兔子輪廓的顏色，毛髮的顏色。

中黃色

用於全身毛髮的顏色。

深褐色

用於兔子暗面毛髮的顏色，眼睛的顏色。

　　兔子是常見的小動物。它的祖先是分布於歐洲、非洲等地的野生穴兔，世界各地均有飼養，有很多品種，比較優良的有比利時兔、細毛兔、安哥拉兔等。兔子的體毛為白色、褐色等。耳朵較長，能夠靈活地向聲源轉動，聽覺靈敏，而且由於佈滿微血管，豎立時可以散熱，緊貼在脊背上時則可以保溫。眼睛很大，位於頭的兩側，有較大範圍的視野，但眼睛間的距離太大，要靠左右移動頭部才能看清物體。鼻孔的鼻翼能隨呼吸節律開合，嗅覺也很靈敏。嘴的上唇正中裂開成兩片，故有"崩嘴"或"豁嘴"之稱。兩個嘴角向左右生長著輻射狀、有觸覺功能的觸鬚。上顎具有兩對前後重疊的門齒，沒有犬齒。它的頸短但轉動自如，軀幹伸屈靈活。四肢強勁，腿肌發達而有力，前腿較短，具5趾，後腿較長，肌肉、筋腱發達強大，具4趾，腳下的毛多而蓬鬆，適於跳躍、迅速奔跑，疾跑時矯健神速，有如離弦之箭。在奔跑時還能突然止步，急轉彎或跑回頭路以擺脫追擊。它的尾短，僅有5公分左右，略呈圓形，故有"兔子的尾巴長不了"的說法。

活蹦亂跳的兔子

動物04 嬌小可愛的 倉鼠

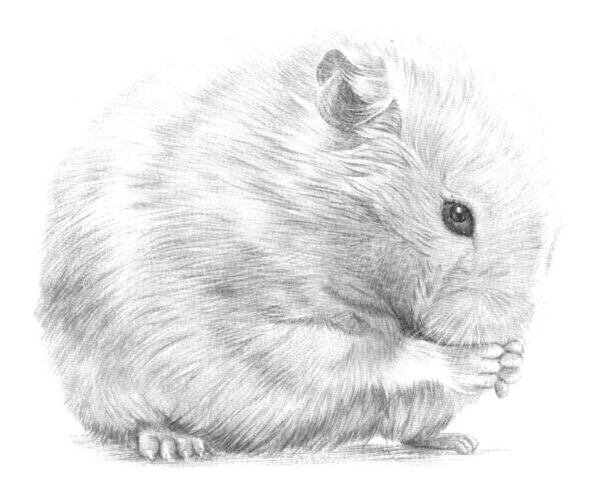

　　倉鼠是夜行性動物，日間睡覺，晚上才活動。它們通常在19～22點（部分0～4點）最活躍。所以要讓倉鼠日間好好休息，晚上再和倉鼠玩。任意改變夜行性動物的習慣會導致其短命。　為什麼倉鼠總喜歡躲起來？　因為倉鼠原居於沙漠地帶的洞穴之中，白天它們會躲在洞穴中睡覺，以避開野獸的攻擊。　躲在黑暗處是它們的本能，它們認為黑暗才有安全感。但倉鼠與人相處得久了，警覺性會低一點，也會改變它們的野外本能，在任何地方都能呼呼大睡。

1 用深褐色的色鉛筆把倉鼠的輪廓勾勒出來，仔細地用短線畫出毛皮的細節，同時把它眼睛、鼻子和嘴的細節也畫出來。

用筆尖用力加深眼眶和瞳孔的顏色。

深褐色

咖啡色

2 先用咖啡色和深褐色畫出倉鼠眼球和瞳孔的顏色，眼窩有一些淺淺的過渡，眼球的高光部分留白。

注意暗面顏色的暈染。

按照倉鼠耳朵的輪廓加深耳朵的顏色。

4

中黃色

3 用中黃色淡淡地為耳朵部份的毛髮鋪上一層顏色，運筆方向要與毛髮生長的方向一致，再用深褐色畫出耳朵的深色。

注意倉鼠的小爪子非常靈活，一定要掌握好它的結構。

5 用中黃色整體為頭部的毛髮添加顏色。並且分出毛髮的暗面。

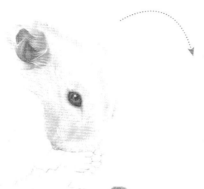

6 用橘色整體為頭部暗面的毛髮加深顏色。

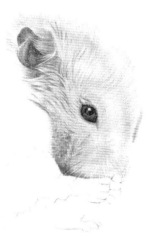

橘色

用淺粉色在倉鼠的臉頰淡淡地鋪上一層顏色，讓倉鼠看起來更加可愛！

注意臉部毛髮的表現。

8 用同樣的方法替倉鼠的整個後背疊加一層中黃色。用咖啡色加深毛髮暗面的顏色。

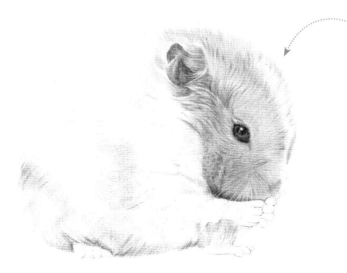

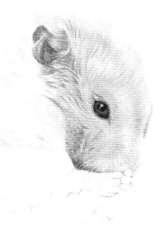

7 按照毛髮的生長方向用中黃色為倉鼠脖子後部疊加一層顏色。

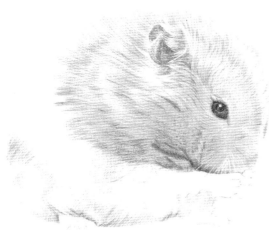

注意毛髮的層次感！

10 用深褐色加深倉鼠四肢暗
面的顏色。

9 用橘色和中黃色按照頭
部毛髮的生長方向為其
疊加一層顏色。

把鉛筆削尖，仔細刻畫出爪
子的體積感。

12 用橘色來為爪子鋪一層顏
色，用咖啡色為倉鼠的爪子
勾線，加深爪縫，爪子的輪
廓立刻鮮明起來。

11 軀幹的毛髮按照生長方向大面
積地塗上一層中黃色，在暗面疊
加一層咖啡色。腿部關節的顏
色要畫得重一些。

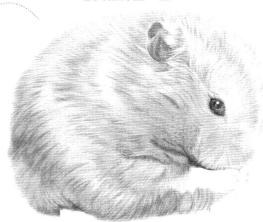

嬌小可愛的倉鼠

咖啡色　　用於毛髮的暗面顏色。

中黃色

用於毛髮亮面的顏色。

淺粉色

用於倉鼠臉頰的顏色。

橘色

倉鼠眼睛的顏色。

倉鼠毛髮、爪子的顏色。

　　倉鼠科各種動物基本都屬中小型鼠類。毛色繁多。體長在5～35公分之間，體重在30～1000克。體型短粗。尾短，一般不超過身長的一半，部分品種不超過後腿長度的一半，甚至看不到。主要食物為植物種子，喜食堅果，也食植物嫩莖或葉，偶爾也吃小蟲。多數不冬眠，冬天靠儲存食物生活。少數品種天氣寒冷情況下會進入不太活躍的準冬眠狀態！倉鼠主要在夜間活動，視力差，只能模糊辨形。顏色僅能分辨黑白。

　　倉鼠部分品種因為和人親近，已成為近年流行寵物，如敘利亞倉鼠（俗稱黃金倉鼠）、加卡利亞倉鼠（俗稱三線）、坎貝爾侏儒倉鼠（俗稱一線、蒙古倉鼠或俄羅斯倉鼠）、羅伯羅夫斯基倉鼠（俗稱公婆，小露寶）等。

完成圖

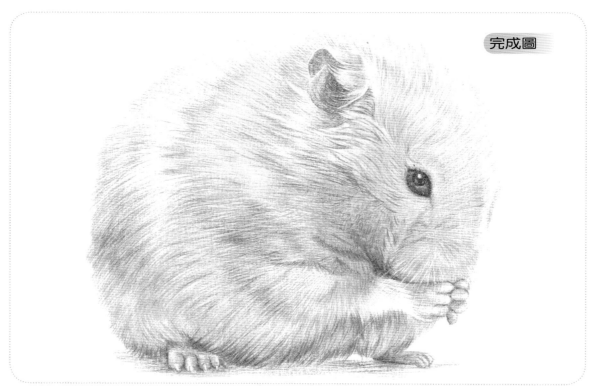

動物05 調皮吵鬧的 小雞

尖尖的嘴巴才方便
捉小蟲子

1 用中黃色和橘色把小雞的輪廓勾勒出來，仔細地用短線畫出皮毛的細節，同時把眼睛、鼻子和嘴的細節也畫出來。

2 用中黃色整體為頭部的毛髮添加顏色。並且分出毛髮的暗面。

 橘色

中黃色

注意把眼睛的空間留出來。

4 用中黃色把小雞胸脯毛髮的顏色暈染出來。

3 用中黃色淡淡地把整個頭部都鋪上一層顏色，運筆方向要與毛髮生長的方向一致。

22

5 用中黃色整體為脖子的毛髮添加顏色。並且分出毛髮的暗面。

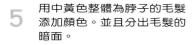

6 按照小雞背部毛髮的生長方向，用中黃色整體為背部毛髮添加顏色。

按照毛髮的生長方向為它添加顏色。

8 用同樣的方法，將小雞的整個後背疊加一層中黃色。加深毛髮暗面的顏色。

7 按照毛髮的生長方向用中黃色加深後背顏色。

調皮吵鬧的小雞

9 用中黃色按照頭部腹部毛髮的生長方向為其疊加一層顏色。用橘色加深小雞身上暗面的顏色。

10 用中黃色為小雞的爪子鋪一層顏色，用橘色將它的爪子勾線，加深爪縫，爪子的輪廓立刻鮮明起來。

把鉛筆削尖，仔細刻畫出爪子的體積感。

12 用黑色畫出小雞眼眶和瞳孔的顏色，眼窩有一些淺淺的過渡。

11 先用中黃色淡淡地將小雞的嘴塗上一層顏色，再用橘色加深嘴巴縫隙的顏色。

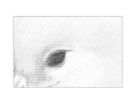

注意毛髮的層次感！

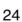

中黃色

用於小雞毛髮的顏色。

橘色

小雞毛髮、爪子的顏色。

　　小雞就是雞的寶寶，從雞蛋中孵化。小雞吃飼料及青菜、小蟲、碎米成長。雞是人類飼養最普遍的家禽。家雞源于野生的原雞，其馴化歷史約4000年，但直到1800年前後，雞肉和雞蛋才成為大量生產的商品。

完成圖

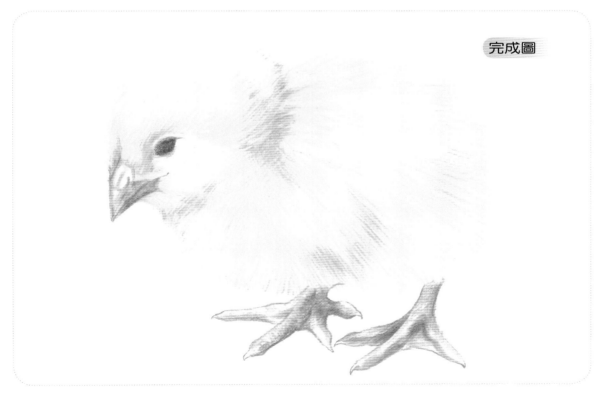

調皮吵鬧的小雞

動物06 行動緩慢的 烏龜

烏龜一般生活在溪，河，湖，沼澤，水庫和山澗中，有時也上岸活動。在自然環境中，烏龜以蠕蟲、螺類、蝦及小魚等為食，也吃植物的莖葉。烏龜是一種變溫動物，到了冬天，或者是當氣溫長期處於低溫的情況下，烏龜就會進入冬眠，各種烏龜的種類不同，開始冬眠的溫度也不相同，不過通常都在10℃～16℃。這個時候烏龜會長期縮在殼中，幾乎不活動，同時它的呼吸次數減少，體溫降低，血液循環和新陳代謝的速度減慢，所消耗的營養物質也相對減少。這種狀態和睡眠相似，只不過是一次長達幾個月的深度睡眠，甚至會呈現出一種輕微的麻痹狀態。

1 以深褐色將烏龜的輪廓勾勒出來，用流暢的線條畫出龜殼部分的細節，同時把它的眼睛、鼻子和嘴的細節也畫出來。

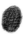 深褐色

使用黑色加深眼珠顏色的時候，著重在加深眼球和眼眶的交接處。

2 用黑色輕輕地畫出眼珠的顏色，畫到眼中深色部分時加重一些力道。

淺黃色

3 從頭部開始細化烏龜的皮膚，先用淺黃色輕輕地在頭部鋪上一層顏色，再用深褐色在頭部的暗面疊加一層顏色。

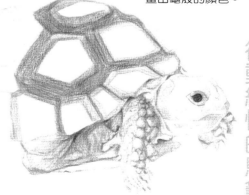 土紅色

5 用同樣的方法畫出龜殼底部的顏色，用土紅色結合深褐色按照龜殼的紋理畫出龜殼的顏色。

4 按照烏龜前腳的皮膚紋理，用淺黃色鋪上一層顏色，再以深褐色加深暗面顏色。

行動緩慢的烏龜

注意龜殼紋理的刻畫。

6 用中黃色的色鉛筆為龜殼亮面添加顏色。

 中黃色

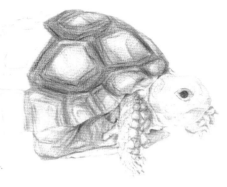

8 按照龜殼的結構加深龜殼暗面的顏色，並且塑造出它的體積感。

7 用咖啡色和深褐色把後面的龜殼的紋理畫出來。

 咖啡色

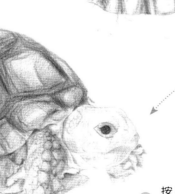

注意龜殼的造型特點！

9 按照龜殼的紋理結構，把龜殼底部的顏色畫出來，並且把它的後腳畫出來。

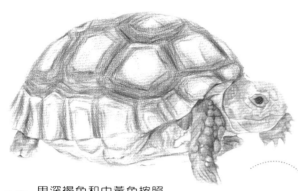

最後調整畫面的時候，高光的部分用軟橡皮擦出來，暗的部分一定要加深！

11 用深褐色和咖啡色加深烏龜龜殼花紋暗面的顏色。

10 用深褐色和中黃色按照頭部皮膚紋理的走向，為其疊加一層顏色。

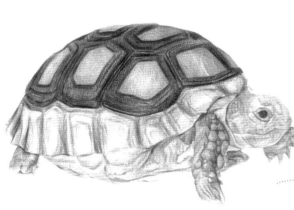

12 把咖啡色的色鉛筆削尖，將龜殼亮面鋪上一層顏色。

13 大面積地替龜殼塗上一層咖啡色，暗面用深褐色來加深。四肢的顏色要畫得重一些。

注意烏龜爪子的特點。

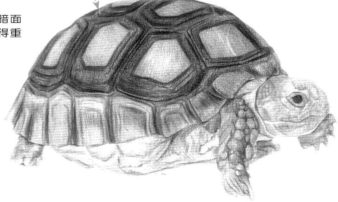

行動緩慢的烏龜

淺黃色

用於烏龜皮膚的顏色。

土紅色

用於龜殼花紋的顏色。

深褐色

用於龜殼暗面的顏色。

中黃色

用於龜殼亮面的顏色。

咖啡色

用於龜殼的顏色。

　　烏龜與陸龜是以甲殼為中心演化而來的爬行類動物。烏龜最早見於三疊紀初期，當時已有發展完全的甲殼。早期烏龜可能還不能夠像今日一般，將頭部與四肢縮入殼中。烏龜為水棲動物，陸龜則為陸棲動物，還有一些烏龜是半陸棲動物。烏龜已經在地球上生存了幾億年，和恐龍是同時期的動物。

　　烏龜別稱金龜、草龜、泥龜和山龜、花龜等，是最常見的龜鱉目動物之一。各地幾乎均有烏龜分佈，但以中國長江中下游各省的產量較高；國外主要分佈于日本、巴西和朝鮮等。

完成圖

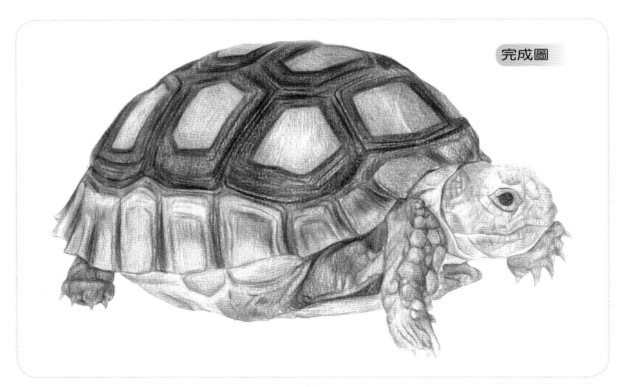

動物07　會學說話的　鸚鵡

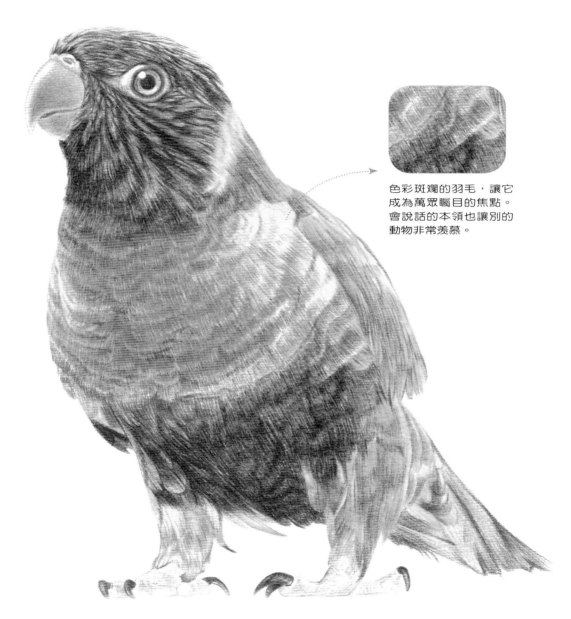

色彩斑斕的羽毛，讓它
成為萬眾矚目的焦點。
會說話的本領也讓別的
動物非常羨慕。

1 用咖啡色把鸚鵡的輪廓勾勒出來，仔細地用短線畫出羽毛的細節，同時把它眼睛、鼻子和嘴的細節也畫出來。

 天藍色

 咖啡色

2 最重要的步驟就是刻畫鸚鵡靈活生動的眼睛，先用咖啡色、橘紅色和天藍色畫出眼球內部和瞳孔的顏色，著色時有一些淺淺的過渡，眼球的高光部分留白。

3 用橘色淡淡地替鸚鵡的嘴塗上一層顏色，再用深褐色加深嘴巴縫隙的顏色。

 橘紅色

5 用同樣的方法把鸚鵡眼睛下方毛髮的顏色暈染出來，並且用橘色和咖啡色塑造出鸚鵡鼻子的體積感。

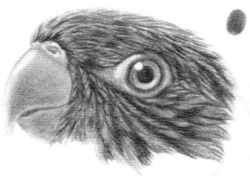

4 用鈷藍色整體為頭頂部分的毛髮添加顏色並且分出毛髮的暗面。

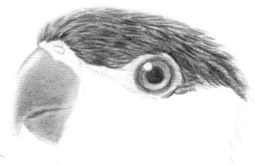

鈷藍色

 橘色

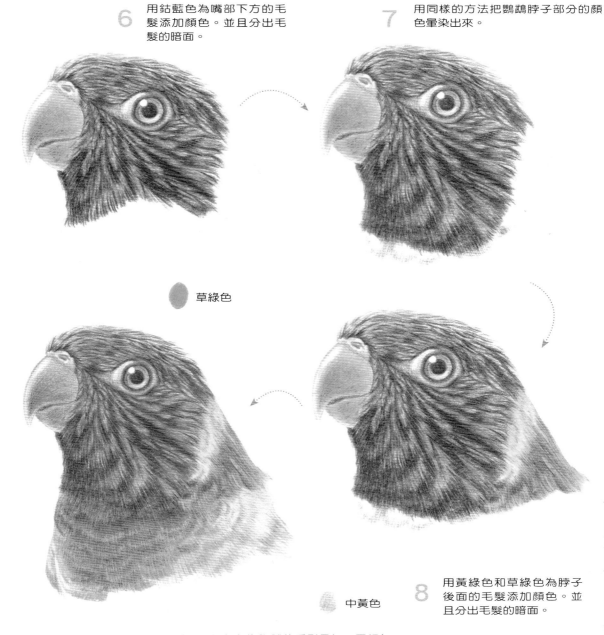

6 用鈷藍色為嘴部下方的毛
髮添加顏色。並且分出毛
髮的暗面。

7 用同樣的方法把鸚鵡脖子部分的顏
色暈染出來。

草綠色

中黃色

8 用黃綠色和草綠色為脖子
後面的毛髮添加顏色。並
且分出毛髮的暗面。

9 按照毛髮的生長方向，用中黃色和橘紅色為胸脯的毛髮疊加一層顏色。

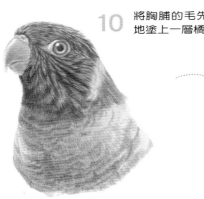

10 將胸脯的毛先按照生長方向大面積地塗上一層橘紅色。

11 用鈷藍色整體為鸚鵡下腹部分的毛髮添加顏色，並且分出毛髮的暗面。

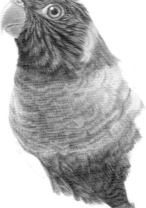

注意羽毛層次感的刻畫。

13 用草綠色和中黃色整體為鸚鵡腿部的毛髮添加顏色，用黑色為它的爪子勾線，加深爪縫，爪子的輪廓立刻鮮明起來。

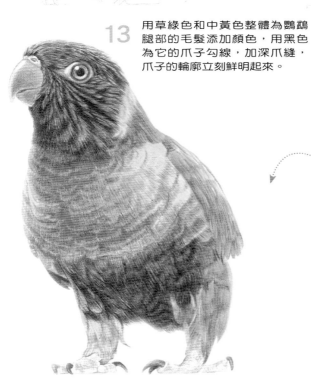

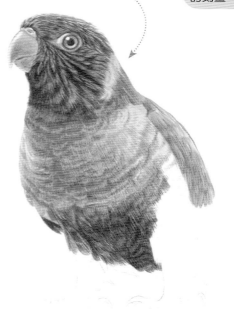

12 用草綠色整體為鸚鵡翅膀的毛髮添加顏色，亮面的部分用黃綠色鋪上一層顏色。

鸚鵡是鸚形目（學名：Psittaciformes），眾多羽毛豔麗、是一種愛叫的鳥。典型的攀禽，對趾型足，兩趾向前，兩趾向後，適合抓握，鳥喙強勁有力，可以食用硬殼果。羽色鮮豔，常被作為寵物飼養。它們以其美麗的羽毛，善學人語技能的特點，更為人們所欣賞和鍾愛。分佈在溫帶、亞熱帶、熱帶的廣大地域。種類非常繁多，有2科、82屬、358種，是鳥綱最大的科之一。主要分佈于熱帶森林中。

　　大多數鸚鵡主食樹上或者地面上的植物果實、種子、堅果、漿果、嫩芽嫩枝等，兼食少量昆蟲。吸蜜鸚鵡類則主食花粉、花蜜及柔軟多汁的果實。

　　鸚鵡在覓食過程中，常以強大的鉤狀喙嘴與靈活的對趾形足配合完成。在樹冠中攀緣尋食時，首先用嘴咬住樹枝，然後雙腳跟上；當行走於堅固的樹幹上時，則把嘴的尖部插入樹中平衡身體，以加快運動速度；進食時，常用其中一腳爪充當"手"握著食物，將食物塞入口中。

　　鸚鵡與人類的文明發展息息相關，它們也是人們最好的夥伴和朋友。在長期的馴養過程中，鸚鵡帶給人們不少的歡樂，甚至能幫助人們治癒疾病。

天藍色
用於刻畫眼睛的顏色。

草綠色
用於刻畫羽毛的顏色。

鉆藍色
用於羽毛的顏色。

中黃色
主要用於羽毛的顏色。

咖啡色
用於輪廓線。

橘紅色
用於刻畫羽毛的顏色和眼睛的顏色。

橘色
用於刻畫鸚鵡的嘴巴。

草綠色
用於刻畫鸚鵡的羽毛顏色。

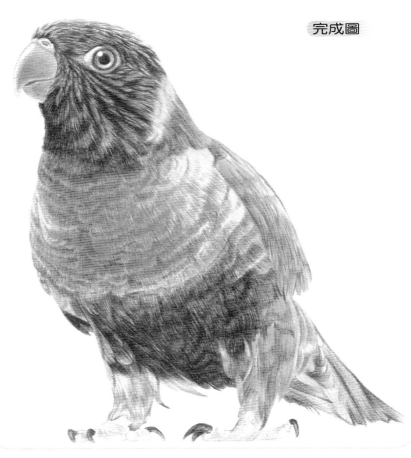
完成圖

會學說話的鸚鵡

動物08 乖巧伶俐的 小鴨

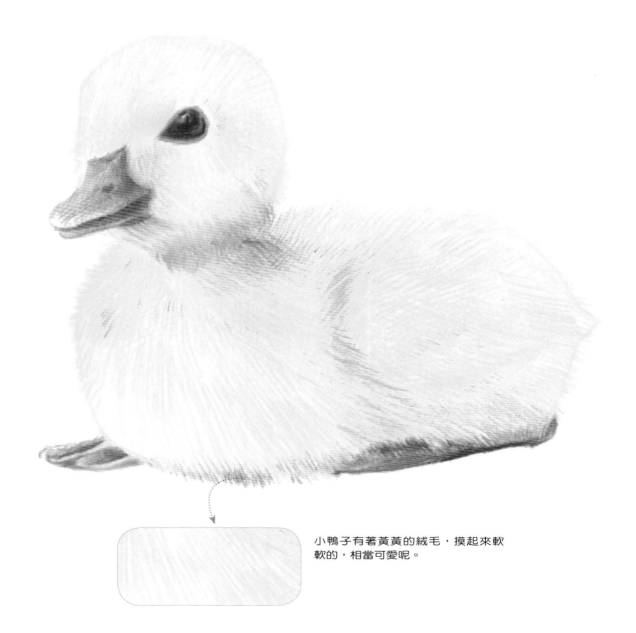

小鴨子有著黃黃的絨毛，摸起來軟軟的，相當可愛呢。

1 用中黃色把小鴨的輪廓勾勒出來，仔細地用短線畫出毛的細節，同時把它眼睛、鼻子和嘴的細節也畫出來。

 中黃色

3 先用橘色淡淡地替小鴨嘴部塗上一層顏色，再用橘紅色加深嘴巴縫隙的顏色。用橘色將小鴨的撲暈染出一層顏色。

 橘色

2 用中黃色整體為小鴨全身的毛髮添加顏色。並且分出毛髮的暗面。

 橘紅色

小鴨的嘴扁扁的，很可愛。

4 先用黑色畫出眼線和瞳孔的顏色，眼窩有一些淺淺的過渡。加深小鴨臉部和脖子暗面的顏色。

 乖巧伶俐的小鴨

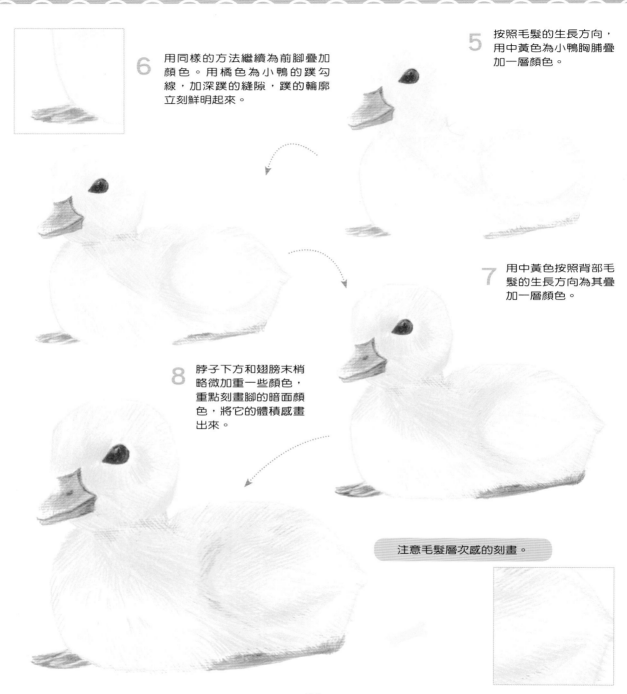

6 用同樣的方法繼續為前腳疊加顏色。用橘色為小鴨的蹼勾線,加深蹼的縫隙,蹼的輪廓立刻鮮明起來。

5 按照毛髮的生長方向,用中黃色為小鴨胸脯疊加一層顏色。

7 用中黃色按照背部毛髮的生長方向為其疊加一層顏色。

8 脖子下方和翅膀末梢略微加重一些顏色,重點刻畫腳的暗面顏色,將它的體積感畫出來。

注意毛髮層次感的刻畫。

38

9 用橘色和中黃色按脖子和翅膀毛髮的生長方向為其加深一層顏色。

注意毛髮線條的表現。

10 用橘紅色加深小鴨蹼和嘴部暗面的顏色。

把鉛筆削尖，仔細刻畫出毛髮的質感。

12 用橘紅色加深小鴨嘴部的顏色，仔細刻畫出它嘴部的細節。

11 軀幹的毛髮按照生長方向大面積地加一層中黃色，在暗面疊加一層橘色。轉折暗面的顏色要畫得重一些。

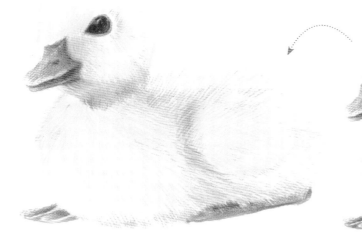

乖巧伶俐的小鴨

 橘紅色 用於毛髮暗面的顏色。

 中黃色

用於毛髮亮面的顏色。

橘色

小鴨毛髮、爪子的顏色。

鴨是雁形目鴨科鴨、亞科水禽的統稱，或稱真鴨。鴨的體型相對較小，頸短，有一些鴨子的嘴要大些。它的腿位於身體後方，因而步態搖搖擺擺。大多數真鴨（包括由於體形原因而被不正確地稱為雁的幾種鳥）與天鵝、雁都具有下列特徵：雄性每年換羽兩次；雌性每窩產蛋數較多，蛋殼光滑；兩性的鴨腿上皆覆蓋著相重疊的鱗片。潛水鴨中以海洋種類為最多。

鴨子的尾部有一個很大的脂肪腺，叫尾脂腺。它的胸部還能分泌一種含脂肪成分的"粉"狀角質薄片。平時，它經常用嘴啄擦羽毛，把尾脂腺分泌的脂肪和胸毛分泌的"粉"狀角質薄片塗擦在羽毛上，因此，它入水時羽毛不會沾水。同時，它的羽毛很輕，所以能被水把整個身軀托起來，漂浮在水面上。鵝和水鳥也與鴨子一樣。而雞雖然也有脂肪，但量很小，所以不能在水中漂浮起來。

完成圖

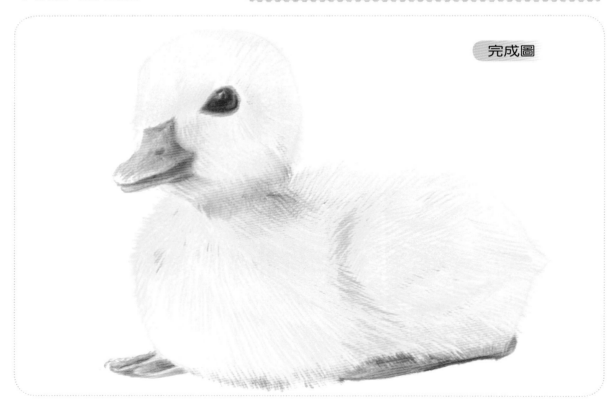

動物09 憨態可掬的 大熊貓

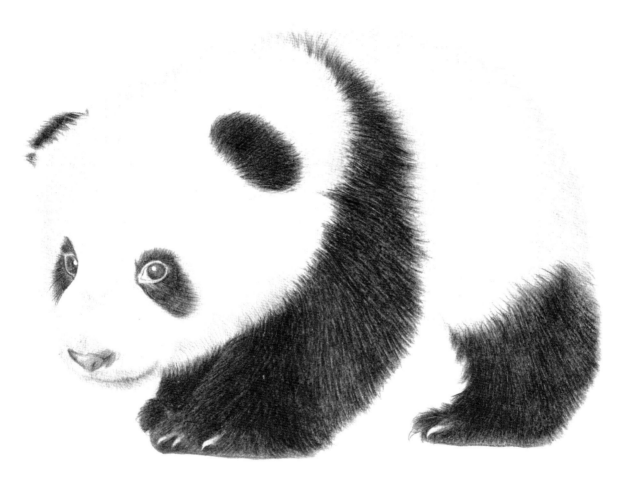

　　大熊貓每天除去一半的時間用來進食，剩下的一半時間多數是在睡夢中度過。在野外，大熊貓在每兩次進食的中間睡2～4個小時，平躺、側躺、俯臥，伸展或蜷成一團都是它們喜好的睡覺方式。在動物園裡面，飼養員每天定時餵食它們兩次，所以大熊貓其他的時間都用來休息。即使在睡覺的時候大熊貓看起來也很可愛。它們非常靈活，能夠把它們笨重的身體擺成各種各樣的姿勢。最喜歡的姿勢便是腿撐在樹上，並用掌遮住眼睛。

　　大熊貓最可愛的特點是它那胖嘟嘟的身體和它那內八字慢吞吞的行走方式。這是因為它們生活的環境裡面，有充足的食物，沒有天敵，沒必要行動很快。但是正是它這種慢吞吞的動作使它能夠保存能量，以適應低能量的食物。它們有時候也會爬樹偵察情況，逃避入侵者，或是打盹。

1 用深褐色把大熊貓的輪廓勾勒出來，仔細地用短線畫出毛皮的細節，同時把它眼睛、鼻子和嘴的細節也畫出來。

3 用深褐色畫出鼻子的陰影。嘴巴也畫出深色。鼻子下方的毛髮要將筆削尖來畫。

深褐色

2 最重要的步驟就是刻畫大熊貓的眼睛，先用黑色畫出眼眶和瞳孔的顏色，讓眼白有一些淺淺的過渡，眼球的高光部分留白，並且用黑色加深眼睛周圍的顏色。

注意暗面顏色的暈染。

4 用深褐色把耳朵的深色畫出來。

6 用中黃色整體為頭部的毛髮添加顏色，並且分出毛髮的暗面。

中黃色

5 用中黃色大致地畫出全身毛髮的走向。

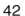

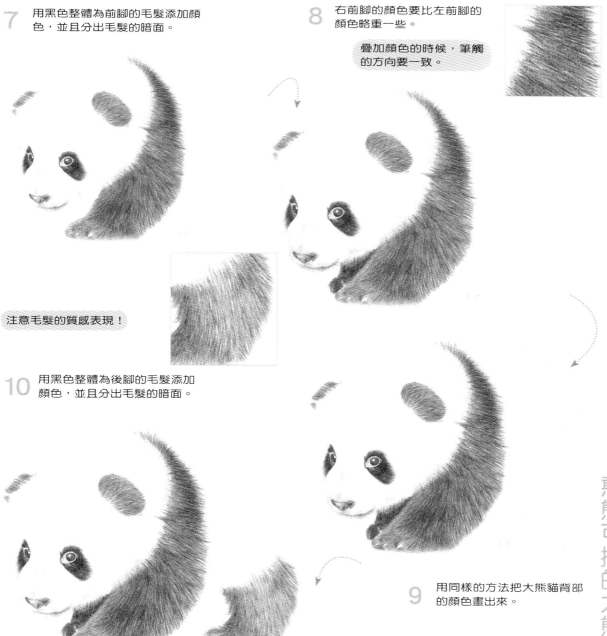

7 用黑色整體為前腳的毛髮添加顏色，並且分出毛髮的暗面。

8 右前腳的顏色要比左前腳的顏色略重一些。

疊加顏色的時候，筆觸的方向要一致。

注意毛髮的質感表現！

10 用黑色整體為後腳的毛髮添加顏色，並且分出毛髮的暗面。

9 用同樣的方法把大熊貓背部的顏色畫出來。

憨態可掬的大熊貓

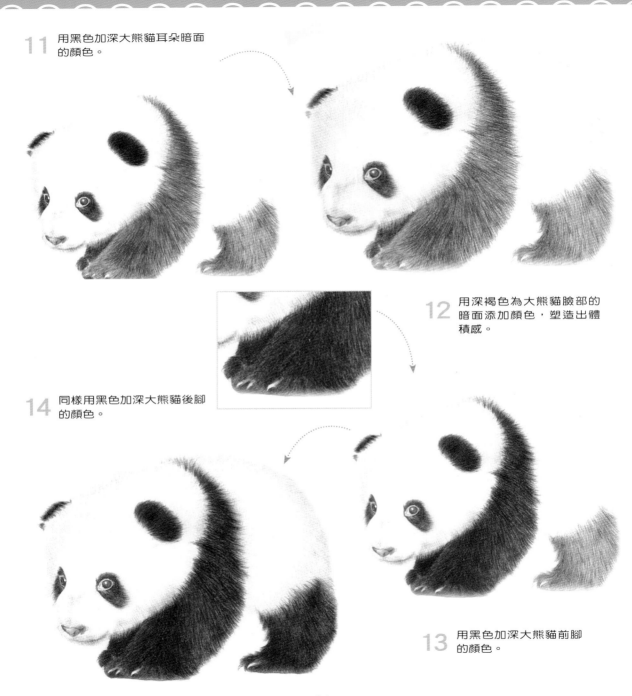

11 用黑色加深大熊貓耳朵暗面的顏色。

12 用深褐色為大熊貓臉部的暗面添加顏色，塑造出體積感。

14 同樣用黑色加深大熊貓後腳的顏色。

13 用黑色加深大熊貓前腳的顏色。

大熊貓（學名：Ailuropoda melanoleuca，英文名稱：Giant panda），屬食肉目熊科的一種哺乳動物，體色為黑白兩色。熊貓是中國特有種類，現存的主要棲息地是中國四川、陝西和甘肅的山區。全世界野生大熊貓現存1590只左右，由於生育率低，加上對生活環境的要求相當高，在中國瀕危動物紅皮書等級中評為瀕危物種，為中國國寶。由於大熊貓的原始特性，被譽為生物界的活化石。大熊貓憨態可掬的可愛模樣深受全球大眾的喜愛，在1961年世界自然基金會成立時就以大熊貓為其標誌。

大熊貓屬雜食性動物，除了竹子以外，也非常喜歡吃蘋果。嗜愛飲水，大多數大熊貓的家園都設在溪澗流水附近，就近便能暢飲清泉。大熊貓每天至少飲水一次。到了冬季，當高山流水被冰凍結以後，有的大熊貓也可能因為留戀自己家園的隱蔽條件和食物基地而不惜長途跋涉，沿溝而下，到谷中去飲水，然後返回家園。大熊貓取水總是求近捨遠，日復一日地走出一條明顯的飲水路徑。它們到了溪邊，以舔吸的方式飲水，若溪水結薄冰或被沙礫填沒，則用前掌將冰擊碎或用爪挖一個淺坑舔飲。

 深褐色
用於大熊貓眼睛部分的顏色。

 中黃色
用於替大熊貓鋪底色。

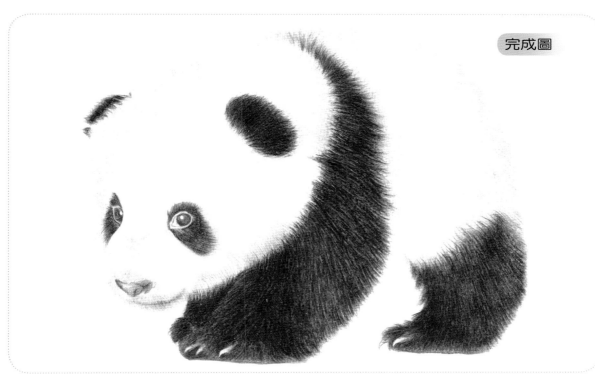

完成圖

憨態可掬的大熊貓

動物10 溫順文雅的 小熊貓

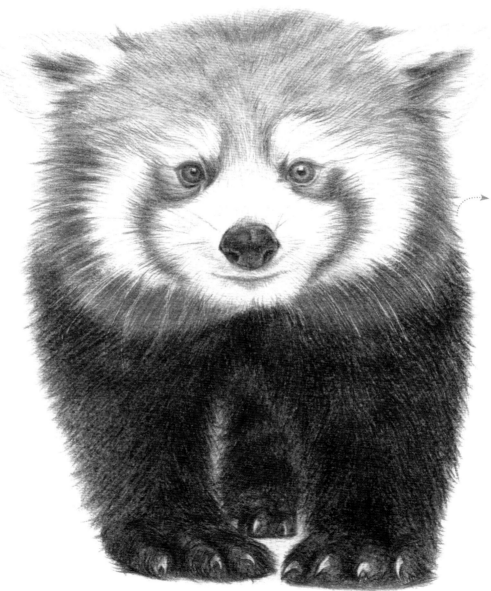

毛皮厚實，在繪製的時候要注意顏色的漸變，不要突兀，要自然地過渡。

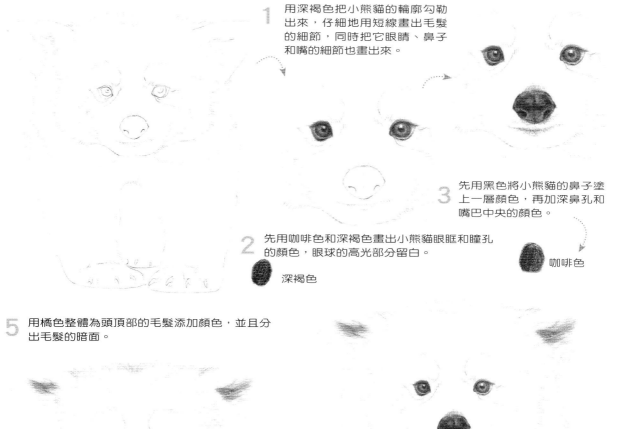

1　用深褐色把小熊貓的輪廓勾勒出來，仔細地用短線畫出毛髮的細節，同時把它眼睛、鼻子和嘴的細節也畫出來。

3　先用黑色將小熊貓的鼻子塗上一層顏色，再加深鼻孔和嘴巴中央的顏色。

咖啡色

2　先用咖啡色和深褐色畫出小熊貓眼眶和瞳孔的顏色，眼球的高光部分留白。

深褐色

5　用橘色整體為頭頂部的毛髮添加顏色，並且分出毛髮的暗面。

中黃色

4　用深褐色著重刻畫耳廓內深色的毛。用咖啡色畫出耳朵邊緣的毛。

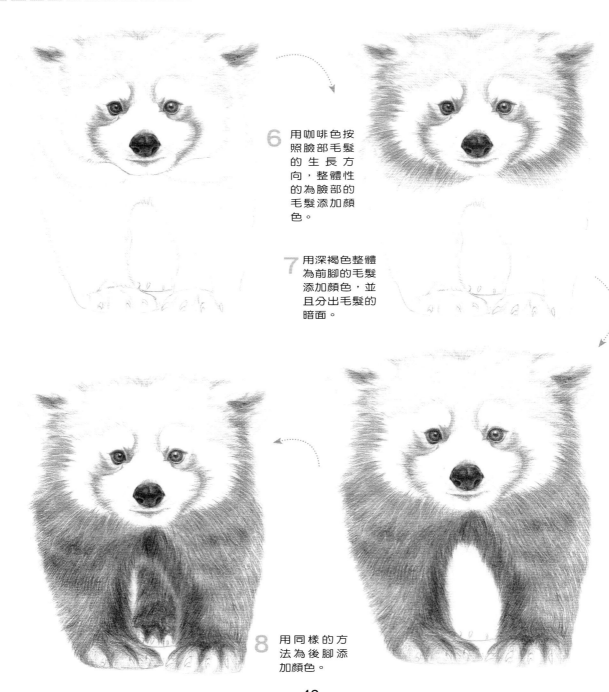

6 用咖啡色按
照臉部毛髮
的生長方
向，整體性
的為臉部的
毛髮添加顏
色。

7 用深褐色整體
為前腳的毛髮
添加顏色，並
且分出毛髮的
暗面。

8 用同樣的方
法為後腳添
加顏色。

48

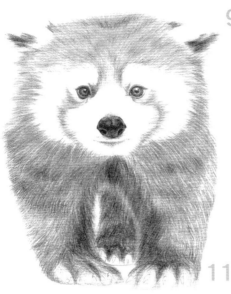

9 用橘色和中黃色按頭部毛髮的走向，為其疊加一層顏色。

10 用深褐色按照臉部毛髮的走向替小熊貓臉部暗面加深一層顏色。

中黃色

11 軀幹的毛先按照生長方向大面積地用深褐色加深，再於暗面疊加一層黑色。腿部關節的顏色要畫得重一些。

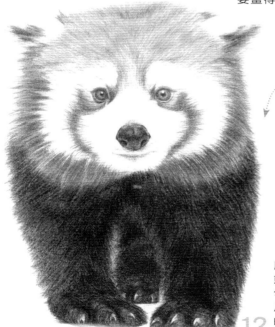

12 用黑色將小熊貓的爪子勾線，加深爪縫，爪子的輪廓立刻鮮明起來。

小熊貓（學名：Ailurus fulgens）又名紅熊貓、紅貓熊、小貓熊、九節狼等，是一種瀕危的哺乳類動物，分佈在中國南方到喜馬拉雅山脈、不丹、印度、寮國、緬甸、尼泊爾等國。小熊貓所屬的科是小熊貓科，一個介於熊科和浣熊科的科目。浣熊科僅分佈於新大陸，而小熊貓的分佈相當孤立。最近經過基因分析，認為其與美洲大陸的浣熊最接近，單獨列為小熊貓科。法國的博物學者喬治‧居維葉（Georges Cuvier）的弟弟弗列德利克‧居維葉（Frédéric Cuvier，動物學者）看到小熊貓的標本相當感動，因此以希臘文中的 "火焰色的貓（Ailurus fulgens）" 作為其學名。

　　小熊貓習慣於生活在樹間因為具有領域性，所以一般都是獨居，很少見到成對或是家族群居，是種非常安靜的生物，只會發出輕微的吱吱聲來溝通。在夜間搜尋食物，靈巧地沿著地面或是穿過樹間，找到食物後會用前腳把食物送入口中，飲水時是用前掌沾水再舔食掌上的水分。主要的天敵是雪豹、貂及人類，尤其是人類造成的棲息地破壞。

　　小熊貓的一天在儀式性的清洗動作中開始，它會用前掌清潔毛皮也會用樹枝或石頭來抓背，因為有領域性，所以會巡邏領土並用微弱的香腺或尿做標記。當它們感受到威脅會立刻竄入難以進入的亂石或樹間，當感到威脅沒有那麼強大時，會用後腳直立做出防衛動作以銳利的前爪來攻擊敵人，小熊貓十分友善，但並不是沒有防衛能力，碰上危險也會反抗。

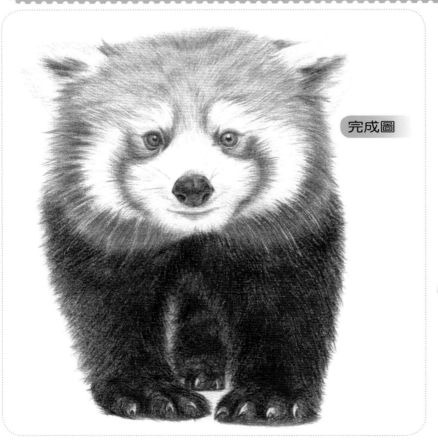

完成圖

 深褐色

用於小熊貓毛髮暗面的顏色。

 橘色

用於小熊貓頭部的顏色。

 中黃色

用於小熊貓臉部的顏色。

 咖啡色

用於小熊貓臉部的顏色。

動物11 活潑好動的 紫貂

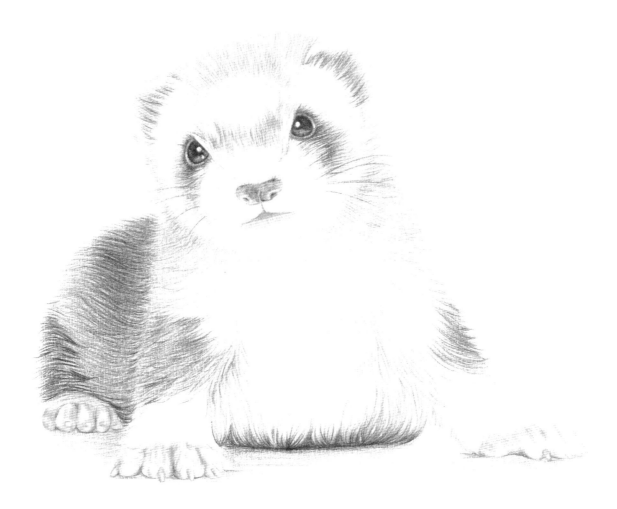

紫貂身長約40公分，體重約1公斤，尾長12公分左右，壽命8-15年。它的四肢短而有力，後腳比前腳稍長，前後腳均有五趾，還具有肉墊，彎曲的利爪有半伸縮性，非常適合爬樹，尾毛蓬鬆。野生的紫貂全身為棕黑色或褐色（家養的紫貂有黑、白、藍、黃等顏色）；稍摻有白色針毛；頭部為淡灰褐色，耳緣為汙白色，具黃色或黃白色喉斑；胸部有棕褐色毛，腹部色淡。眼睛大而有神，耳朵大且直立，略呈三角形，尾巴粗大而尾毛蓬鬆，約占體長的30％～40％。

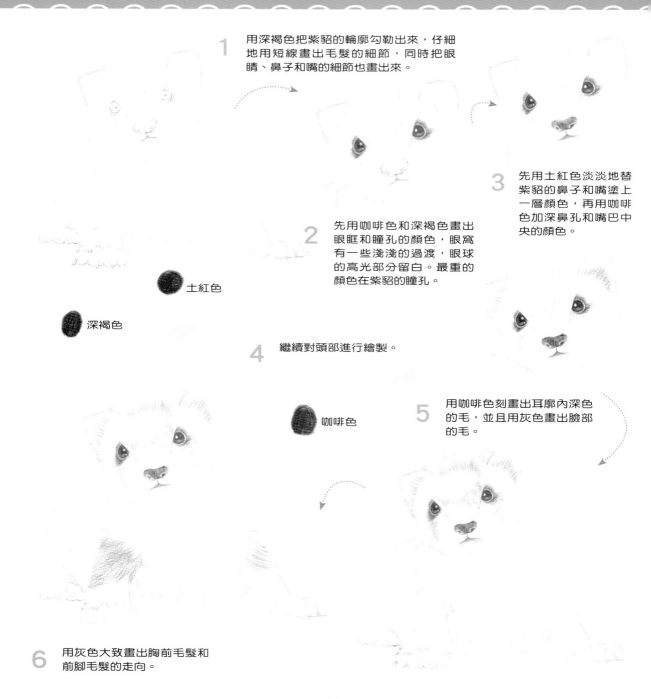

1 用深褐色把紫貂的輪廓勾勒出來，仔細地用短線畫出毛髮的細節，同時把眼睛、鼻子和嘴的細節也畫出來。

3 先用土紅色淡淡地替紫貂的鼻子和嘴塗上一層顏色，再用咖啡色加深鼻孔和嘴巴中央的顏色。

2 先用咖啡色和深褐色畫出眼眶和瞳孔的顏色，眼窩有一些淺淺的過渡，眼球的高光部分留白。最重的顏色在紫貂的瞳孔。

土紅色

深褐色

4 繼續對頭部進行繪製。

咖啡色

5 用咖啡色刻畫出耳廓內深色的毛，並且用灰色畫出臉部的毛。

6 用灰色大致畫出胸前毛髮和前腳毛髮的走向。

7 用中黃色為頭部和胸前毛髮
鋪上一層顏色。

中黃色

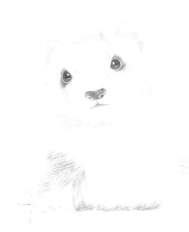

8 用深褐色整體為身軀
的毛髮添加顏色。並
且分出毛髮的暗面。

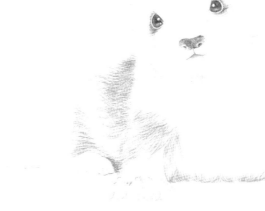

注意筆觸的方向要
一致。

10 用中黃色為整體的毛髮添加顏
色，著重刻畫臉部的毛髮。

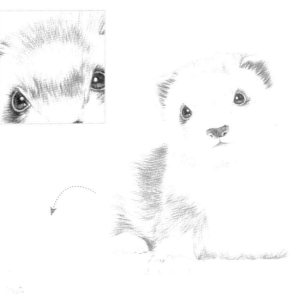

9 用土紅色和深褐色按照
耳朵的輪廓為耳朵的暗
面加深顏色。

活潑好動的紫貂

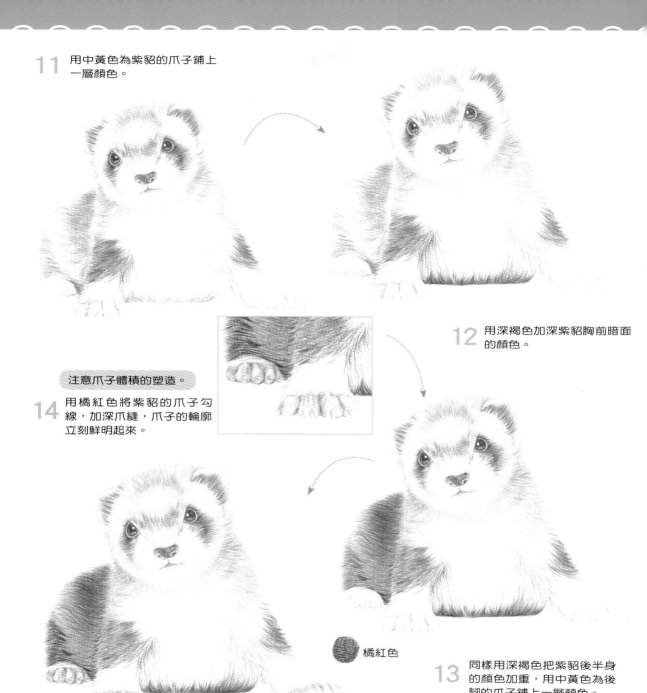

11 用中黃色為紫貂的爪子鋪上一層顏色。

12 用深褐色加深紫貂胸前暗面的顏色。

注意爪子體積的塑造。

14 用橘紅色將紫貂的爪子勾線，加深爪縫，爪子的輪廓立刻鮮明起來。

橘紅色

13 同樣用深褐色把紫貂後半身的顏色加重，用中黃色為後腳的爪子鋪上一層顏色。

紫貂（學名：Martes zibellina）是一種特產于亞洲北部的貂屬動物。廣泛分佈在烏拉爾山、西伯利亞、蒙古、中國東北以及日本北海道等地。紫貂以其皮毛聞名。通過嗅覺和聽覺獵取小型獵物，包括鼠類、小鳥和魚類。有時也吃漿果和松果。紫貂大多在森林的地面上築巢，在天氣惡劣或遭遇捕殺時，它們會躲在巢穴中，甚至將食物儲藏在裡面。紫貂的皮毛稱為貂皮，在中國只產于東北地區，與"人參、鹿茸"並稱為"東北三寶"。現已被中國列為一級保護動物，嚴禁捕獵野生的紫貂。

紫貂生活於海拔800～1600公尺氣候寒冷的針葉闊葉混合林和亞寒帶針葉林。多在樹洞中或石堆上築巢。

除交配期外，多獨居；其視力、聽力敏銳，行動快捷，一受驚擾，瞬間便消失在樹林中。晝夜均能活動覓食，但以夜間居多。食物短缺時，白天也出來獵食，活動範圍在5～10平方公里之內。多在地上捕捉獵物，攀緣爬樹也很靈活。冬季食物短缺時，就遷移到低山地帶，待天氣轉暖時再返回。

以松鼠、花鼠、田鼠、姬鼠、鼠兔、野兔、雉雞、松雞、小鳥、鳥蛋和昆蟲等為食，有時也捕魚，採食蜂蜜、各類堅果和漿果等。

 橘紅色
用於紫貂爪子的顏色。

 土紅色
用於紫貂鼻子和嘴巴的顏色。

 中黃色
用於紫貂毛髮的顏色。

 深褐色
用於紫貂毛髮暗面的顏色。

 咖啡色
用於紫貂毛髮的顏色。

完成圖

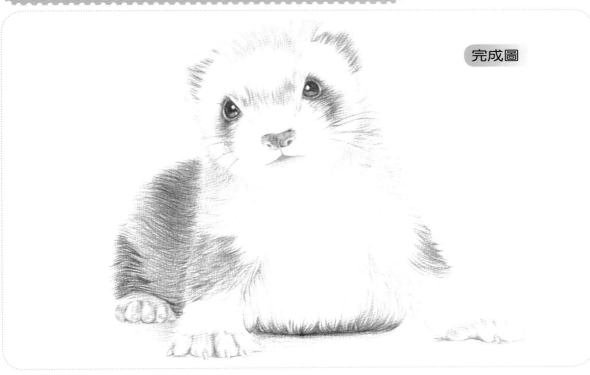

活潑好動的紫貂

動物12 機智狡猾的 狐狸

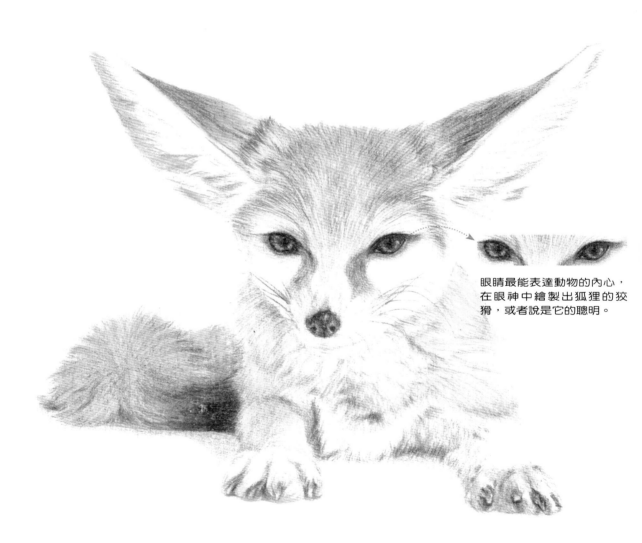

眼睛最能表達動物的內心，在眼神中繪製出狐狸的狡猾，或者說是它的聰明。

1 用鉛筆把狐狸的輪廓勾勒出來，仔細地用短線畫出毛髮的細節，同時仔細地畫出它眼睛、鼻子和腳部的形狀。

3 畫鼻子的時候要注意留出高光的部分，鼻孔的顏色較深，畫得重一些。

2 先用咖啡色和深褐色畫出狐狸狹長的眼眶和瞳孔的顏色。

咖啡色

中黃色

4 用橘色的色鉛筆按照狐狸頭頂毛髮的生長方向仔細地畫出一根根毛髮。

5 從頭部開始仔細畫出狐狸的毛髮，按照毛髮的生長方向用橘色和中黃色仔細地畫出一根根的毛髮。加深耳朵內暗面的顏色。

深褐色

6 用中黃色整體為胸前的毛髮添加顏色，並且分出毛髮的暗面。

橘色

機智狡猾的狐狸

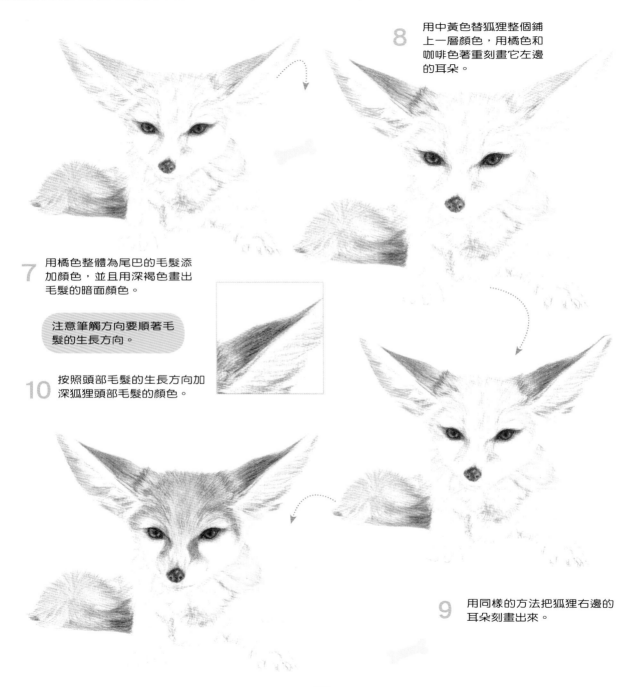

8 用中黃色替狐狸整個鋪
上一層顏色,用橘色和
咖啡色著重刻畫它左邊
的耳朵。

7 用橘色整體為尾巴的毛髮添
加顏色,並且用深褐色畫出
毛髮的暗面顏色。

注意筆觸方向要順著毛
髮的生長方向。

10 按照頭部毛髮的生長方向加
深狐狸頭部毛髮的顏色。

9 用同樣的方法把狐狸右邊的
耳朵刻畫出來。

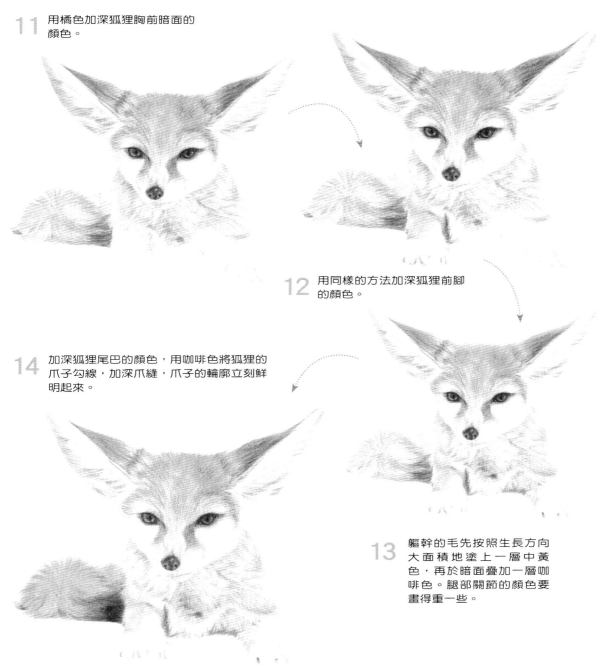

11 用橘色加深狐狸胸前暗面的顏色。

12 用同樣的方法加深狐狸前腳的顏色。

14 加深狐狸尾巴的顏色,用咖啡色將狐狸的爪子勾線,加深爪縫,爪子的輪廓立刻鮮明起來。

13 軀幹的毛先按照生長方向大面積地塗上一層中黃色,再於暗面疊加一層咖啡色。腿部關節的顏色要畫得重一些。

狐狸，屬食肉目犬科動物。一般所說的狐狸，又叫紅狐、赤狐和草狐。狐狸在野生狀態下主要以魚、蚌、蝦、蟹、蛆、鼠類、鳥類、昆蟲類小型動物為食，有時也採食一些植物。

狐狸生活在森林、草原、半沙漠、丘陵地帶，居住於樹洞或土穴中，傍晚外出覓食，到天亮才回家。它們靈活的耳朵能對聲音進行準確定位、嗅覺靈敏，修長的腿能夠快速奔跑，最高時速可達50公里，所以能捕食各種老鼠、野兔、小鳥、魚、蛙、蜥蜴、昆蟲和蠕蟲等，也食用一些野果。當它們猛撲向獵物時，毛髮濃密的長尾巴能幫助它們保持平衡，尾尖的白毛可以迷惑敵人，擾亂敵人的視線。

 中黃色
用於狐狸毛髮的顏色。

 橘色
用於狐狸毛髮的顏色。

 咖啡色
用於毛髮的顏色。

 深褐色
用於狐狸毛髮暗面的顏色和眼睛的顏色。

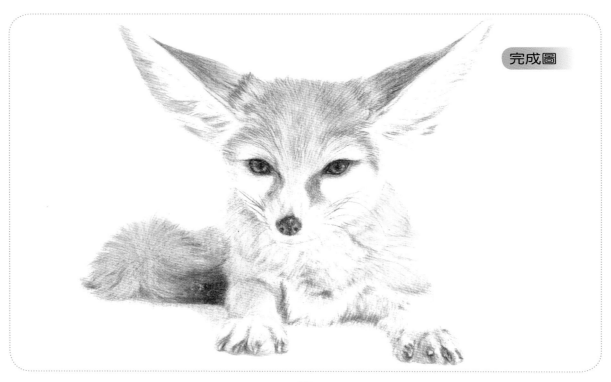

完成圖

動物13 聰明可愛的 猴子

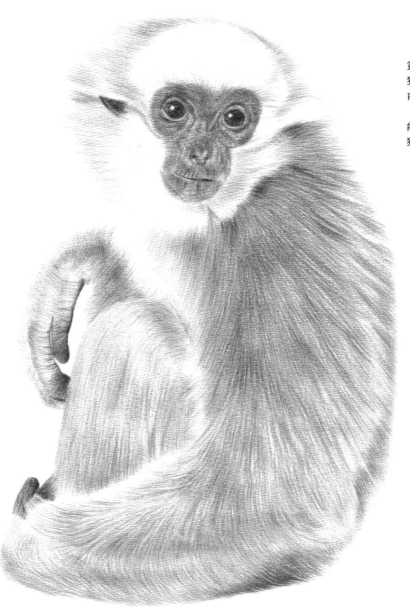

　　猴子是靈長目動物的俗稱。靈長目是動物界最高等的類群，猴子一般大腦發達，眼眶朝向前方，眶間距窄，手和腳的趾（指）分開，大拇指靈活，多數能與其他趾（指）對握。包括原猴亞目和猿猴亞目。

咖啡色

猴子的眼睛圓圓的，注意它的特點！

2 最重要的步驟就是刻畫猴子的眼睛，先用咖啡色和黑色畫出眼眶和瞳孔的顏色，讓眼線和眼球有一些淺淺的過渡，眼球的高光部分留白。

1 用鉛筆把猴子的輪廓勾勒出來，仔細地用短線畫出毛髮的細節，同時仔細地畫出它眼睛、鼻子和嘴的形狀。

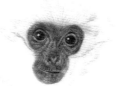

淺黃色

3 畫鼻子的時候要注意留出高光的部分，鼻孔的顏色較深，畫得重一些。接著用深褐色按照猴子臉部皮膚的紋理，整個鋪上一層顏色。

深褐色

4 按照猴子頭頂毛髮的生長方向用淺黃色鋪上一層顏色。

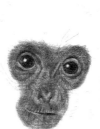

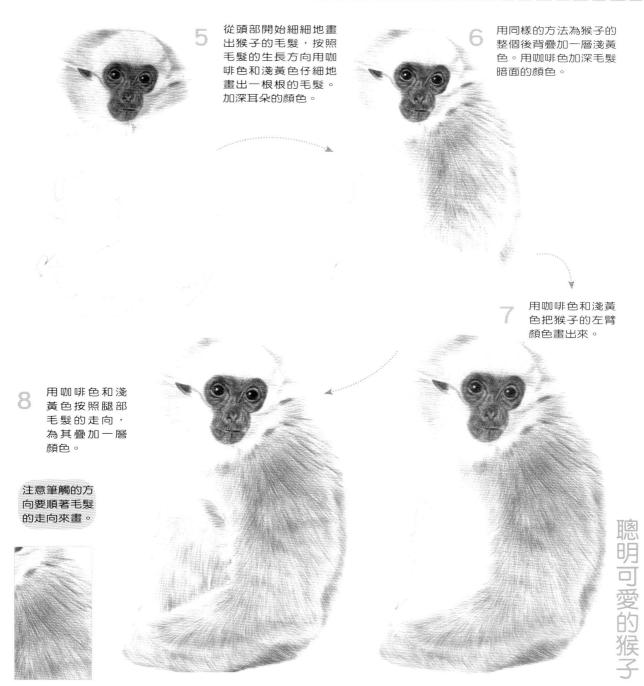

5　從頭部開始細細地畫出猴子的毛髮，按照毛髮的生長方向用咖啡色和淺黃色仔細地畫出一根根的毛髮。加深耳朵的顏色。

6　用同樣的方法為猴子的整個後背疊加一層淺黃色。用咖啡色加深毛髮暗面的顏色。

7　用咖啡色和淺黃色把猴子的左臂顏色畫出來。

8　用咖啡色和淺黃色按照腿部毛髮的走向，為其疊加一層顏色。

注意筆觸的方向要順著毛髮的走向來畫。

聰明可愛的猴子

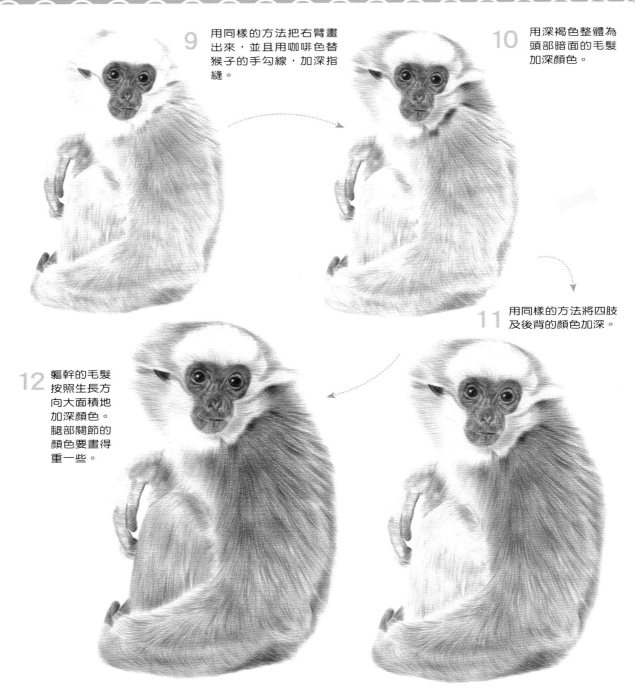

9 用同樣的方法把右臂畫出來，並且用咖啡色替猴子的手勾線，加深指縫。

10 用深褐色整體為頭部暗面的毛髮加深顏色。

11 用同樣的方法將四肢及後背的顏色加深。

12 軀幹的毛髮按照生長方向大面積地加深顏色。腿部關節的顏色要畫得重一些。

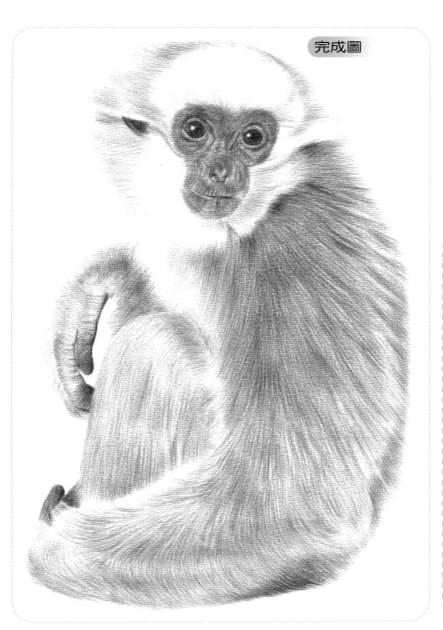

完成圖

深褐色

用於猴子毛髮和眼睛的顏色。

咖啡色

用於毛髮暗面的顏色。

淺黃色

用於猴子毛髮的底色，
亮面的顏色。

聰明可愛的猴子

　　猴子是靈長目動物的俗稱。靈長目是動物界最高等的類群，猴子一般大腦發達，眼眶朝向前方，眶間距窄，手指和腳趾分開，大拇指靈活，多數能與其他趾（指）對握。

　　絕大多數靈長類動物以不同形式樹棲或半樹棲生活，狐猴、狒狒和獼猴地棲或在多岩石地區生活。通常以小家族群活動，也結大群活動。多數能直立行走，但時間不長。多在白天活動，夜間活動的有指猴、一些大狐猴、夜猴等。大倭狐猴和倭狐猴在乾熱季節夏眠數日至數周。

　　猴子大多為雜食性、吃植物性或動物性食物。選擇食物和取食方法各異，如指猴善於摳食樹洞或石隙中的昆蟲。

動物14 柔弱膽怯的 刺蝟

身上的刺是它們的保護傘，在繪製的時候要注意表現出其堅硬的感覺。

1 用鉛筆把刺蝟的輪廓勾勒出來，仔細地用短線畫出刺的細節，同時仔細地畫出它眼睛、鼻子和嘴的形狀。

在眼珠外圍用黑色加深一圈眼眶的顏色。

淺紫色　　　　深褐色

2 畫眼睛的時候，先用淺紫色畫出眼睛的底色，再用深褐色畫出眼珠的顏色，最後用黑色畫出眼珠上面最深的部分。

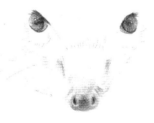

3 畫鼻子的時候，要注意刺蝟鼻子的結構，用土紅色替鼻子鋪上一層底色，用深褐色加深鼻孔的顏色。

 土紅色

4 用土紅色按照毛髮的生長方向畫出臉部的顏色，用咖啡色加深臉部暗面的顏色。

柔弱膽怯的刺蝟

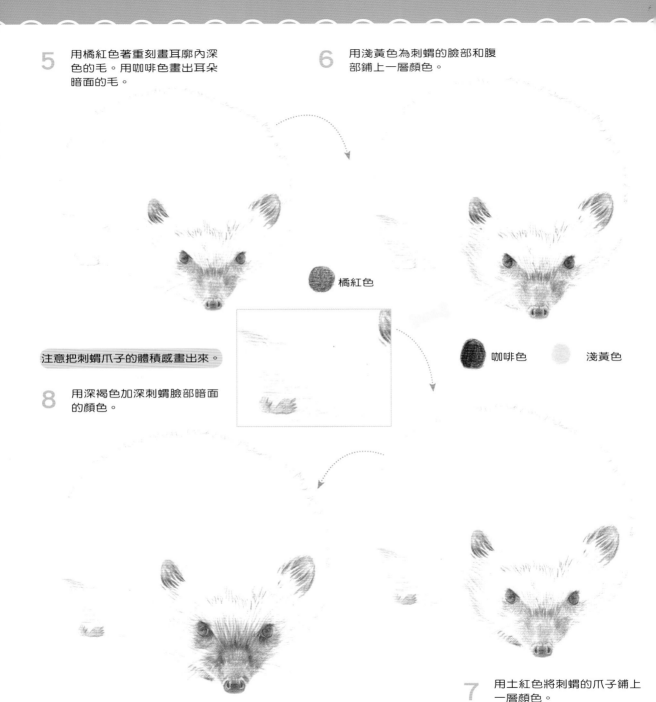

5　用橘紅色著重刻畫耳廓內深色的毛。用咖啡色畫出耳朵暗面的毛。

6　用淺黃色為刺蝟的臉部和腹部鋪上一層顏色。

橘紅色

咖啡色　　淺黃色

注意把刺蝟爪子的體積感畫出來。

8　用深褐色加深刺蝟臉部暗面的顏色。

7　用土紅色將刺蝟的爪子鋪上一層顏色。

68

9 繼續加深刺蝟臉部暗面的顏色，加深鼻子的顏色。

10 用咖啡色畫出刺蝟頭頂部分的刺，用深褐色畫出刺的暗面，為了將刺蝟的刺畫得更生動一些，可以將刺畫成一個個尖銳的小三角形。

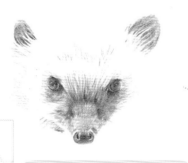

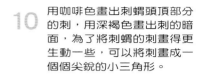

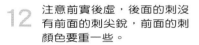

注意筆觸的方向要根據刺的走向來畫。

12 注意前實後虛，後面的刺沒有前面的刺尖銳，前面的刺顏色要重一些。

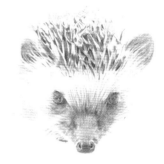

11 按照同樣的方法繼續將刺蝟的背部的刺畫出來。

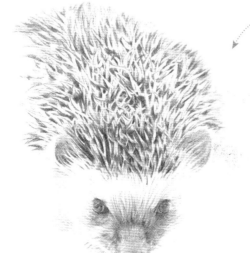

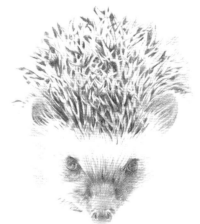

柔弱膽怯的刺蝟

69

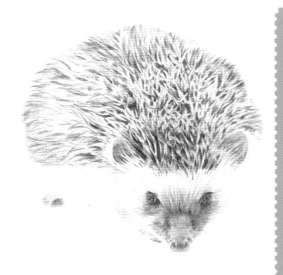

刺蝟屬哺乳動物中的蝟形目。最普遍的刺蝟種類是學名為"歐洲刺蝟"的普通刺蝟，廣泛分佈在歐洲、亞洲北部，在中國的北方和長江流域也分佈很廣，這種刺蝟冬天冬眠，在蘇南民間又被叫做"偷瓜獾"。刺蝟體肥矮，爪銳利，眼小，毛短，渾身有短而密的刺，刺蝟在夜間活動，以昆蟲和蠕蟲為主要食物，一晚上能吃掉200克的蟲子，遇敵害時能將身體捲曲成球狀，將刺朝外，保護自己，剛出生時刺軟眼盲。

刺蝟除肚子外全身長有硬刺，當它遇到危險時會卷成一團變成有刺的球，它的形態和溫順的性格非常可愛，有些品種只比手掌略大，因而在澳大利亞有人將它當寵物來養。

刺蝟有非常長的鼻子，它的觸覺與嗅覺很發達。它最喜愛的食物是螞蟻與白蟻，當它嗅到地下的食物時，它會用爪挖出洞口，然後將它長而黏的舌頭伸進洞內一轉，即可獲得豐盛的一餐。

刺蝟住在灌木叢內，會游泳，怕熱。刺蝟在秋末開始冬眠，直到第二年春季，氣溫暖到一定程度時才醒來。刺蝟喜歡打呼，和人相似。

因其捕食大量有害昆蟲，故刺蝟對人類來說是益獸。

完成圖

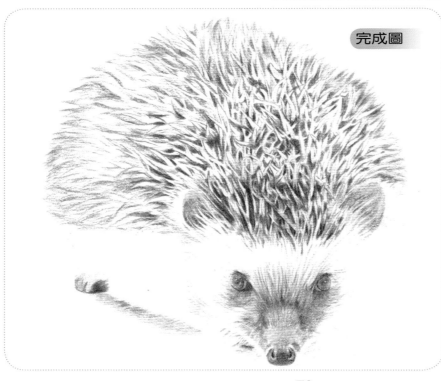

 深褐色

用於刺蝟背部刺的顏色。

 淺黃色

用於刺蝟身上的顏色。

 橘紅色

用於刺蝟臉部的顏色。

 淺紫色

用於刺蝟眼睛的顏色。

 咖啡色

用於刺蝟背部刺的顏色。

動物15 貪吃可愛的 松鼠

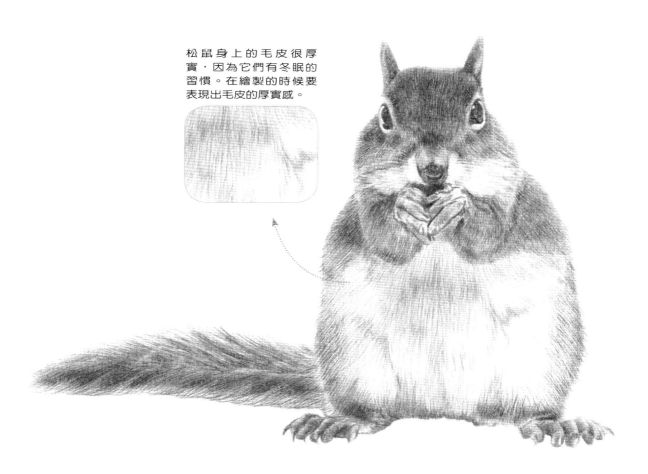

松鼠身上的毛皮很厚實，因為它們有冬眠的習慣。在繪製的時候要表現出毛皮的厚實感。

　　松鼠主要以橡子、栗子、胡桃等堅果為食，也喜歡吃松子，常到針葉林找松子吃，也吃松樹的嫩枝葉、樹皮、菌類，以及昆蟲等。有貯藏食物的習性。松鼠的繁殖能力較強，一年2～4窩，孕期一個多月，每窩產4～6個寶寶，寶寶體重7～8克，無毛，肉紅色。為了"子女"的舒適、安全，雌鼠還搭築備用"房"，發現巢穴中有蟲子叮咬"子女"或不安全時，就把"子女"移到備用房去。雌鼠遷移到食物豐富的林區時，也把寶寶背著帶走。寶寶8～9個月性成熟。壽命8～10年。

1 用鉛筆將松鼠的輪廓勾勒出來，仔細地用短線畫出毛髮的細節，同時仔細地畫出它眼睛、鼻子和腳趾的形狀。

3 畫鼻子的時候，要注意松鼠鼻子的結構，用橘色為鼻子鋪上一層底色，用深褐色加深鼻子暗面的顏色。

2 先用咖啡色和深褐色畫出眼眶和瞳孔的顏色，眼窩有一些淺淺的過渡，眼球的高光部分留白。

深褐色

咖啡色

6 按照毛髮的走向，把松鼠臉頰毛髮的顏色畫出來。

4 用深褐色著重刻畫耳廓內深色的毛。用橘色畫出耳朵亮面的顏色。

橘色

5 用咖啡色按照毛髮的生長方向畫出臉部的顏色，用深褐色加深臉部暗面的顏色。

7 用同樣的方法為前肢疊加顏色。用咖啡色為松鼠的爪子勾線，加深爪縫，爪子的輪廓立刻鮮明起來。

8 用橘色按照松鼠肚皮毛髮的走向，為其添加一層顏色，並且用深褐色加深暗面的顏色。

9 用同樣的方法將松鼠尾巴的顏色暈染出來。

10 用深褐色按照頭部毛髮的生長方向，為其加深一層顏色。

注意松鼠的爪子比較靈活。

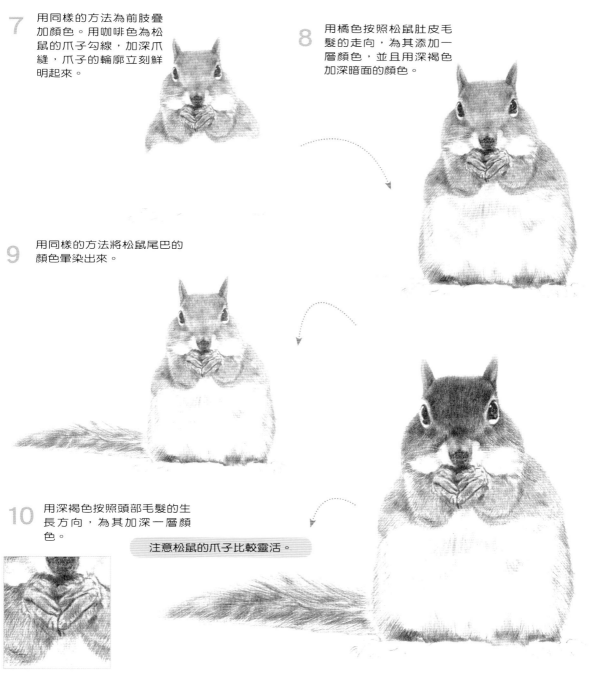

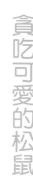

73

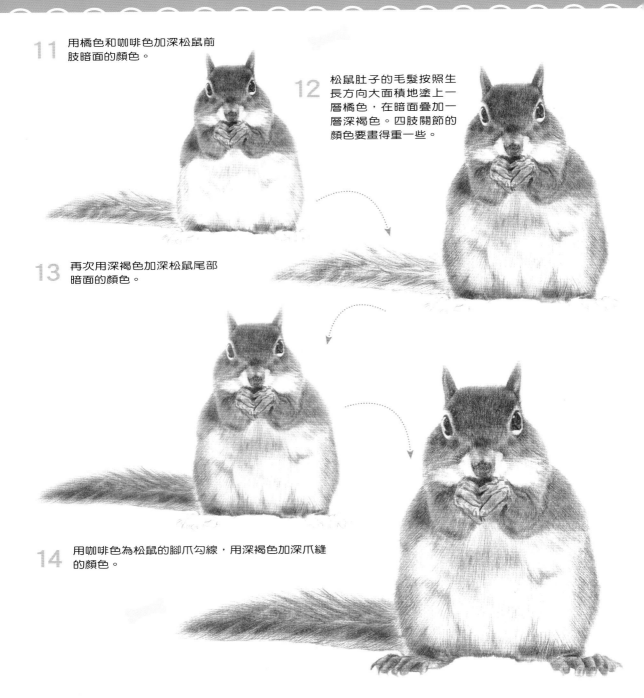

11 用橘色和咖啡色加深松鼠前
肢暗面的顏色。

12 松鼠肚子的毛髮按照生
長方向大面積地塗上一
層橘色，在暗面疊加一
層深褐色。四肢關節的
顏色要畫得重一些。

13 再次用深褐色加深松鼠尾部
暗面的顏色。

14 用咖啡色為松鼠的腳爪勾線，用深褐色加深爪縫
的顏色。

松鼠，是哺乳綱囓齒目的一個科，其下包括松鼠亞科和非洲地松鼠亞科，特徵是長著毛茸茸的長尾巴。與其他親緣關係相近的動物又被合稱為松鼠形亞目。松鼠一般體形細小，以草食性為主，食物主要是種子和果仁，部分物種會以昆蟲和蔬菜為食，其中一些熱帶物種還會為捕食昆蟲而進行遷徙。松鼠原產地是中國的東北、西北及歐洲地區，除了在大洋洲、南極洲外，全球的其他地區都有分佈。

　　松鼠的性格比較溫柔、可愛、十分勤勞、並且很討人喜愛。它喜歡的食物是杏仁、榛子、櫸實、橡栗、松子。

　　松鼠的耳朵和尾巴的毛特別的長，能適應樹上生活；它們使用像長鉤的爪子和尾巴倒吊在樹枝上。在黎明和傍晚，會離開樹上，到地面去覓食。松鼠在秋天覓得豐富的食物後，就會利用樹洞或在地上挖洞，儲存果實等食物，同時以泥土或落葉堵住洞口。松鼠擁有一條大尾巴，有的幾乎是身長的2倍，可以保暖。

　　松鼠夏季全身紅毛，到了秋天會更換成黑灰色的冬毛緊密地裹住全身。體長20～28公分，尾長15～24公分，體重300～400克。眼大而明亮，耳朵長，耳尖有一束毛，冬季尤其顯著。剛出生的松鼠，全身無毛，眼睛也看不見，生後8天，才開始長毛，30天後睜開眼睛，45天就能食用堅硬的果實，行動變得十分敏捷。松鼠是對主人非常溫順的小傢伙，我們也要溫柔地對待它們，這樣它會對你死心塌地，絕對不會用牙齒傷害到你。當然它們會用牙齒輕輕地啃你的手指，和你玩耍，感覺會很癢，這是它對你友好的表示。松鼠睡覺時，會把尾巴當做棉被蓋在身上。

 深褐色
用於松鼠毛髮暗面的顏色。

 橘色
用於松鼠毛髮的顏色。

 咖啡色
用於松鼠毛髮的顏色。

完成圖

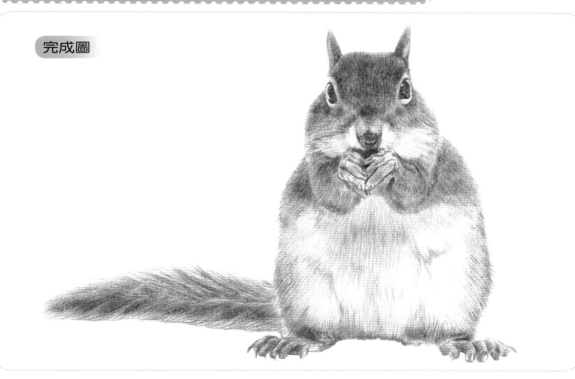

貪吃可愛的松鼠

動物16 膽小怕人的 小丑魚

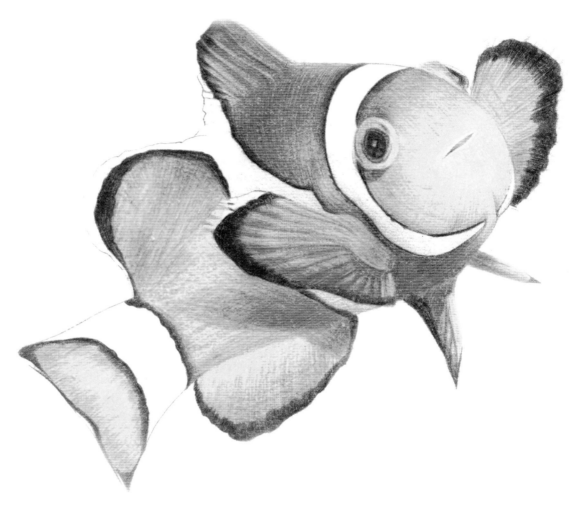

　　小丑魚身體表面擁有特殊的體表黏液，可保護它不受海葵的影響而安全自在地生活於其間。因為海葵的保護，使小丑魚免受其他大魚的攻擊，同時海葵吃剩的食物也可供給小丑魚，而小丑魚亦可利用海葵的觸手叢安心地築巢、產卵。對海葵而言，可借著小丑魚的自由進出，吸引其他的魚類靠近，增加捕食的機會；小丑魚亦可除去海葵的壞死組織及寄生蟲，同時小丑魚的游動可減少殘屑沉澱至海葵叢中。小丑魚也可以借著身體在海葵觸手間的摩擦，除去身體上的寄生蟲或霉菌等。

1　用色鉛筆將小丑魚的輪廓勾勒出來，仔細地畫出其眼睛和嘴巴的形狀。

2　用黑色的色鉛筆畫出瞳孔的顏色，用檸檬黃和橘色的色鉛筆畫出眼窩的體積感。眼睛的高光部分要留白。

檸檬黃

3　用檸檬黃色的色鉛筆為小丑魚的臉部鋪上一層顏色，用橘色加深暗面的顏色。用橘色畫出它嘴巴的顏色。

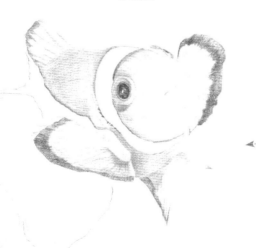

4　用檸檬黃色的色鉛筆按照小丑魚背鰭的結構鋪上一層顏色，用橘色加深背部暗面的顏色。

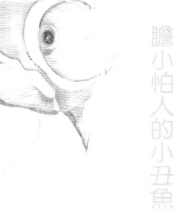

6　用同樣的顏色和方法畫出小丑魚腹鰭和側鰭的顏色，用黑色的色鉛筆畫出小丑魚身上花紋的顏色。

橘色

5　同樣把小丑魚右邊側鰭的顏色畫出來。

膽小怕人的小丑魚

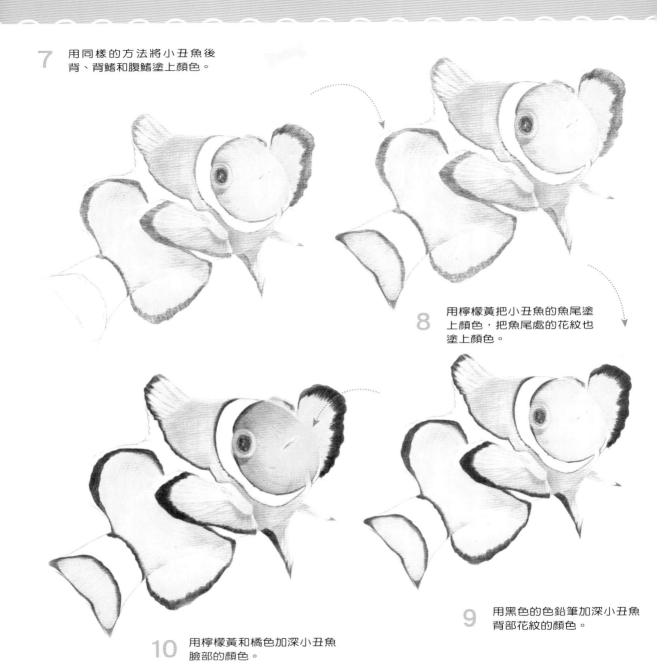

7 用同樣的方法將小丑魚後
背、背鰭和腹鰭塗上顏色。

8 用檸檬黃把小丑魚的魚尾塗
上顏色，把魚尾處的花紋也
塗上顏色。

10 用檸檬黃和橘色加深小丑魚
臉部的顏色。

9 用黑色的色鉛筆加深小丑魚
背部花紋的顏色。

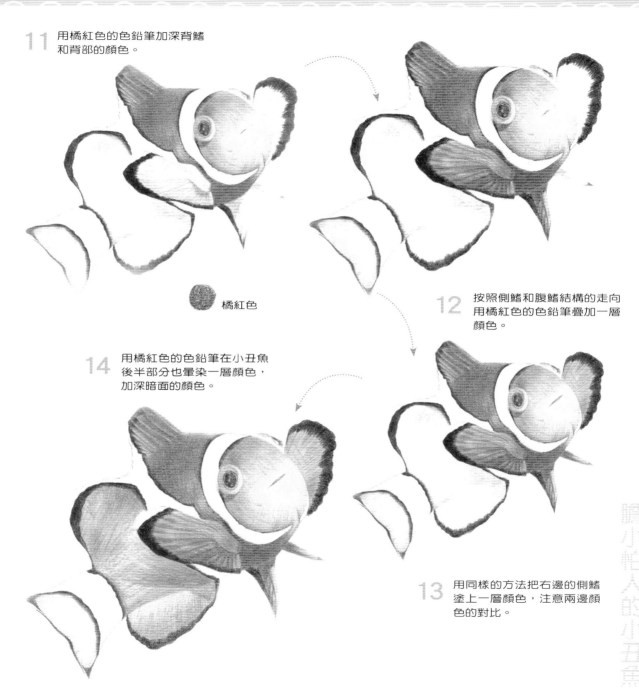

11 用橘紅色的色鉛筆加深背鰭和背部的顏色。

橘紅色

12 按照側鰭和腹鰭結構的走向用橘紅色的色鉛筆疊加一層顏色。

14 用橘紅色的色鉛筆在小丑魚後半部分也暈染一層顏色，加深暗面的顏色。

13 用同樣的方法把右邊的側鰭塗上一層顏色，注意兩邊顏色的對比。

膽小怕人的小丑魚

小丑魚是對雀鯛科海葵魚亞科魚類的俗稱，是一種熱帶鹹水魚。已知有28種，一種來自棘頰雀鯛屬（Premnas），其餘來自雙鋸魚屬（Amphiprion）。小丑魚與海葵有著密不可分的共生關係，因此又稱海葵魚。帶毒刺的海葵保護小丑魚，小丑魚則吃海葵消化後的殘渣，形成一種互利共生的關係。

　　小丑魚原生於印度洋和太平洋較溫暖的水中，包括大堡礁和紅海。雖然大部分種類的分佈有其限制，但某些種類分佈十分廣泛。

　　人工小丑魚的顏色要比野生小丑魚淡一些，如果顏色特別淡，可能是培養過程缺少光線，這種魚的體質也相對弱一些，選擇時要注意。

　　野生小丑魚的領地意識特別強，相互間為劃分領地進行爭鬥，人工小丑魚領地性沒有野生小丑魚強，相互間嬉戲較多。

　　人工小丑魚的食物比較簡單，顆粒飼料、碎蝦肉或其他雜食性餌料均可，但前兩個月要在食物中加一些天然蝦青素，螺旋藻粉可使魚的色彩更鮮豔，因繁殖場馴化的時間比較短，如果能在餵食物後再加一些豐年蝦則更佳。

橘色

用於小丑魚暗面的顏色。

橘紅色

用於小丑魚身上大面積的顏色。

檸檬黃

用於替小丑魚鋪大面積的顏色。

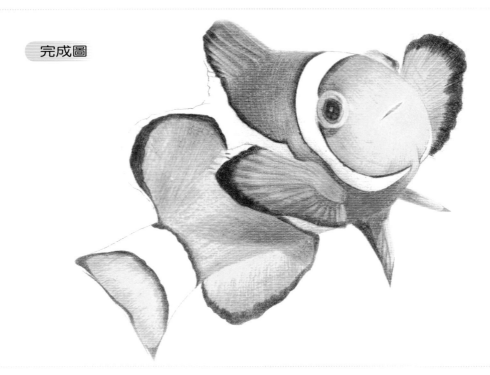

完成圖

物17 本領超群的 海豚

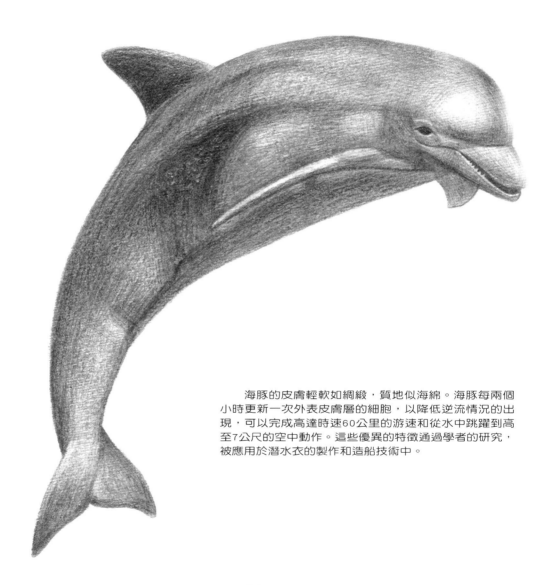

　　海豚的皮膚輕軟如綢緞，質地似海綿。海豚每兩個小時更新一次外表皮膚層的細胞，以降低逆流情況的出現，可以完成高達時速60公里的游速和從水中跳躍到高至7公尺的空中動作。這些優異的特徵通過學者的研究，被應用於潛水衣的製作和造船技術中。

1 用鉛筆將海豚的輪廓勾勒出來，仔細地畫出其眼睛和嘴巴的形狀。

2 用黑色的色鉛筆畫出瞳孔的顏色，用天藍色的色鉛筆將海豚眼睛周圍的顏色帶出來。

3 用灰色根據海豚嘴巴的結構特點暈染出一層顏色。

天藍色

4 用灰色的色鉛筆替海豚的頭部鋪上一層顏色，並且加深暗面的顏色。

6 用同樣的方法畫出海豚背鰭的顏色，按照海豚背部的結構畫出它背部的顏色。

5 按照海豚側鰭的走向用灰色的色鉛筆塗上一層顏色，並且加深它暗面的顏色。

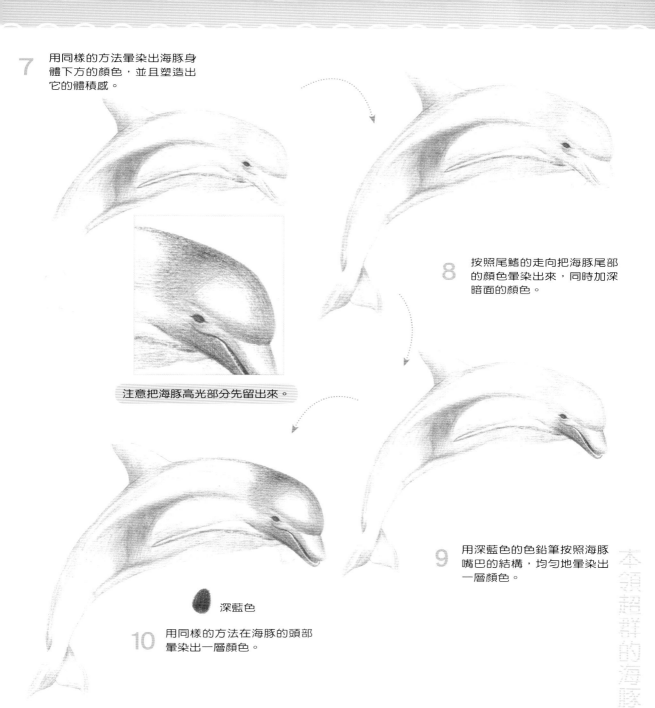

7 用同樣的方法暈染出海豚身體下方的顏色，並且塑造出它的體積感。

注意把海豚高光部分先留出來。

8 按照尾鰭的走向把海豚尾部的顏色暈染出來，同時加深暗面的顏色。

9 用深藍色的色鉛筆按照海豚嘴巴的結構，均勻地暈染出一層顏色。

深藍色

10 用同樣的方法在海豚的頭部暈染出一層顏色。

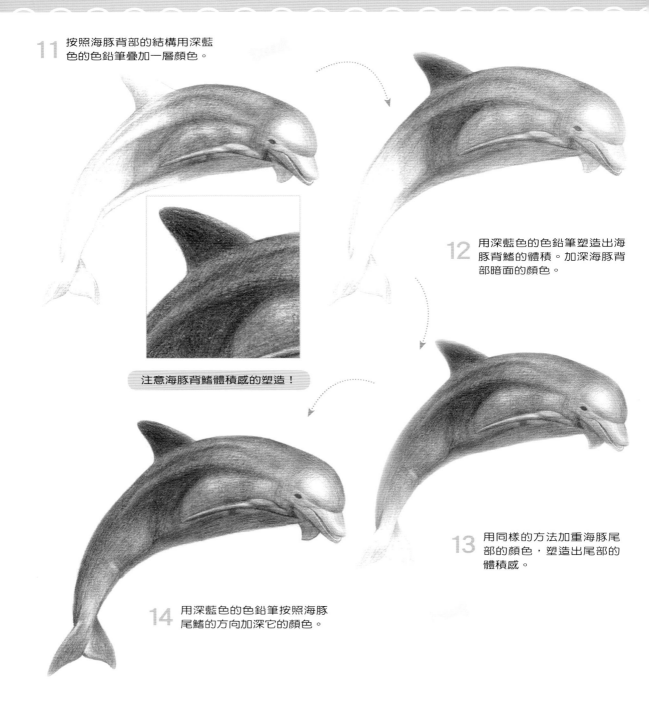

11 按照海豚背部的結構用深藍
色的色鉛筆疊加一層顏色。

12 用深藍色的色鉛筆塑造出海
豚背鰭的體積。加深海豚背
部暗面的顏色。

注意海豚背鰭體積感的塑造！

13 用同樣的方法加重海豚尾
部的顏色，塑造出尾部的
體積感。

14 用深藍色的色鉛筆按照海豚
尾鰭的方向加深它的顏色。

海豚屬於哺乳綱、鯨目、齒鯨亞目、海豚科，通稱海豚。海豚是體型較小的鯨類，共有近62種，分布於世界各大洋。海豚體長1.2～10公尺，體重23～225千克。海豚嘴部一般是尖的(虎鯨除外)，上下顎各有約101顆尖細的牙齒，主要以小魚、烏賊、蝦、蟹為食。海豚喜歡過"集體"生活，少則幾條，多則幾百條。海豚是一種本領超群、聰明伶俐的海中哺乳動物。經過訓練，能打球、跳火圈等。海豚的大腦是海洋動物中最發達的。人的大腦占人體重量的2.1%，海豚的大腦占它體重的1.7%。海豚的大腦由完全隔開的兩部分組成，當其中一部分工作時，另一部分充分休息，因此，海豚可終生不眠。海豚是靠回聲定位來判斷目標的遠近、方向、位置、形狀、甚至物體性質的。有人曾試驗，把海豚的眼睛蒙上，把水攪渾，它們也能迅速、準確地追到丟給它的食物。海豚不但有驚人的聽覺，還有高超的游泳和異乎尋常的潛水本領。有人實驗過，海豚的潛水記錄是300公尺深，而人不穿潛水衣，只能下潛20公尺。至於它的游泳速度，更是人類比不上的。海豚的速度可達每小時40海哩，相當於魚雷快艇的中等速度，因為它的身體呈流線型，皮膚也有良好的彈性。

　　海豚是人類的朋友，它們十分樂意與人交往親近。澳洲摩頓島的海豚已經與人類建立了友誼，為人們帶來了莫大的歡樂和驚喜。也許將來有更多的海豚，在更多的地方與人類建立聯繫，這種願望並不是甚麼幻想：隨著人們對海豚研究的深入，我們會揭開更多的關於海豚的秘密，那時我們與海豚交往會更加容易，更加親密，更加友好！

天藍色
海豚眼睛周圍的顏色。

深藍色
海豚身體和鰭的顏色。

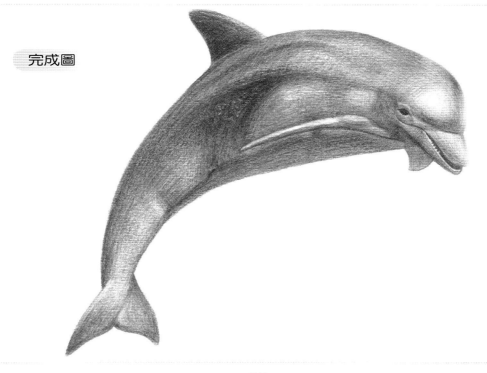

完成圖

本領超群的海豚

動物18　色彩絢麗的 金魚

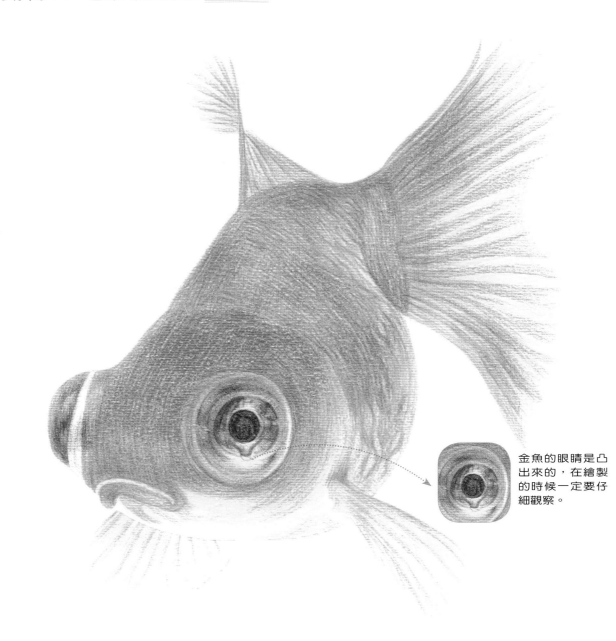

金魚的眼睛是凸
出來的，在繪製
的時候一定要仔
細觀察。

1 用鉛筆將金魚的輪廓勾勒出來，仔細地畫出其眼睛和嘴的形狀。

3 用檸檬黃色的色鉛筆為金魚的面部鋪上一層顏色，用橘色的色鉛筆加深暗面的顏色。用檸檬黃色的色鉛筆畫出它嘴巴的顏色。

檸檬黃

2 用黑色的色鉛筆畫出瞳孔的顏色，用咖啡色和橘色的色鉛筆畫出眼泡的體積。

橘色

咖啡色

4 用檸檬黃色的色鉛筆按照左邊側鰭的走向將它鋪上一層顏色，用橘色加深它暗面的顏色。

5 用同樣的方法把右側鰭的顏色畫出來。

6 用檸檬黃色的色鉛筆為金魚背部和肚子鋪上一層顏色，用橘色加深暗面的顏色。

7 用檸檬黃色的色鉛筆按照背鰭的走向把它的顏色畫出來，用橘色加深暗面的顏色。

8 用同樣的顏色和方法把尾鰭的顏色暈染出來。

9 用橘色把金魚兩隻眼睛之間的顏色加深，並把金魚的嘴顏色加深。

10 用橘色的色鉛筆按照金魚頭部的線條走向繼續加深顏色。用檸檬黃色的色鉛筆為金魚的鰓加深一層顏色。

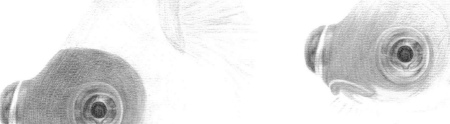

按照金魚腮部的結構添加顏色。

11 用橘色的色鉛筆按照左側鰭的走向加深一層顏色。

12 用同樣的方法為右側鰭也加深一層顏色。

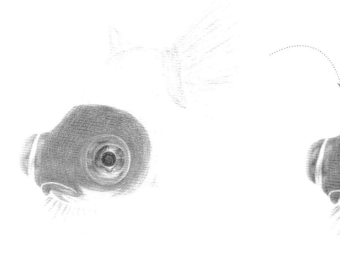

14 用同樣的顏色和方法加深尾鰭的顏色。

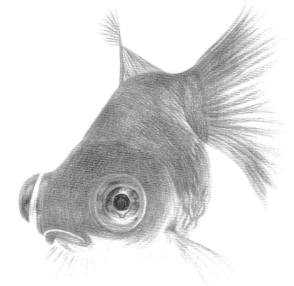

13 用橘色的色鉛筆按照金魚的背部和肚子的結構加深顏色。

色彩絢麗的金魚

金魚起源於中國，12世紀已開始金魚家化的遺傳研究，經過長時間培育，品種不斷優化，現在世界各國的金魚都是直接或間接由中國引種的。在人類文明史上，中國金魚已陪伴著人類生活了十幾個世紀，是世界觀賞魚史上最早的品種。在一代代金魚養殖者的努力下，中國金魚至今仍向世人演繹著動靜之間美的傳奇。

金魚的故鄉在嘉興和杭州兩地。根據日本學者松井佳一（1934）的研究，中國金魚傳至日本的最早記錄是1502年。金魚傳到英國是在17世紀末，到18世紀中葉，雙尾金魚已傳遍歐洲各國，傳到美國是在1874年。

金魚的外部形態與鯽魚有極大的不同，幾乎沒有一個單一性狀未發生變異。其體態變異包括體色、體形、鱗片數目、鱗片形態、背鰭、胸鰭、腹鰭、臀鰭、尾鰭、頭形、眼睛、鰓蓋、鼻隔膜等變異。

金魚是變溫動物，對水溫適應性比較強，體溫隨著水溫而變化，在攝氏0～39度的水溫下都能存活。但金魚不能適應水溫劇變，溫度急劇昇高或下降超過攝氏5度，都可能危及金魚的生命。金魚生長最適合的溫度在攝氏20～28度，這個水溫下，金魚生長發育最旺盛，食量、排泄量和耗氧量都是最大的，這時的金魚最鮮艷活潑。

橘色
金魚大面積的顏色。

咖啡色
金魚眼睛的顏色。

檸檬黃
金魚亮面的顏色。

完成圖

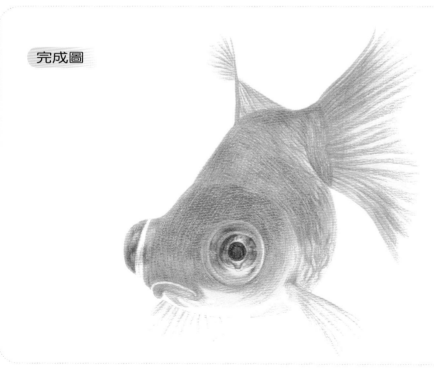

動物19 悠閑自在的 水母

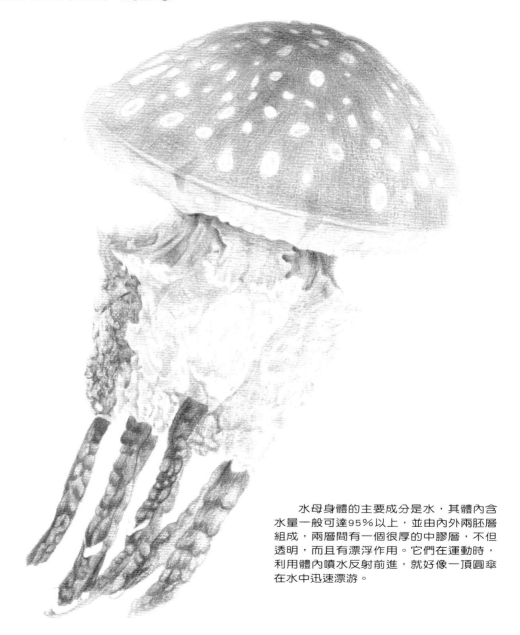

水母身體的主要成分是水，其體內含水量一般可達95%以上，並由內外兩胚層組成，兩層間有一個很厚的中膠層，不但透明，而且有漂浮作用。它們在運動時，利用體內噴水反射前進，就好像一頂圓傘在水中迅速漂游。

1 用鉛筆將水母的輪廓勾勒出來，仔細地畫出它的傘帽、消化器官和觸手的形狀。

3 同樣用淺紫色的色鉛筆替傘帽的中間部分鋪上一層顏色。

2 用淺紫色的色鉛筆替水母的上傘帽鋪上一層底色，並且分出它的暗面。

 淺紫色

4 用同樣的方法把下傘帽的顏色暈染出來。

5 用淺紫色的色鉛筆將水母左側消化器官的顏色畫出來，並且加深暗面的顏色。

6 用同樣的方法將水母右側消化器官的顏色畫出來。

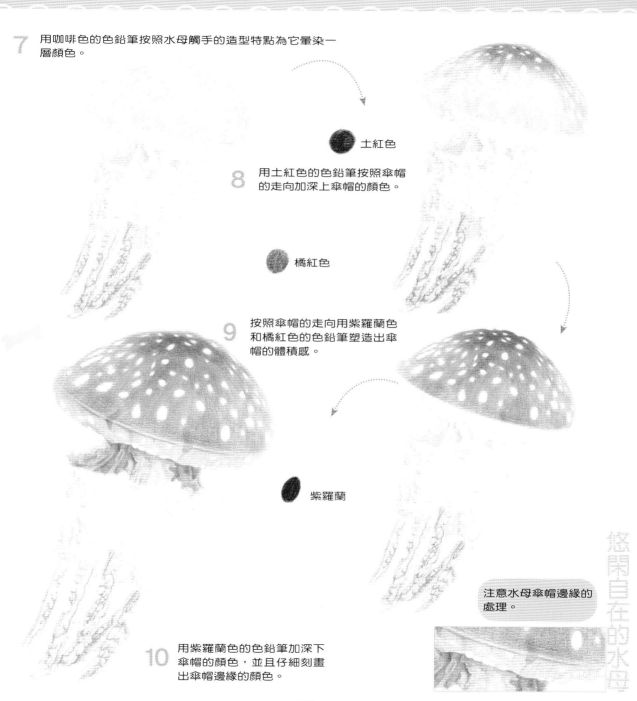

7 用咖啡色的色鉛筆按照水母觸手的造型特點為它暈染一層顏色。

土紅色

8 用土紅色的色鉛筆按照傘帽的走向加深上傘帽的顏色。

橘紅色

9 按照傘帽的走向用紫羅蘭色和橘紅色的色鉛筆塑造出傘帽的體積感。

紫羅蘭

注意水母傘帽邊緣的處理。

悠閒自在的水母

10 用紫羅蘭色的色鉛筆加深下傘帽的顏色，並且仔細刻畫出傘帽邊緣的顏色。

93

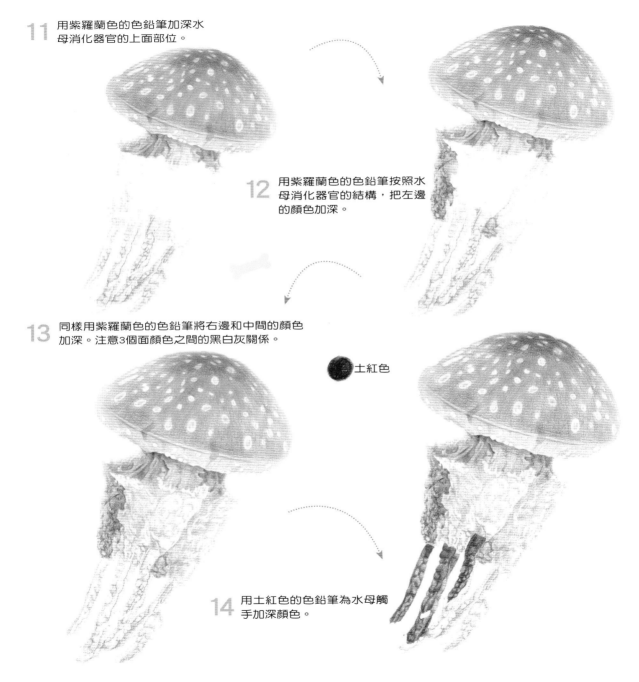

11 用紫羅蘭色的色鉛筆加深水母消化器官的上面部位。

12 用紫羅蘭色的色鉛筆按照水母消化器官的結構，把左邊的顏色加深。

13 同樣用紫羅蘭色的色鉛筆將右邊和中間的顏色加深。注意3個面顏色之間的黑白灰關係。

土紅色

14 用土紅色的色鉛筆為水母觸手加深顏色。

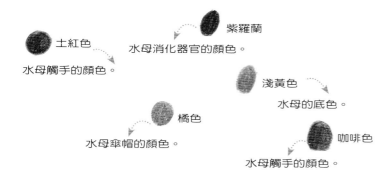

土紅色
水母觸手的顏色。

紫羅蘭
水母消化器官的顏色。

淺黃色
水母的底色。

橘色
水母傘帽的顏色。

咖啡色
水母觸手的顏色。

完成圖

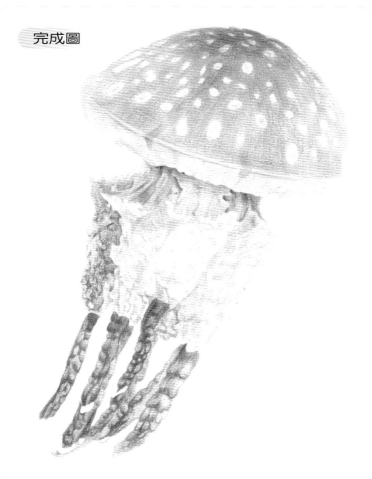

水母，是海洋中重要的大型浮游生物，屬於刺胞動物。水母壽命很短，平均只有數個月的生命。水母是無脊椎動物，屬於腔腸動物門中的一員。全世界的海洋中有超過兩百種的水母，它們分布於全球各地的水域。水母的形狀大小各不相同，最大的水母的觸手可以延伸約10公尺遠。在分類上有些屬於水螅綱，有些屬於缽水母綱，其生活史中，幾乎所有種類都有兩型，即水螅型和水母型，而我們常見的水母，即有性的水母型。

水母的傘狀體內有一種特別的腺，可以發出一氧化碳，使傘狀體膨脹。水母觸手中間的細柄上有一個小球，裡面有一粒小小的聽石，這是水母的"耳朵"。由海浪和空氣摩擦而產生的次聲波衝擊聽石，刺激著周圍的神經感受器，使水母在風暴來臨之前的十幾個小時就能夠得到信息，從海面一下子全部消失了。科學家們曾經模擬水母的聲波發送器官做實驗，結果發現能在15小時之前測知海洋風暴的信息。水母常見於各地的海洋中，是一種低等的腔腸動物，並根據傘狀體的不同進行分類：有的傘狀體發銀光，叫銀水母;有的傘狀體則像和尚的帽子，稱為僧帽水母;有的傘狀體仿佛船上的白帆,叫帆水母;有的宛如雨傘，叫做雨傘水母;有的傘狀體上閃耀著彩霞的光芒,叫做霞水母。因為水母沒有呼吸器官與循環系統,只有原始的消化器官，所以捕獲的食物會立即在腔腸內消化吸收.

悠閒自在的水母

動物20 笨拙可愛的 企鵝

用削尖的鉛筆繪製的絨毛很短，但是看起來確實很厚實。

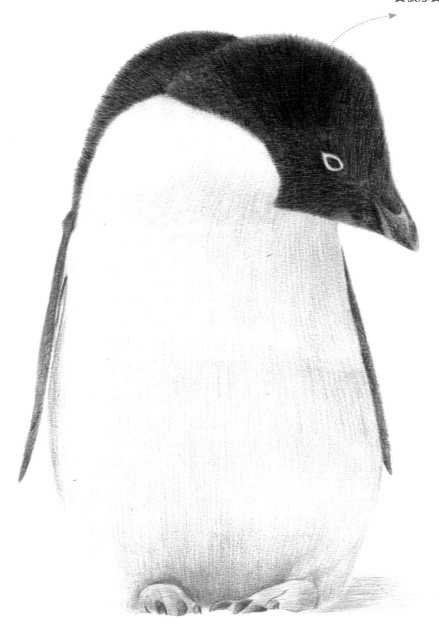

1 用鉛筆把企鵝的輪廓勾勒出來，仔細地用短線畫出毛髮的細節，同時把它的眼睛和嘴巴的細節也畫出來。

3 先用咖啡色的色鉛筆替企鵝的嘴塗上一層顏色，再用黑色的色鉛筆加深嘴巴暗面的顏色。

2 先用黑色的色鉛筆畫出眼線和瞳孔的顏色，眼窩有一些淺淺的過渡。

咖啡色

淺黃色

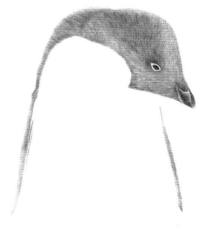

5 按照企鵝背部毛髮的生長方向用黑色的色鉛筆鋪上一層顏色。

4 按照毛髮的走向把企鵝臉頰的毛髮用黑色的色鉛筆畫出來。

6 用淺黃色的色鉛筆替企鵝的脖子鋪上一層顏色。

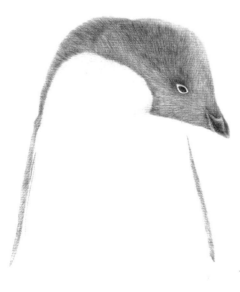

素描可愛的企鵝

97

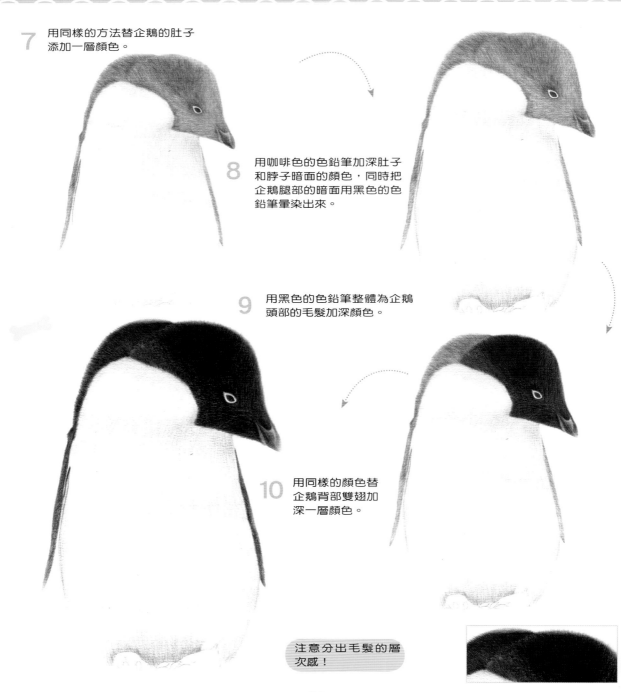

7 用同樣的方法替企鵝的肚子添加一層顏色。

8 用咖啡色的色鉛筆加深肚子和脖子暗面的顏色，同時把企鵝腿部的暗面用黑色的色鉛筆暈染出來。

9 用黑色的色鉛筆整體為企鵝頭部的毛髮加深顏色。

10 用同樣的顏色替企鵝背部雙翅加深一層顏色。

注意分出毛髮的層次感！

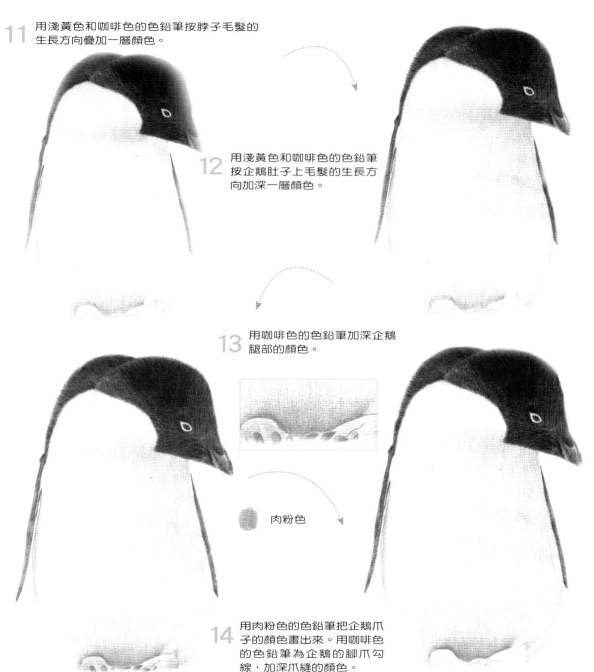

11 用淺黃色和咖啡色的色鉛筆按脖子毛髮的生長方向疊加一層顏色。

12 用淺黃色和咖啡色的色鉛筆按企鵝肚子上毛髮的生長方向加深一層顏色。

13 用咖啡色的色鉛筆加深企鵝腿部的顏色。

肉粉色

14 用肉粉色的色鉛筆把企鵝爪子的顏色畫出來。用咖啡色的色鉛筆為企鵝的腳爪勾線，加深爪縫的顏色。

萌企鵝的愛心畫本

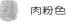

肉粉色

企鵝爪子的顏色。

咖啡色

企鵝嘴巴及脖子暗面的
顏色。

完成圖

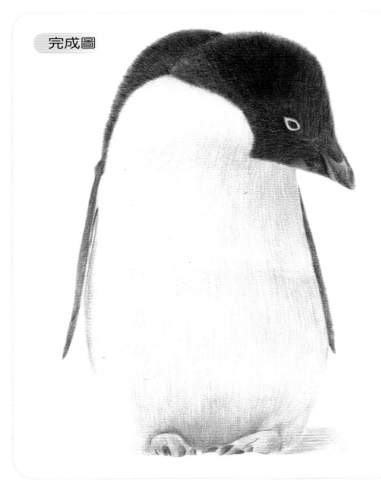

目前已知全世界的企鵝共有18種。特徵為不能飛翔；腳生於身體最下部，故呈直立姿勢；趾間有蹼；跖行性（其他鳥類以趾著地）；前腳成鰭狀；羽毛短，以減少摩擦和湍流；羽毛間存留一層空氣，用以絕熱。背部為黑色，腹部為白色。各個種的主要區別在於頭部色型和個體大小。

企鵝主要生活在南半球，目前已知全世界的企鵝共有17種或18種，多數分布在南極地區，而其中環企鵝屬的漢波德企鵝、麥哲倫企鵝與黑腳企鵝分布在緯度較低的溫帶地區，加拉帕戈斯企鵝的分布則更接近赤道；完全生活在極地的只有皇帝企鵝和阿德利企鵝兩種。

企鵝本身有其獨特的結構：企鵝羽毛密度比同一體型的鳥類大3～4倍，這些羽毛的作用是調節體溫。 雖然企鵝雙腳基本上與其他飛行鳥類差不多，但它們的骨骼堅硬，且比較短及平。這種特徵配合短翼，使企鵝可以在水底"飛行"。南極雖然酷寒難當，但企鵝經過數千萬年暴風雪的磨煉，全身的羽毛已變成重疊、密接的鱗片狀。這種特殊的羽衣，不但海水難以浸透，就是氣溫在攝氏零下近百度，也休想攻破它保溫的防線。南極陸地多，海面寬，豐富的海洋浮游生物成了企鵝充沛的食物來源。

企鵝是一種最古老的游禽，它很可能在南極穿上冰甲之前，就已經在此安家落戶了。南極陸地多，海面寬，豐富的海洋浮游鹽腺可以排泄多餘的鹽分。企鵝雙眼由於有平坦的眼角膜，所以可在水底及水面看東西。雙眼可以把影像傳至腦部做望遠集成使之產生望遠作用。企鵝是一種鳥類，因此企鵝沒有牙齒。企鵝的舌頭及上顎有倒刺，以適應吞食魚蝦等食物，但是這並不是牙齒。

動物21 形態奇特的 海馬

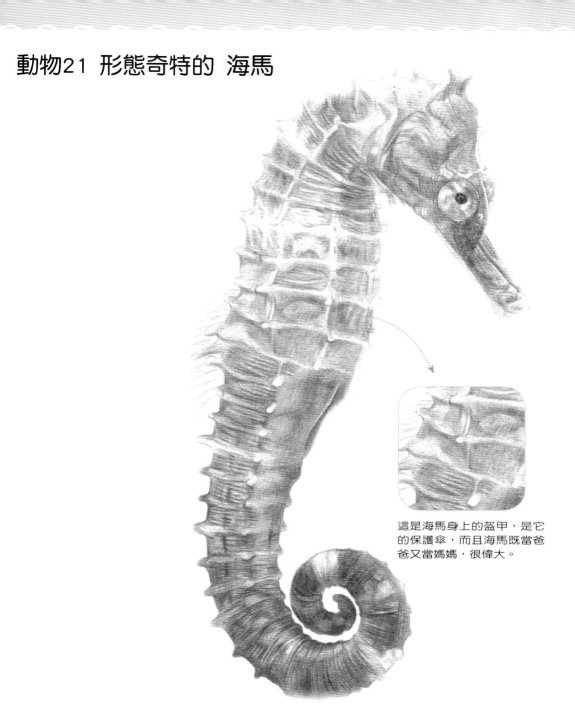

這是海馬身上的盔甲，是它的保護傘，而且海馬既當爸爸又當媽媽，很偉大。

用鉛筆把海馬的輪廓勾勒出來，
同時把其眼睛和嘴巴的細節也畫
出來。

1

根據海馬嘴部的造型特點用
黃綠色和橄欖綠色的色鉛筆
鋪上一層顏色。

3

先用橄欖綠和黑色的色鉛筆
畫出眼線和瞳孔的顏色，眼
泡用橄欖綠和黃綠色的色鉛
筆塑造出它的體積感。

2

同樣用黃綠色的色鉛筆將
海馬眼部周圍的顏色暈染
出來，用橄欖綠色的色鉛
筆加深暗面的顏色。

4

 黃綠色

 橄欖綠

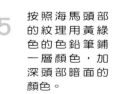

用黃綠色的色鉛筆按照海馬
脖子的紋理替它鋪上一層顏
色，用橄欖綠色的色鉛筆加
深暗面的顏色。

6

按照海馬頭部
的紋理用黃綠
色的色鉛筆鋪
一層顏色，加
深頭部暗面的
顏色。

5

7 用同樣的方法替海馬脖子下面鋪上一層顏色。

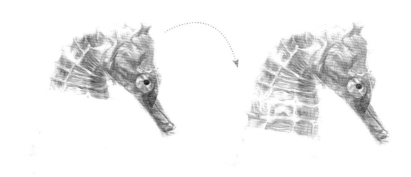

用檸檬黃色的色鉛筆為海馬皮膚上的兩面鋪上一層顏色。

檸檬黃

8 用黃綠色和橄欖綠色的色鉛筆按照海馬胸前的紋理鋪上一層顏色。

9 用同樣的方法和顏色把整個海馬的胸脯鋪上顏色。

10 用黃綠色的色鉛筆按照海馬腹部的花紋鋪上一層顏色，用橄欖綠色的色鉛筆加深暗面的顏色，並且塑造出它的體積感。

形態奇特的海馬

103

11 塑造時注意海馬皮膚花紋的造型特點，加深暗面的顏色。

注意海馬皮膚紋理的處理及海馬體積感的塑造。

14 根據末端尾巴卷曲的造型特點用黃綠色的色鉛筆添加顏色，用橄欖綠色的色鉛筆加深暗面的顏色。

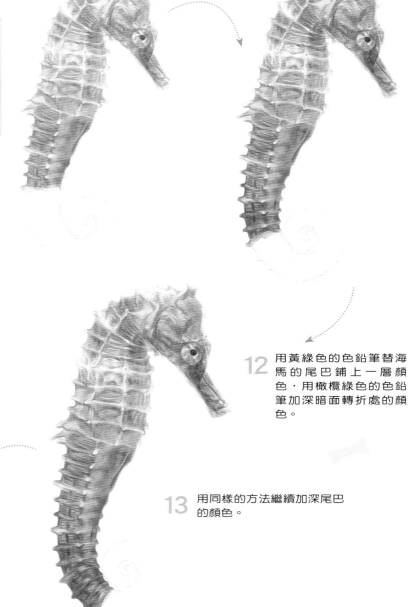

12 用黃綠色的色鉛筆替海馬的尾巴鋪上一層顏色，用橄欖綠色的色鉛筆加深暗面轉折處的顏色。

13 用同樣的方法繼續加深尾巴的顏色。

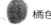

檸檬黃
海馬亮面的顏色。

橘色
海馬暗面的顏色。

黃綠色
海馬身體大部分顏色。

完成圖

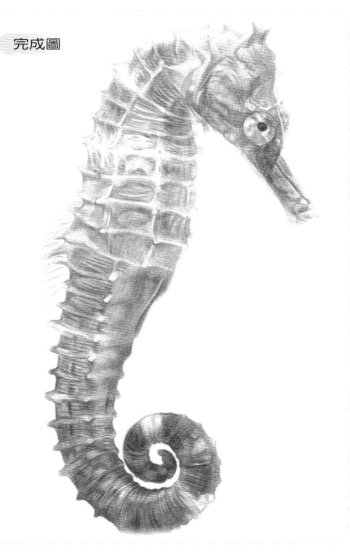

海馬因其頭部酷似馬頭而得名，但有趣的是它是一種奇特而珍貴的近陸淺海小型魚類，隸屬海龍目海龍科海馬屬。頭側扁，頭每側有兩個鼻孔，頭與軀幹成直角，胸腹部凸出，由10～12個骨頭環組成，一般體長10公分左右，尾部細長，具四棱，常呈卷曲狀，全身完全由膜骨片包裹，有一無刺的背鰭，無腹鰭和尾鰭。雄性海馬腹面有一個育兒袋，卵產於其內進行孵化，一年可繁殖2～3代。人工養殖海馬已獲得成功。海馬是一種經濟價值較高的名貴中藥，具有強身健體、補腎壯陽、舒筋活絡、消炎止痛、鎮靜安神、止咳平喘等藥用功能，特別是對於治療神經系統的疾病更為有效。海馬除了主要用於製造各種合成藥品外，還可以直接服用以健體治病。

海馬因其擬態適應特性，習性也較特殊，喜棲於藻叢或海韭菜繁多的潮下帶海區。性甚懶惰，常以卷曲的尾部纏附於海藻的莖枝之上，有時也倒掛於漂浮著的海藻或其他物體上，隨波逐流。即使為了覓食或其他原因暫時離開纏附物，游一段距離之後，又找到其他物體附著其上。海馬的游泳姿勢十分優美，魚體直立水中，完全賴以背鰭和胸鰭高頻率地做波狀擺動（每秒鐘10次）而做緩慢的游動（每分鐘僅達1～3公尺）。海馬的活動一般多在白天（上午和下午），晚上則呈靜止狀態。海馬在水質變差、氧氣不足或受敵害侵襲時，往往因咽肌收縮而發出咯咯的響聲，這是在向養殖者發出"求救"的信號，但在攝食水面上的飼料時也會發聲，應加以區別。

動物22 聰明伶俐的 海豹

　　海豹是海豹科（Phocidae）成員，身體肥胖，皮下脂肪厚，頸粗頭圓，後腳和尾連在一起，永遠向後，在陸地上只能借助身體的蠕動而匍匐前進，非常笨拙，但是在水下則相當靈活，且善於深潛，可以潛入數百公尺的深處。海豹科成員大體可以分成北方和南方兩個類群，二者可分置於海豹亞科（Phocinae）和僧海豹亞科（Monachinae），海豹亞科分布基本限於北半球，而僧海豹亞科除了南半球以外，在北半球的南部也能見到。

1　用深褐色的色鉛筆把海豹的輪廓勾勒出來，仔細地用短線畫出胸脯頭部毛髮的細節，同時把其眼睛、鼻子和嘴巴的細節也畫出來。

咖啡色　　　　　　　　深褐色

2　先用深褐色和黑色的色鉛筆畫出眼眶和瞳孔的顏色，眼窩有一些淺淺的過渡。

4　用咖啡色的色鉛筆整體為頭部的毛髮添加顏色。毛髮暗面的顏色用深褐色的色鉛筆加深。

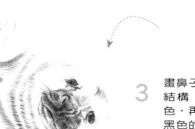

3　畫鼻子的時候，要注意海豹鼻子的結構，用黑色替鼻子鋪上一層底色，再加深鼻子暗面的顏色。再用黑色的色鉛筆加深嘴巴中央和鼻子周圍的顏色。

5　用深褐色的色鉛筆按照兩隻前腳的毛髮生長方向為它添加顏色，用黑色的色鉛筆加深前腳暗面的顏色。

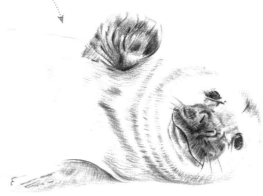

聰明伶俐的海豹

強調毛髮的層次感。

6 按照毛髮的生長方向結合使用中黃色和咖啡色的色鉛筆替海豹胸脯疊加一層顏色。

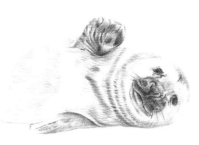

7 用同樣的方法為海豹的腹部疊加顏色。

8 用深褐色的色鉛筆替海豹的尾巴鋪上一層顏色，用黑色的色鉛筆加深暗面的顏色。

 中黃色 橘色

9 用橘色和中黃色的色鉛筆按照海豹面部毛髮的生長方向疊加一層顏色。

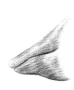

強調四腳關節處及暗處的顏色。

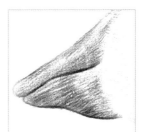

108

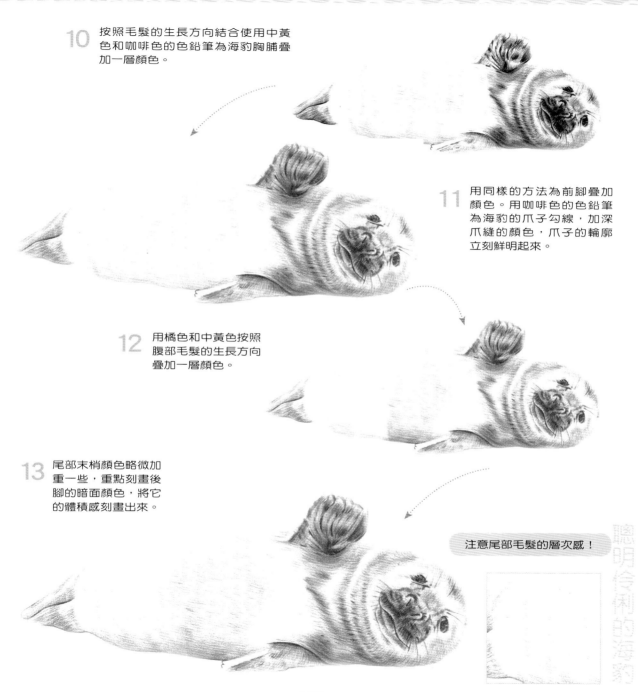

10 按照毛髮的生長方向結合使用中黃色和咖啡色的色鉛筆為海豹胸脯疊加一層顏色。

11 用同樣的方法為前腳疊加顏色。用咖啡色的色鉛筆為海豹的爪子勾線，加深爪縫的顏色，爪子的輪廓立刻鮮明起來。

12 用橘色和中黃色按照腹部毛髮的生長方向疊加一層顏色。

13 尾部末梢顏色略微加重一些，重點刻畫後腳的暗面顏色，將它的體積感刻畫出來。

注意尾部毛髮的層次感！

聰明伶俐的海豹

海豹(Seal)是海洋動物，哺乳動物(胎生)。它們的身體呈流線型，四腳變為鰭狀，適於游泳。海豹有一層厚的皮下脂肪用於保暖，並提供食物儲備，產生浮力。海豹大部分時間棲息在海中，脫毛繁殖時才到陸地或冰塊上生活。海豹分布於全世界，在寒冷的兩極海域特別多，食物以魚和貝類為主。海獅、海象是海豹的近親，它們有耳殼，後腳能轉向前方來支撐身體。

海豹的前腳較後腳短，覆有毛的鰭腳皆有趾甲，趾甲為5趾。耳朵變得極小或退化成只剩下兩個洞，游泳時可自由開閉。游泳時大都靠後腳，但後腳不能向前彎曲，腳跟已退化與海獅及海狗等相異，不能行走，所以當它在陸地上活動時，總是拖著累贅的後腳，將身體彎曲爬行，並在地面上留下一道扭曲的痕跡。

主要分布在北極、南極周圍附近及溫帶或熱帶海洋中，目前所知共有13屬18種，海豹主要分布在寒冷的兩極海域，南極海豹生活在南極冰原，由於數量較少，南極海豹已被列為國際一級保護動物.

海豹生活在寒溫帶海洋中，除產子、休息和換毛季節需到冰上、沙灘或岩礁上之外，其餘時間都在海中游泳、覓食或嬉戲。繁殖期不集群，海豹寶寶出生後，組成家庭群，哺乳期過後，家庭群結束。

咖啡色
毛髮暗面的顏色。

橘色
毛髮的顏色。

中黃色
毛髮亮面的顏色。

深褐色
毛髮暗面的顏色。

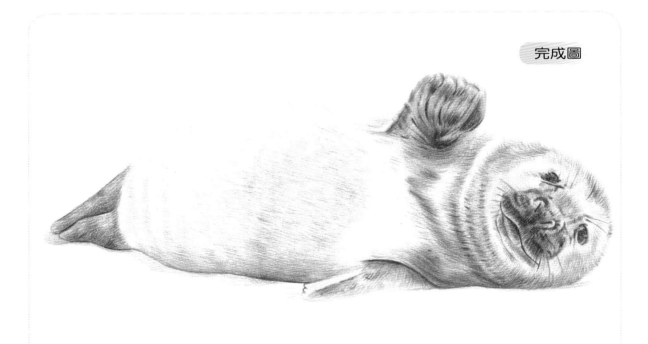
完成圖

動物23 悠然快活的 海獺

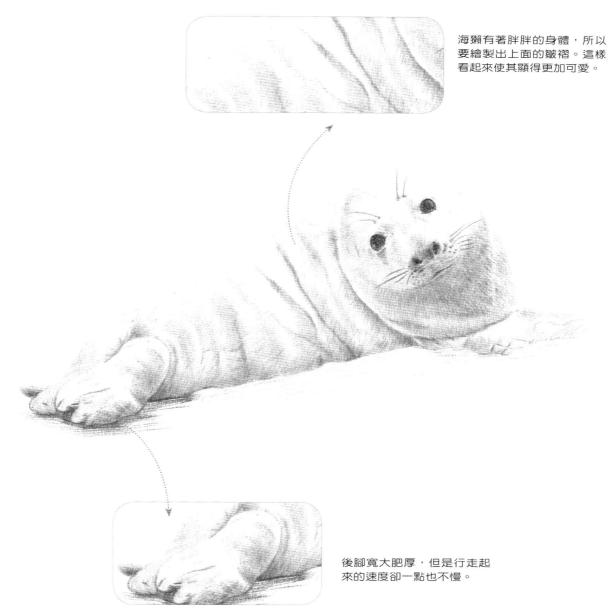

海獺有著胖胖的身體，所以要繪製出上面的皺褶。這樣看起來使其顯得更加可愛。

後腳寬大肥厚，但是行走起來的速度卻一點也不慢。

1 用咖啡色的色鉛筆把海獺的輪廓勾勒出來，仔細地用短線畫出毛皮的細節，同時將其眼睛、鼻子和嘴巴的細節也畫出來。

中黃色

咖啡色

3 畫鼻子的時候，要注意海獺鼻子的結構，用黑色的色鉛筆替鼻子鋪上一層底色，再加深鼻子暗面的顏色。再用黑色的色鉛筆加深嘴巴中央和鼻子周圍的顏色。

2 先用黑色的色鉛筆畫出眼線和瞳孔的顏色，眼窩有一些淺淺的過渡，最重的顏色在海獺的鼻孔和瞳孔部位。

4 用中黃色的色鉛筆整體為頭部和胸脯的毛添加顏色。暗面的顏色用咖啡色的色鉛筆加深。

深褐色

5 用中黃色的色鉛筆按照兩隻前腳毛髮的生長方向替它添加顏色，用深褐色的色鉛筆加深前腳暗面的顏色。

6　按照毛髮的生長方向結
合使用中黃色和咖啡色
的色鉛筆替海獺後背疊
加一層顏色。

7　按照頭部毛髮的生長方
向替頭部疊加一層咖啡
色。

8　用同樣的方法替後腳疊加顏
色。用深褐色的色鉛筆為海
獺的爪子勾線，加深爪縫的
顏色。

9　用橘色和中黃色的色
鉛筆按照胸脯毛髮的
走向疊加一層顏色。

強調四腳關節處及暗處的顏色。

悠然快活的海獺

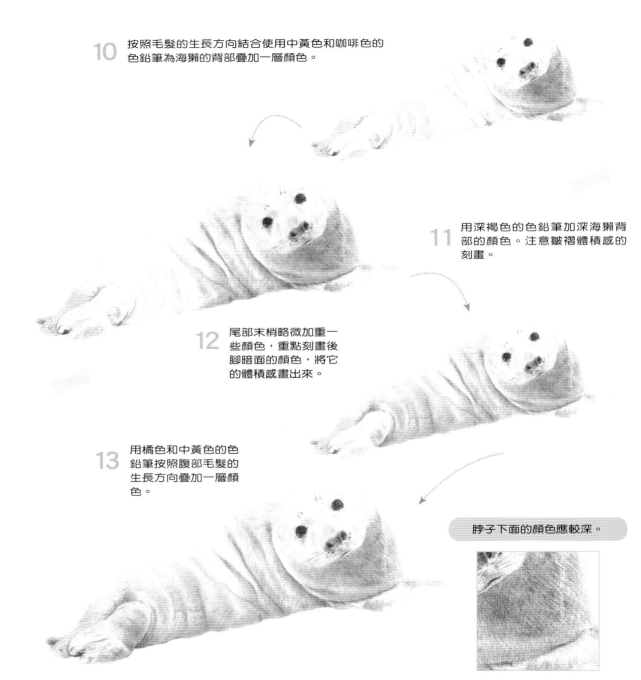

10 按照毛髮的生長方向結合使用中黃色和咖啡色的色鉛筆為海獺的背部疊加一層顏色。

11 用深褐色的色鉛筆加深海獺背部的顏色。注意皺褶體積感的刻畫。

12 尾部末梢略微加重一些顏色，重點刻畫後腳暗面的顏色，將它的體積感畫出來。

13 用橘色和中黃色的色鉛筆按照腹部毛髮的生長方向疊加一層顏色。

脖子下面的顏色應較深。

海獺屬於海洋哺乳動物中最小的一個種類，是食肉目動物中最適應海中生活的物種。它很少在陸地或冰上覓食，大半時間都待在水裡，連生產與育幼也都在水中進行。大部分時間裡，海獺不是仰躺著浮在水面上，就是潛入海床覓食，當它們待在海面時，幾乎一直在整理毛皮，保持它的清潔與防水性。以擅於使用工具進食而著名。科學家目前已辨識出3個不同的亞種，其中之一位於美國的加利福尼亞州，另二者皆位於阿拉斯加。在加利福尼亞州的海獺族群又被稱為南方海獺或加州海獺，阿拉斯加族群則被稱為阿拉斯加海獺。

　　海獺睡覺十分有趣。夜幕降臨，有的海獺會爬上岸來，在岩石上睡覺，但大多數時間海獺均睡於海面。它們尋找海藻叢生的地方，先是連連打滾，將海藻纏繞在身上，或者用腳抓住海藻，然後枕浪而睡，這樣可避免在沉睡中被大浪衝走或沉入海底的危險。海獺的這種睡覺模式可以有效地抵禦來自岸上的敵害威脅。海獺睡覺時，如果受到敵害來犯或者受到驚擾，大多數成員會立即潛水逃跑，但常有少數成員留下來，以探明引起騷動的原因。一旦發現確實有危險時，就用尾巴" 啪　啪"地猛擊水面，以此作為報警信號，通知其他成員趕快潛逃。

咖啡色
毛髮暗面的顏色。

橘色
毛髮的顏色。

中黃色
毛髮的顏色。

深褐色
用於海獺毛髮暗面體積感的塑造。

完成圖

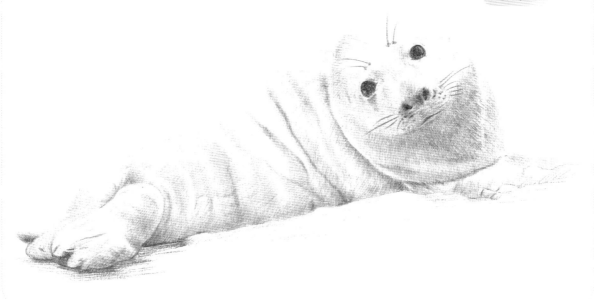

悠然快活的海獺

115

動物24 機警敏銳的 貓頭鷹

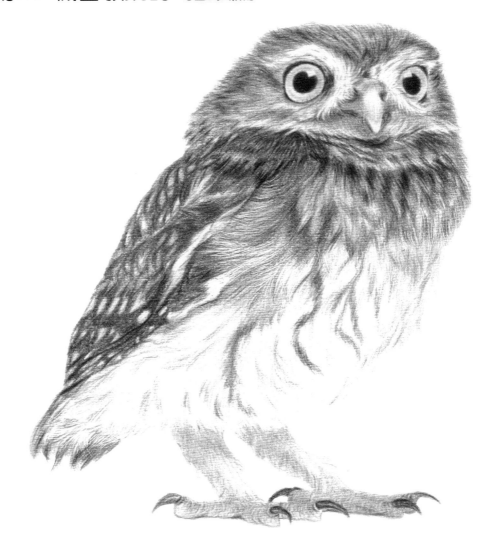

　　貓頭鷹的視覺敏銳。在漆黑的夜晚，能見度比人類高出100倍以上。和其他的鳥類不同，貓頭鷹的蛋是逐個孵化的，產下一顆蛋後，便開始孵化。貓頭鷹是恆溫動物。
　　在非洲有一種貓頭鷹，眼睛可以發出像手電筒一樣的光，而且亮度可以調節，當地土著就利用貓頭鷹來捕獵，更為神奇的是，貓頭鷹眼睛裡發出的光照在動物眼睛上，動物竟毫無察覺。據非洲當地人說，貓頭鷹的眼睛射出的光可以讓獵物呆立不動。

1 用咖啡色的色鉛筆把貓頭鷹的輪廓勾勒出來，仔細地用短線畫出胸脯毛髮的細節，同時將其眼睛、鼻子和嘴巴的細節也畫出來。

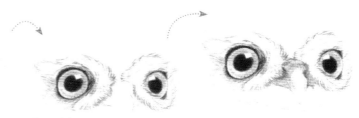

3 先用黃綠色的色鉛筆淡淡地替貓頭鷹的嘴塗上一層顏色，再用深褐色的色鉛筆加深嘴巴的顏色。用淺紫色的色鉛筆在鼻子上方塗上一層顏色。

2 先用黃綠色和黑色的色鉛筆畫出眼球和瞳孔的顏色，眼窩部分的毛用深褐色畫出來。眼球的高光部分要留白。最重的顏色是眼眶和瞳孔部位的顏色。

 深褐色

 黃綠色

5 用深褐色的色鉛筆按照毛髮的生長方向畫出脖子部位毛髮的顏色。

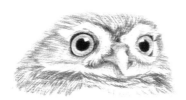

 淺紫色

淺黃色

4 用淺黃色的色鉛筆按照毛髮的生長方向畫出臉部的顏色，用深褐色的色鉛筆加深臉部暗面的顏色。

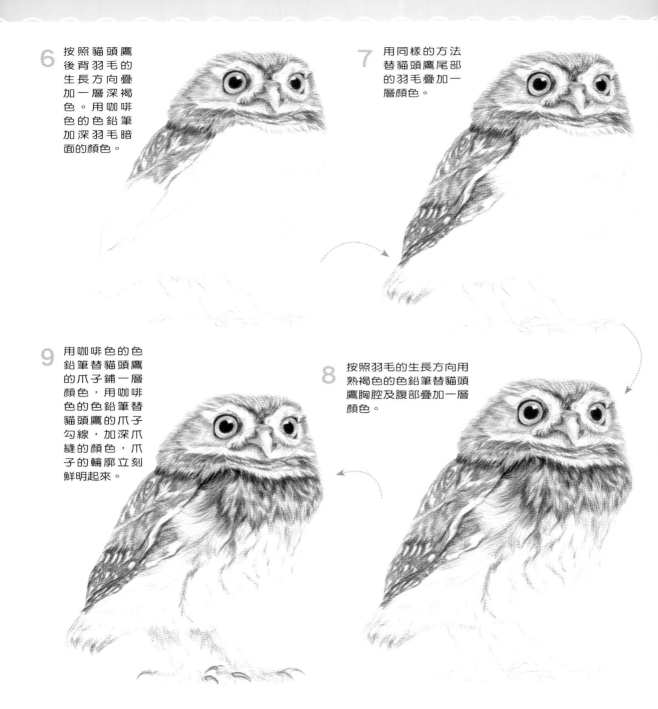

6 按照貓頭鷹後背羽毛的生長方向疊加一層深褐色。用咖啡色的色鉛筆加深羽毛暗面的顏色。

7 用同樣的方法替貓頭鷹尾部的羽毛疊加一層顏色。

9 用咖啡色的色鉛筆替貓頭鷹的爪子鋪一層顏色，用咖啡色的色鉛筆替貓頭鷹的爪子勾線，加深爪縫的顏色，爪子的輪廓立刻鮮明起來。

8 按照羽毛的生長方向用熟褐色的色鉛筆替貓頭鷹胸腔及腹部疊加一層顏色。

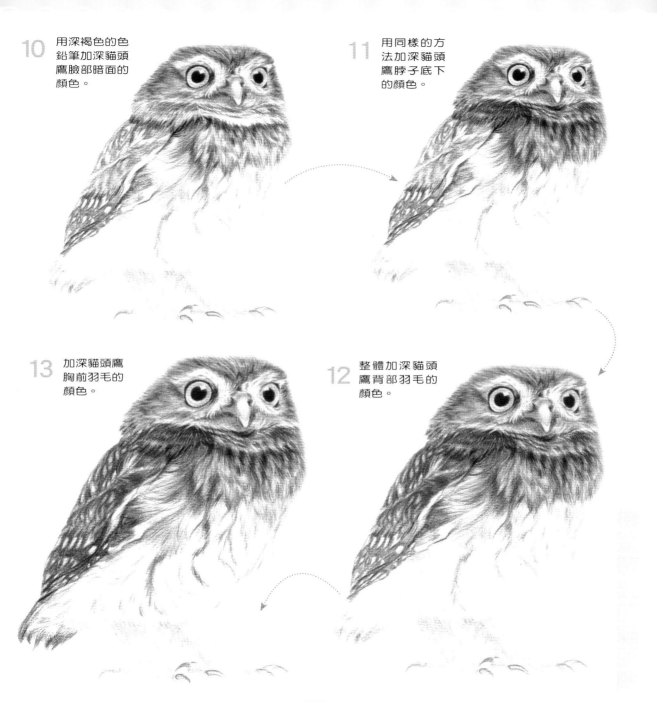

10 用深褐色的色
鉛筆加深貓頭
鷹臉部暗面的
顏色。

11 用同樣的方
法加深貓頭
鷹脖子底下
的顏色。

13 加深貓頭鷹
胸前羽毛的
顏色。

12 整體加深貓頭
鷹背部羽毛的
顏色。

貓頭鷹（也稱鴞）眼周的羽毛呈輻射狀，細羽的排列形成臉盤，面形似貓，因此得名為貓頭鷹。它周身羽毛大多為褐色，散綴細斑，稠密而鬆軟，飛行時無聲。貓頭鷹的雌鳥體型一般較雄鳥大。頭大而寬，嘴短，側扁而強壯，前端勾曲，嘴基沒有蠟膜，而且多被硬羽所掩蓋。它們還有一個轉動靈活的脖子，使臉能轉向後方，由於特殊的頸椎結構，頭的活動範圍為0°～270°。左右耳不對稱，左耳道明顯比右耳道寬闊，且左耳有發達的耳鼓。大部分還生有一簇耳羽，形成像人一樣的耳廓。聽覺神經很發達。

　　貓頭鷹大多棲息於樹上、岩石間和草地上。貓頭鷹絕大多數是夜行性動物，晝伏夜出，白天隱匿於樹叢岩穴或屋檐中，不易見到，但也有部分種類如斑頭鵂鶹縱紋腹小和鵰鴞等白天亦不安寂寞，常外出活動；一貫夜行的種類，一旦在白天活動，常飛行顛簸不定有如醉酒。

　　貓頭鷹的食物以鼠類為主，也吃昆蟲、小鳥、蜥蜴、魚等動物。它們都有吐"食丸"的習性，其囊具有消化能力，常常將食物整個吞下去，並將食物中不能消化的骨骼、羽毛、毛髮、幾丁質等殘物渣滓集成塊狀，形成小團，經過食道和口腔吐出，稱食丸，也叫唾餘。科學家可以根據對食丸的分析，瞭解它們的食性。

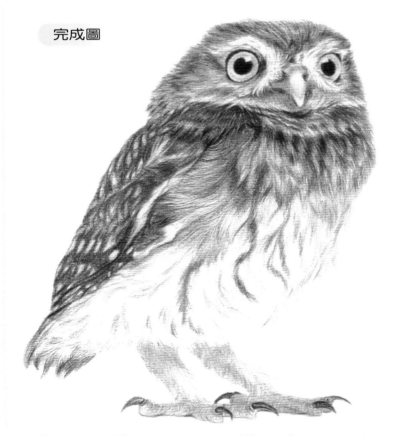

完成圖

黃綠色

貓頭鷹眼睛的顏色。

淺黃色

貓頭鷹羽毛的顏色。

淺紫色

貓頭鷹鼻子上方的顏色。

深褐色

貓頭鷹暗面的顏色。

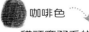

咖啡色

貓頭鷹羽毛的顏色。

動物25 靈動可愛的 翠鳥

翠鳥的羽毛色澤亮麗，讓人愛不釋手。在繪製的時候我們要注意線條的方向，讓羽毛鮮亮順滑。

翠鳥的喙尖尖的，但是跟啄木鳥的喙相比還是有區別的，要注意。

1 用流暢的線條畫出翠鳥的外形輪廓，仔細地畫出它的眼睛、鼻子、嘴及腳爪的形狀。被腳爪抓住的木樁也一起畫出來。

3 先用橘色淡淡地替翠鳥的嘴塗上一層顏色，再用深褐色的色鉛筆加深嘴巴縫隙的顏色。用深褐色的色鉛筆加深翠鳥鼻孔的顏色。

2 先用咖啡色和深褐色的色鉛筆畫出眼球、眼眶和瞳孔的顏色，眼窩有一些淺淺的過渡，眼球的高光部分要留白。最重的顏色是它瞳孔部位的顏色。

橘色

咖啡色

深褐色

4 用天藍色的色鉛筆從頭頂開始細化翠鳥的羽毛。用深褐色的色鉛筆加深臉部暗面的顏色。

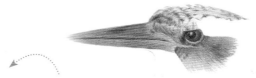

天藍色

鈷藍色

淺黃色

5 再把淺黃色的色鉛筆削尖，在嘴後部和眼睛後部周圍的羽毛畫出來，用咖啡色的色鉛筆仔細加深暗面羽毛的顏色。

6 用鈷藍色的色鉛筆在翠鳥頭部後方疊加一層顏色。

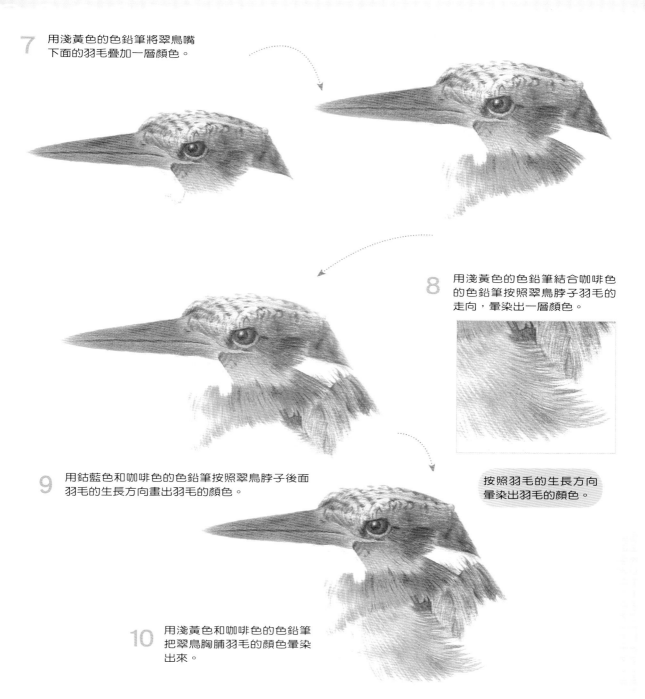

7 用淺黃色的色鉛筆將翠鳥嘴
下面的羽毛疊加一層顏色。

8 用淺黃色的色鉛筆結合咖啡色
的色鉛筆按照翠鳥脖子羽毛的
走向,暈染出一層顏色。

按照羽毛的生長方向
暈染出羽毛的顏色。

9 用鈷藍色和咖啡色的色鉛筆按照翠鳥脖子後面
羽毛的生長方向畫出羽毛的顏色。

10 用淺黃色和咖啡色的色鉛筆
把翠鳥胸脯羽毛的顏色暈染
出來。

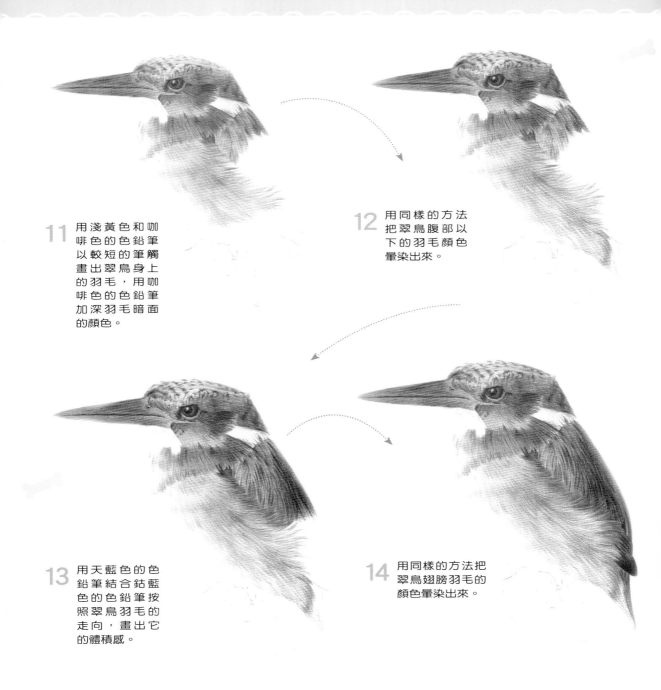

11 用淺黃色和咖啡色的色鉛筆以較短的筆觸畫出翠鳥身上的羽毛，用咖啡色的色鉛筆加深羽毛暗面的顏色。

12 用同樣的方法把翠鳥腹部以下的羽毛顏色暈染出來。

13 用天藍色的色鉛筆結合鈷藍色的色鉛筆按照翠鳥羽毛的走向，畫出它的體積感。

14 用同樣的方法把翠鳥翅膀羽毛的顏色暈染出來。

翠鳥（Alcedo；kingfishers）屬為佛法僧目翠鳥科的1屬。自額至枕為藍黑色，密雜以翠藍橫斑，背部為翠藍色，腹部栗棕色；頭頂有淺色橫斑；嘴和腳均赤紅色。從遠處看很像啄木鳥。因背和面部的羽毛翠藍發亮，因而通稱翠鳥。中國的翠鳥有3種：斑頭翠鳥、藍耳翠鳥和普通翠鳥。最後一種比較常見，分布也廣。翠鳥常直挺地停息在近水的低枝或岩石上，伺機捕食魚蝦等，因而又有魚虎、魚狗之稱。

翠鳥性孤獨，食物以小魚為主，兼吃甲殼類和多種水生昆蟲及其幼蟲，也啄食小型蛙類和少量水生植物。

翠鳥有林棲和水棲兩大類型。林棲類翠鳥遠離水域，以昆蟲為主食。水棲類主要生活在各地的淡水域中，喜在池塘、沼澤、溪邊、覓食、食物以魚蝦、昆蟲為主。常常靜棲於水中蓬葉上，水邊岩石上的樹技上。眼睛死盯著水面，一旦發現有食物，則以閃電般的速度直飛捕捉，而後再回到棲息地等待，有時像火箭一樣在水面飛行，十分好看。

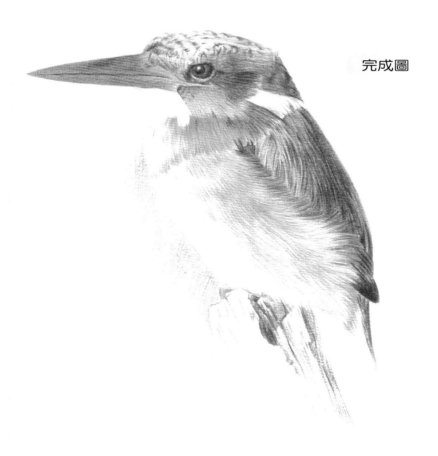

完成圖

咖啡色
翠鳥羽毛暗面的顏色。

淺黃色
翠鳥羽毛的顏色。

橘色
翠鳥嘴部的顏色。

天藍色
用於替翠鳥羽毛疊加顏色。

鈷藍色
用於替翠鳥背部、頭部的羽毛添加顏色。

深褐色
翠鳥眼睛的顏色。

125

動物26 體態輕盈的 燕子

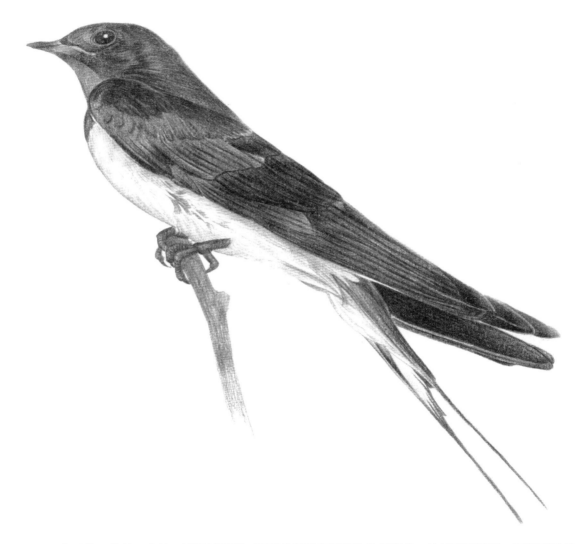

　　燕子分為雨燕、樓燕、家燕、岩燕等種類。不同的燕子有不同的生活習性。比如同是燕子，雨燕屬攀禽，家
燕和金腰燕屬鳴禽。不同種類的燕子形態也不一樣。樓燕的體型稍大，飛得高，飛行速度快，全身黑色，有金屬光
澤，鳴叫十分響亮，它喜歡在亭台樓閣古建築的高屋檐下做巢；家燕體型較小，上身為有金屬光輝的黑色，頭部栗
色，腹部白或淡粉紅色，飛得較低，鳴叫聲較小，多以居民的室內房樑上和牆角為巢穴，最喜接近人類。

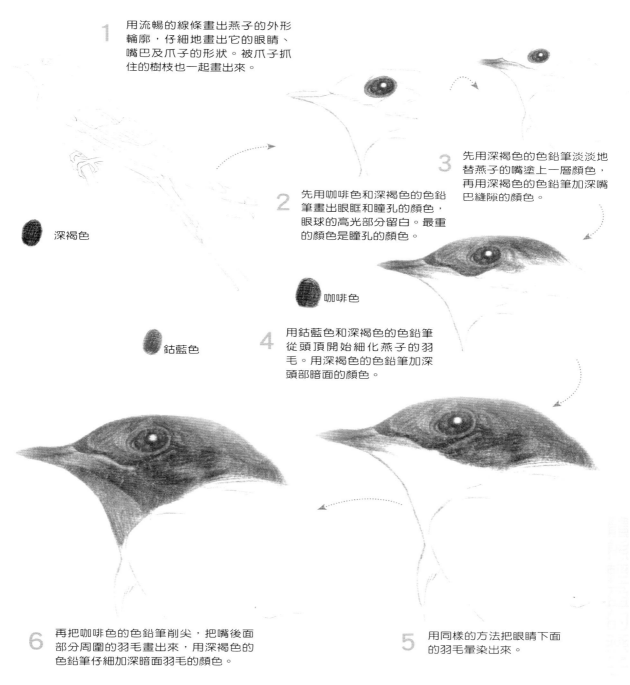

1 用流暢的線條畫出燕子的外形輪廓，仔細地畫出它的眼睛、嘴巴及爪子的形狀。被爪子抓住的樹枝也一起畫出來。

深褐色

2 先用咖啡色和深褐色的色鉛筆畫出眼眶和瞳孔的顏色，眼球的高光部分留白。最重的顏色是瞳孔的顏色。

咖啡色

鈷藍色

3 先用深褐色的色鉛筆淡淡地替燕子的嘴塗上一層顏色，再用深褐色的色鉛筆加深嘴巴縫隙的顏色。

4 用鈷藍色和深褐色的色鉛筆從頭頂開始細化燕子的羽毛。用深褐色的色鉛筆加深頭部暗面的顏色。

6 再把咖啡色的色鉛筆削尖，把嘴後面部分周圍的羽毛畫出來，用深褐色的色鉛筆仔細加深暗面羽毛的顏色。

5 用同樣的方法把眼睛下面的羽毛暈染出來。

127

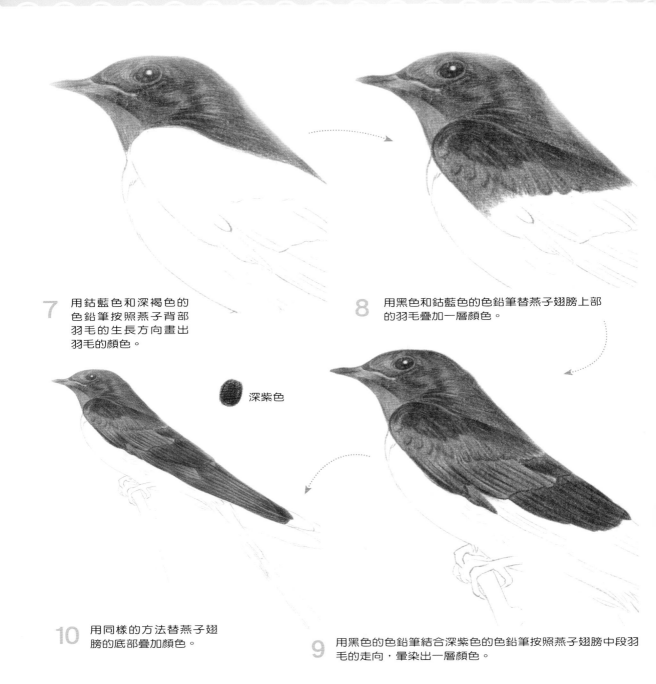

7 用鈷藍色和深褐色的
色鉛筆按照燕子背部
羽毛的生長方向畫出
羽毛的顏色。

8 用黑色和鈷藍色的色鉛筆替燕子翅膀上部
的羽毛疊加一層顏色。

深紫色

10 用同樣的方法替燕子翅
膀的底部疊加顏色。

9 用黑色的色鉛筆結合深紫色的色鉛筆按照燕子翅膀中段羽
毛的走向，暈染出一層顏色。

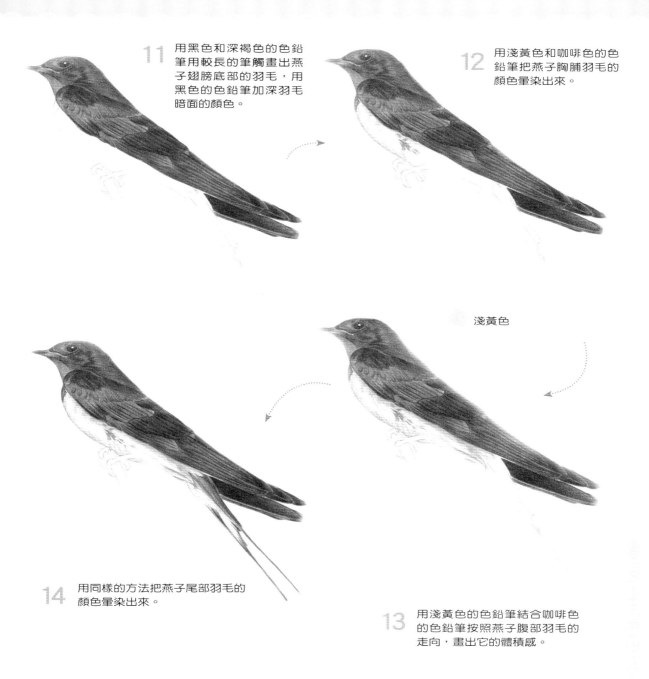

11 用黑色和深褐色的色鉛筆用較長的筆觸畫出燕子翅膀底部的羽毛，用黑色的色鉛筆加深羽毛暗面的顏色。

12 用淺黃色和咖啡色的色鉛筆把燕子胸脯羽毛的顏色暈染出來。

淺黃色

14 用同樣的方法把燕子尾部羽毛的顏色暈染出來。

13 用淺黃色的色鉛筆結合咖啡色的色鉛筆按照燕子腹部羽毛的走向，畫出它的體積感。

燕子主要以蚊、蠅等昆蟲為主食，是眾所周知的益鳥，人們世代有保護燕子的習慣。當秋風蕭瑟、樹葉飄零時，燕子成群地向南方飛去，到了第二年春暖花開、柳枝發芽的時候，它們又飛回原來生活過的地方。"年年此時燕歸來"。雨燕是飛翔速度最快的鳥類，常在空中捕食昆蟲，翼長而腿腳弱小。雨燕分布廣泛，常在高緯度地區繁殖，到熱帶地區越冬。有18屬80種，中國有4屬7種。

家燕有一個"怪癖"：它們總是在夜深人靜、明月當空的夜晚遷飛，而且飛得很快，有時只能看見它們的影子一閃而過，根本看不清楚它的模樣。家燕有著驚人的記憶力，無論遷飛了多遠，哪怕隔著千山萬水，它們也能夠靠著自己驚人的記憶力返回故鄉。家燕返回鄉後頭一件大事，便是雌鳥和雄鳥共同建造自己的家園，有時補補舊巢，有時建一個新的巢穴。家燕們不斷地叼來泥土、草莖、羽毛等，再混上自己的唾液。不久，一個嶄新的碗形窩便出現在你家的屋檐下了。家燕體態輕盈，一對翅膀又窄又長，飛行時好像兩把鋒利的鐮刀，家燕飛行時似一支剛離弦的箭，"嗖"地一聲發射出去。它還是個捕蟲能手，幾個月就能吃掉25萬隻昆蟲，所以我們千萬不能傷害它！自古以來，人們樂於讓燕子在自己的房屋中築巢，生兒育女，並引以為吉祥、有福的事。

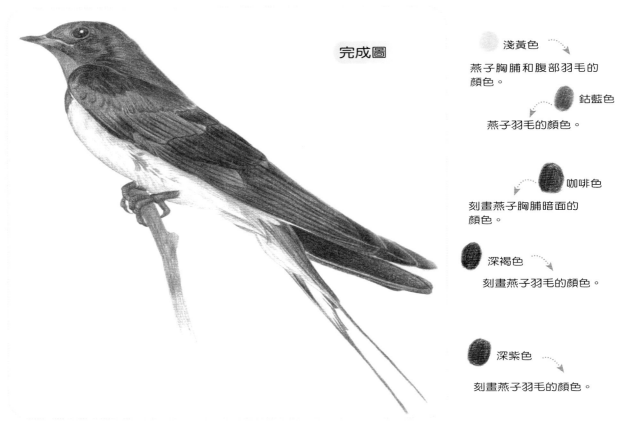

完成圖

淺黃色

燕子胸脯和腹部羽毛的顏色。

鈷藍色

燕子羽毛的顏色。

咖啡色

刻畫燕子胸脯暗面的顏色。

深褐色

刻畫燕子羽毛的顏色。

深紫色

刻畫燕子羽毛的顏色。

動物27 象徵和平的 鴿子

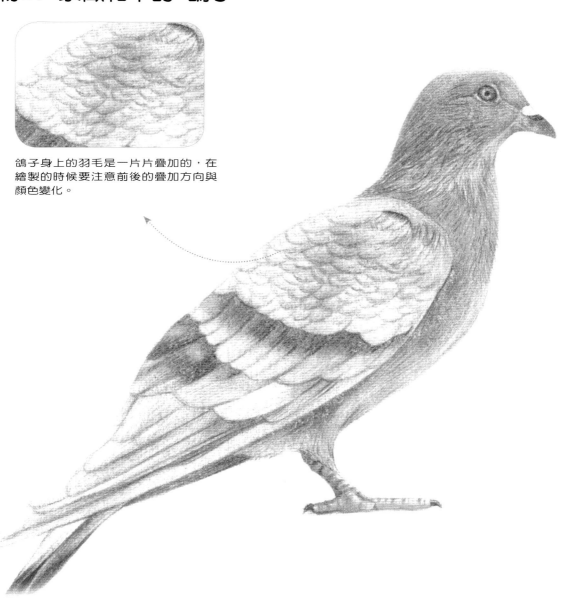

鴿子身上的羽毛是一片片疊加的，在
繪製的時候要注意前後的疊加方向與
顏色變化。

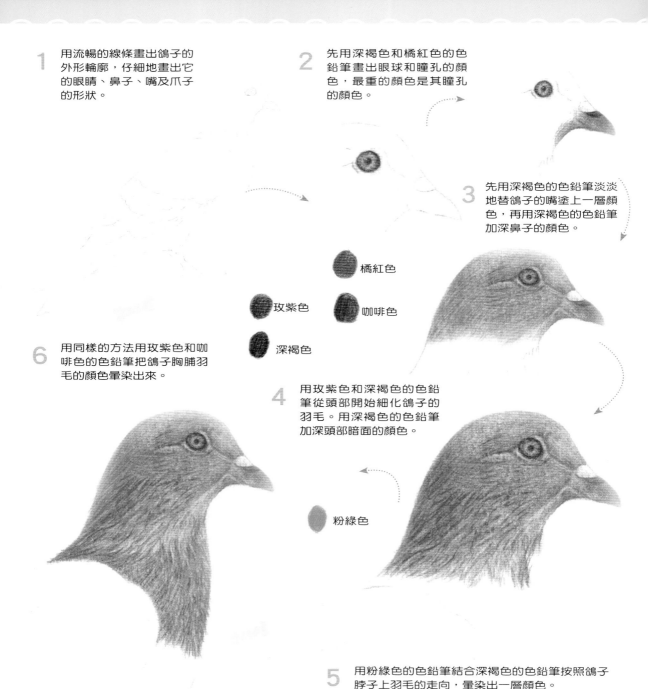

1 用流暢的線條畫出鴿子的外形輪廓，仔細地畫出它的眼睛、鼻子、嘴及爪子的形狀。

2 先用深褐色和橘紅色的色鉛筆畫出眼球和瞳孔的顏色，最重的顏色是其瞳孔的顏色。

3 先用深褐色的色鉛筆淡淡地替鴿子的嘴塗上一層顏色，再用深褐色的色鉛筆加深鼻子的顏色。

橘紅色

玫紫色　咖啡色

深褐色

6 用同樣的方法用玫紫色和咖啡色的色鉛筆把鴿子胸脯羽毛的顏色暈染出來。

4 用玫紫色和深褐色的色鉛筆從頭部開始細化鴿子的羽毛。用深褐色的色鉛筆加深頭部暗面的顏色。

粉綠色

5 用粉綠色的色鉛筆結合深褐色的色鉛筆按照鴿子脖子上羽毛的走向，暈染出一層顏色。

132

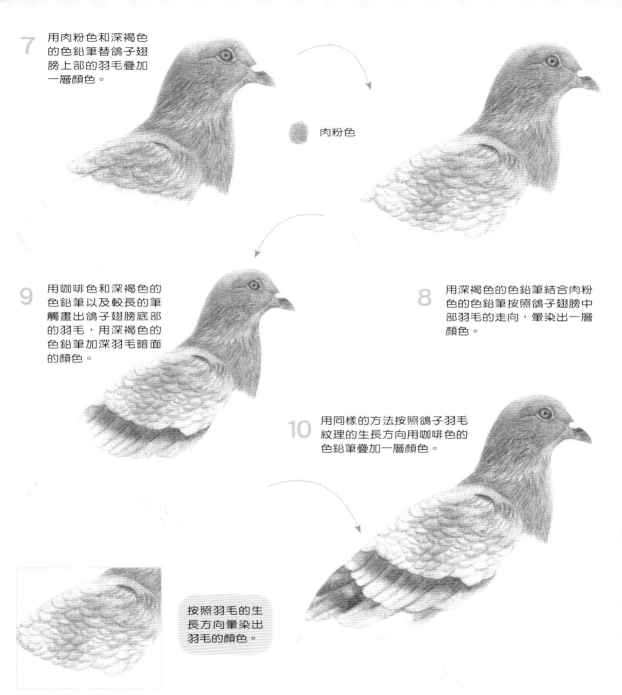

7　用肉粉色和深褐色的色鉛筆替鴿子翅膀上部的羽毛疊加一層顏色。

肉粉色

9　用咖啡色和深褐色的色鉛筆以及較長的筆觸畫出鴿子翅膀底部的羽毛，用深褐色的色鉛筆加深羽毛暗面的顏色。

8　用深褐色的色鉛筆結合肉粉色的色鉛筆按照鴿子翅膀中部羽毛的走向，暈染出一層顏色。

10　用同樣的方法按照鴿子羽毛紋理的生長方向用咖啡色的色鉛筆疊加一層顏色。

按照羽毛的生長方向暈染出羽毛的顏色。

133

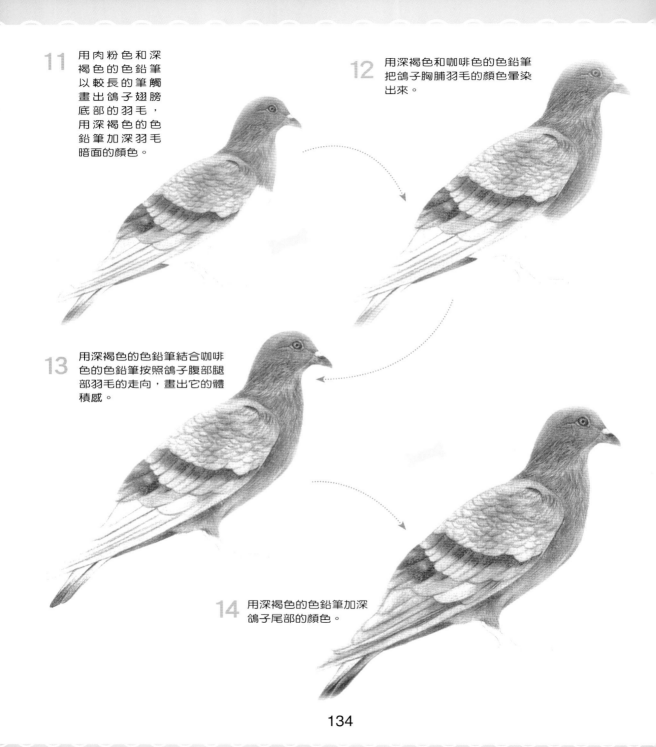

11　用肉粉色和深褐色的色鉛筆以較長的筆觸畫出鴿子翅膀底部的羽毛，用深褐色的色鉛筆加深羽毛暗面的顏色。

12　用深褐色和咖啡色的色鉛筆把鴿子胸脯羽毛的顏色暈染出來。

13　用深褐色的色鉛筆結合咖啡色的色鉛筆按照鴿子腹部腿部羽毛的走向，畫出它的體積感。

14　用深褐色的色鉛筆加深鴿子尾部的顏色。

鴿子亦稱飛奴、鵓鴿，鴿子的祖先是野生的原鴿。早在幾萬年以前，野鴿成群結隊地飛翔，在海岸險岩和岩洞峭壁築巢、棲息、繁衍後代。由於鴿子具有本能的愛巢欲，歸巢性強，同時又有野外覓食的能力，久而久之被人類所認識，於是人們就從無意識到有意識地把鴿子作為家禽飼養。據有關史料記載，早在5000年以前，埃及和希臘人已把野生鴿訓練為家鴿了。鴿子喜歡吃石子，這與它的特殊消化系統有關。鴿子沒有牙齒，它們將食物直接吞入食道，再貯存在肌胃裡。鴿子的肌胃很堅韌，胃壁肌肉發達，內壁有角質膜，石子貯存在胃腔內。食物進入肌胃後，胃壁肌肉收縮，角質膜，石子、食物相互摩擦，把食物磨碎。因此，石子相當於牙齒的作用，所以鴿子為了消化食物，必須不斷地吞食石子。鴿子一般只能消化掉60%的食物，剩下的都隨糞便排掉。

　　人們利用鴿子有較強的飛翔能力和歸巢能力等特性，培養出不同品種的信鴿。鴿子的歸巢能力是指，幼小的鴿子在一個地方長大後，把鴿子帶到很遠的地方，它仍然能找回它原來的老巢。人類養鴿已有5000多年的歷史，形成不少性狀各異的品種。對於鴿子究竟依靠甚麼方法識別歸巢方向，還沒有一個定論。磁場說、太陽說、氣味說等都各自有其根據。也許鴿子是在綜合利用這些本領。

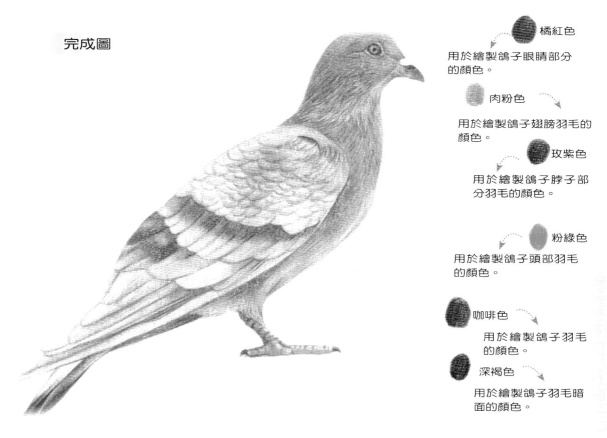

完成圖

橘紅色
用於繪製鴿子眼睛部分的顏色。

肉粉色
用於繪製鴿子翅膀羽毛的顏色。

玫紫色
用於繪製鴿子脖子部分羽毛的顏色。

粉綠色
用於繪製鴿子頭部羽毛的顏色。

咖啡色
用於繪製鴿子羽毛的顏色。

深褐色
用於繪製鴿子羽毛暗面的顏色。

動物28 相濡以沫的 鴛鴦

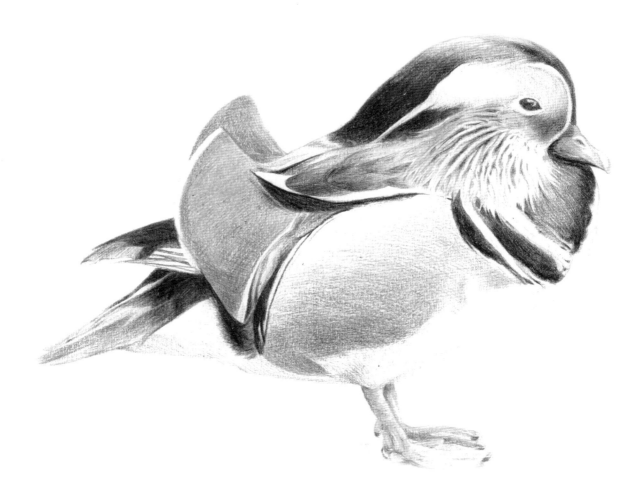

鴛鴦經常成雙入對，在水面上相親相愛，悠閒自得，風韻迷人。它們時而躍入水中，引頸擊水，追逐嬉戲，時而又爬上岸來，抖落身上的水珠，用橘紅色的嘴精心地梳理著華麗的羽毛。此情此景，曾勾起無數文人墨客的翩翩聯想，唐朝李白有"七十紫鴛鴦，雙雙戲亭幽"，杜甫有"合昏尚知時，鴛鴦不獨宿"，孟郊有"梧桐相持老，鴛鴦會雙死"，杜牧有"盡日無雲看微雨，鴛鴦相對浴紅衣"，蘇庠有"屬玉雙飛水滿塘，菰蒲深處浴鴛鴦"，以及"得成比目何辭死，只羨鴛鴦不羨仙"、"鳥語花香三月春，鴛鴦交頸雙雙飛"等。崔玨還因一首《和友人鴛鴦之詩》："翠鬛紅毛舞夕暉，水禽情似此禽稀。暫分煙島猶回首，只渡寒塘亦並飛。映霧盡迷珠殿瓦，逐梭齊上玉人機。採蓮無限蘭橈女，笑指中流羨爾歸。"而名聲大振，被稱為崔鴛鴦。

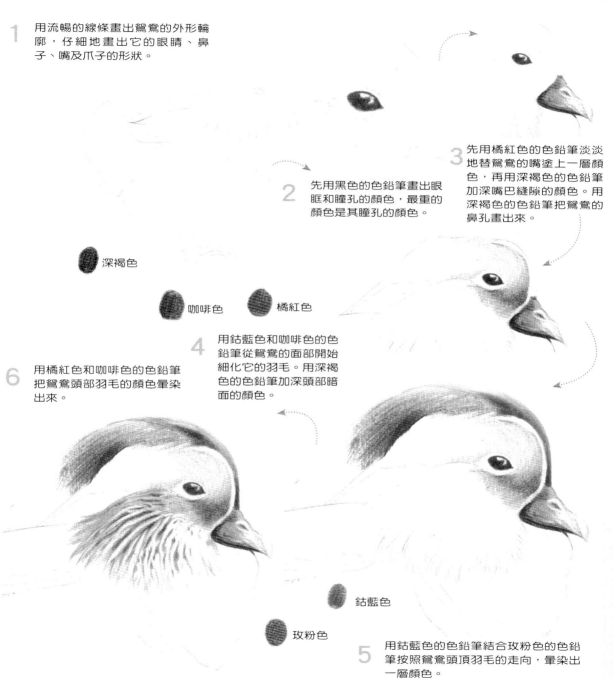

1 用流暢的線條畫出鴛鴦的外形輪廓，仔細地畫出它的眼睛、鼻子、嘴及爪子的形狀。

2 先用黑色的色鉛筆畫出眼眶和瞳孔的顏色，最重的顏色是其瞳孔的顏色。

3 先用橘紅色的色鉛筆淡淡地替鴛鴦的嘴塗上一層顏色，再用深褐色的色鉛筆加深嘴巴縫隙的顏色。用深褐色的色鉛筆把鴛鴦的鼻孔畫出來。

深褐色

咖啡色

橘紅色

4 用鈷藍色和咖啡色的色鉛筆從鴛鴦的面部開始細化它的羽毛。用深褐色的色鉛筆加深頭部暗面的顏色。

6 用橘紅色和咖啡色的色鉛筆把鴛鴦頭部羽毛的顏色暈染出來。

鈷藍色

玫粉色

5 用鈷藍色的色鉛筆結合玫粉色的色鉛筆按照鴛鴦頭頂羽毛的走向，暈染出一層顏色。

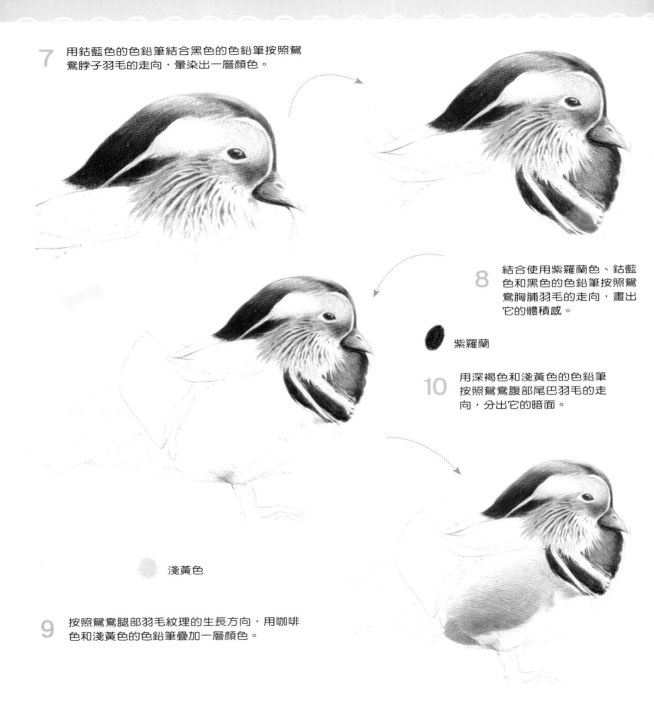

7 用鈷藍色的色鉛筆結合黑色的色鉛筆按照鴛
鴦脖子羽毛的走向，暈染出一層顏色。

8 結合使用紫羅蘭色、鈷藍
色和黑色的色鉛筆按照鴛
鴦胸脯羽毛的走向，畫出
它的體積感。

紫羅蘭

10 用深褐色和淺黃色的色鉛筆
按照鴛鴦腹部尾巴羽毛的走
向，分出它的暗面。

淺黃色

9 按照鴛鴦腿部羽毛紋理的生長方向，用咖啡
色和淺黃色的色鉛筆疊加一層顏色。

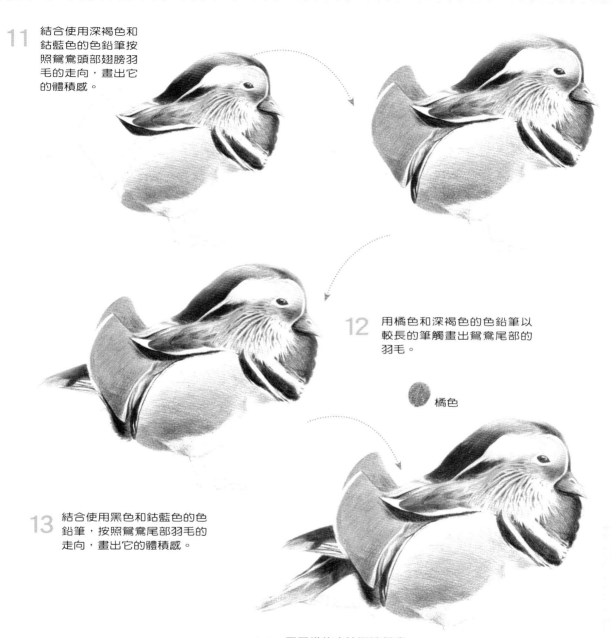

11 結合使用深褐色和鈷藍色的色鉛筆按照鴛鴦頭部翅膀羽毛的走向，畫出它的體積感。

12 用橘色和深褐色的色鉛筆以較長的筆觸畫出鴛鴦尾部的羽毛。

橘色

13 結合使用黑色和鈷藍色的色鉛筆，按照鴛鴦尾部羽毛的走向，畫出它的體積感。

14 用同樣的方法塑造鴛鴦尾巴下面的體積感。

鴛鴦似野鴨，體形較小。嘴扁，頸長，趾間有蹼，善游泳，翼長，能飛。雄鴛鴦羽色絢麗，頭後有銅赤、紫、綠等色羽冠；嘴為紅色，腳為黃色。雌鴛鴦體稍小，羽毛為蒼褐色，嘴為灰黑色。棲息於內陸湖泊和溪流邊。在中國內蒙古和東北北部繁殖，越冬時在長江以南直到華南一帶。為中國著名特產珍禽之一。舊傳雌雄偶居不離，古稱"匹鳥"。亞洲一種亮斑冠鴨(Aix galericulata)，它與西半球的林鴨關係較近，常被人工飼養。比鴨小，雄的羽毛美麗，頭有紫黑色羽冠；翼的上部為黃褐色；雌的全體為蒼褐色；棲息於池沼之上，雌雄常在一起。

　　鴛鴦在人們的心目中是永恆愛情的象徵，是一夫一妻、相親相愛、白頭偕老的表率，甚至有人認為鴛鴦一旦結為配偶，便陪伴終生，即使一方不幸死亡，另一方也不再尋覓新的配偶，而是孤獨淒涼地度過余生。所以人們常將鴛鴦的圖案繡在各種各樣的物品上送給自己喜歡的人，以此表達自己的愛意。

完成圖

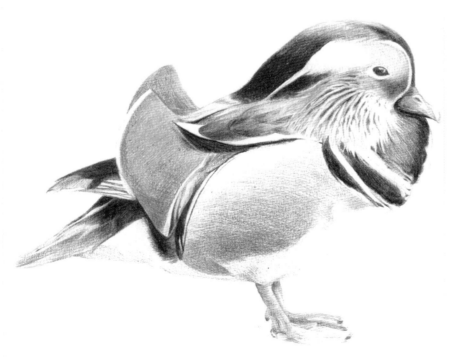

 淺黃色

用於繪製鴛鴦身體的顏色。

 咖啡色

用於繪製鴛鴦身體暗面的顏色。

橘色

用於繪製鴛鴦尾部的顏色。

 深褐色

用於繪製鴛鴦羽毛的顏色。

 紫羅蘭

用於繪製鴛鴦胸脯的顏色。

 鈷藍色

用於繪製鴛鴦頭部、翅膀羽毛的顏色。

 橘紅色

用於繪製鴛鴦嘴部的顏色

 玫粉色

用於繪製鴛鴦頭部的顏色。

140

動物29 喜訊連連的 喜鵲

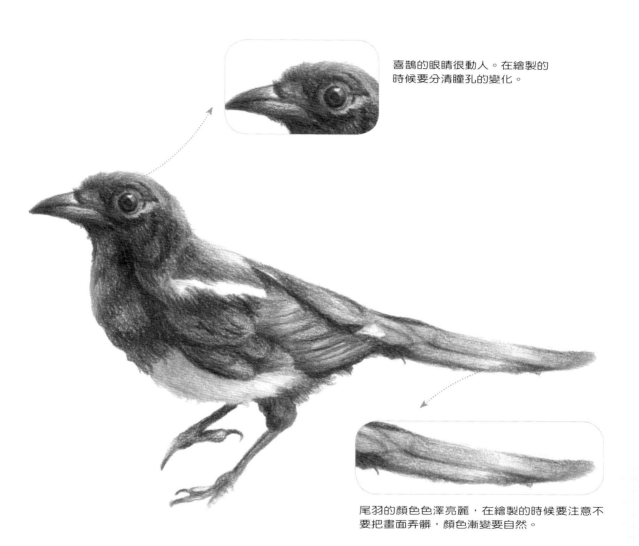

喜鵲的眼睛很動人。在繪製的時候要分清瞳孔的變化。

尾羽的顏色色澤亮麗，在繪製的時候要注意不要把畫面弄髒，顏色漸變要自然。

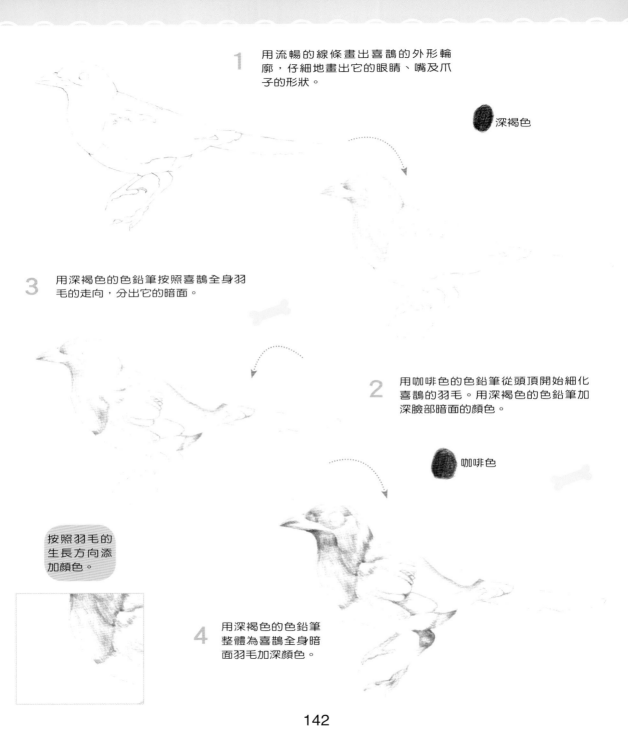

1 用流暢的線條畫出喜鵲的外形輪廓，仔細地畫出它的眼睛、嘴及爪子的形狀。

深褐色

3 用深褐色的色鉛筆按照喜鵲全身羽毛的走向，分出它的暗面。

2 用咖啡色的色鉛筆從頭頂開始細化喜鵲的羽毛。用深褐色的色鉛筆加深臉部暗面的顏色。

咖啡色

按照羽毛的生長方向添加顏色。

4 用深褐色的色鉛筆整體為喜鵲全身暗面羽毛加深顏色。

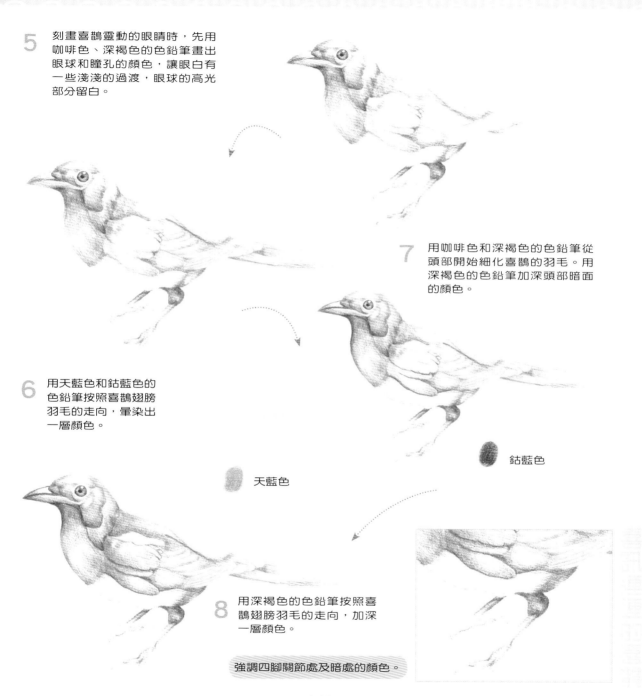

5 刻畫喜鵲靈動的眼睛時，先用咖啡色、深褐色的色鉛筆畫出眼球和瞳孔的顏色，讓眼白有一些淺淺的過渡，眼球的高光部分留白。

7 用咖啡色和深褐色的色鉛筆從頭部開始細化喜鵲的羽毛。用深褐色的色鉛筆加深頭部暗面的顏色。

6 用天藍色和鈷藍色的色鉛筆按照喜鵲翅膀羽毛的走向，暈染出一層顏色。

天藍色

鈷藍色

8 用深褐色的色鉛筆按照喜鵲翅膀羽毛的走向，加深一層顏色。

強調四腳關節處及暗處的顏色。

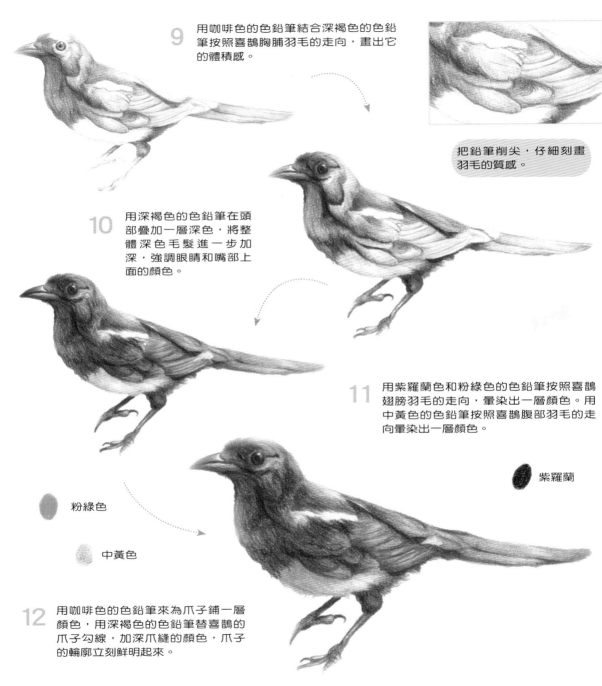

9 用咖啡色的色鉛筆結合深褐色的色鉛筆按照喜鵲胸脯羽毛的走向，畫出它的體積感。

把鉛筆削尖，仔細刻畫羽毛的質感。

10 用深褐色的色鉛筆在頭部疊加一層深色，將整體深色毛髮進一步加深，強調眼睛和嘴部上面的顏色。

11 用紫羅蘭色和粉綠色的色鉛筆按照喜鵲翅膀羽毛的走向，暈染出一層顏色。用中黃色的色鉛筆按照喜鵲腹部羽毛的走向暈染出一層顏色。

紫羅蘭

粉綠色

中黃色

12 用咖啡色的色鉛筆來為爪子鋪一層顏色，用深褐色的色鉛筆替喜鵲的爪子勾線，加深爪縫的顏色，爪子的輪廓立刻鮮明起來。

喜鵲（學名：Pica pica）是鳥綱鴉科的一種鳥類。共有10個亞種。體長40～50公分，雌雄羽色相似，頭、頸、背至尾均為黑色，並自前往後分別呈現紫色、綠藍色、綠色等光澤，雙翅為黑色，在翼肩有一大形白斑，尾遠較翅長，呈楔形，嘴、腿、腳為純黑色，腹面以胸為界，前黑後白。棲息地多樣，常出沒於人類活動地區，喜歡將巢築在民宅旁的大樹上。全年大多成對生活，雜食性，在曠野和田間覓食，繁殖期捕食昆蟲、蛙類等小型動物，也盜食其他鳥類的卵和雛鳥，兼食瓜果、穀物、植物種子等。每窩產卵5～8枚。卵有淡褐色，布褐色，灰褐色斑點。雌鳥孵卵，孵化期18天左右，1個月左右離巢。除南美洲、大洋洲與南極洲外，幾乎遍布世界各大陸。中國有4個亞種，見於除草原和荒漠地區以外的全國各地。喜鵲在中國是吉祥的象徵，自古有畫鵲兆喜的風俗。

　　喜鵲是適應能力比較強的鳥類，在山區、平原都有棲息，無論是荒野、農田、郊區、城市、公園和花園都能看到它們的身影。但是一個普遍規律是人類活動越多的地方，喜鵲種群的數量往往也就越多，而在人跡罕至的密林中則難見該物種的身影。喜鵲常結成大群成對活動，白天在曠野農田覓食，夜間在高大喬木的頂端棲息。喜鵲是很有人緣的鳥類之一，喜歡把巢築在民宅旁的大樹上，在居民點附近活動。

中黃色
用於繪製喜鵲腹部羽毛的顏色。

天藍色

鈷藍色
用於繪製喜鵲羽毛的顏色。

粉綠色
用於繪製喜鵲羽毛的顏色。

咖啡色
用於繪製羽毛暗面的顏色。

深褐色
用於繪製羽毛的顏色。

完成圖

動物30 高貴脫俗的 皇冠鶴

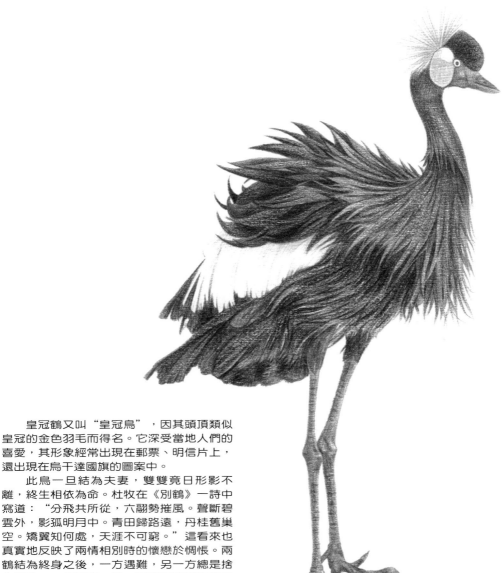

　　皇冠鶴又叫"皇冠鳥"，因其頭頂類似皇冠的金色羽毛而得名。它深受當地人們的喜愛，其形象經常出現在郵票、明信片上，還出現在烏干達國旗的圖案中。

　　此鳥一旦結為夫妻，雙雙竟日形影不離，終生相依為命。杜牧在《別鶴》一詩中寫道："分飛共所從，六翮勢摧風。聲斷碧雲外，影孤明月中。青田歸路遠，丹桂舊巢空。矯翼知何處，天涯不可窮。"這看來也真實地反映了兩情相別時的懷戀於惆悵。兩鶴結為終身之後，一方遇難，另一方總是捨生相救。一方死去，另一方則長時間哀鳴不已，且絕不另尋新歡。皇冠鶴對愛情的專一和忠貞，可謂世所罕見。

1 用流暢的線條畫出皇冠鶴的外形輪廓，仔細地畫出它的眼睛、鼻子、嘴及腳爪的形狀。

咖啡色

2 最重要的步驟就是刻畫皇冠鶴的紅臉蛋，先用黑色的色鉛筆畫出眼線和瞳孔的顏色，眼白的部分留白。用橘色的色鉛筆為皇冠鶴的面頰暈染出一層顏色。

4 用黑色的色鉛筆從皇冠鶴的面部開始仔細地刻畫它的羽毛。用黑色的色鉛筆加深頭部暗面的顏色。用咖啡色和淺黃色的色鉛筆按照頭頂毛髮的生長方向暈染出一層顏色。

3 先用黑色的色鉛筆淡淡地為皇冠鶴的嘴塗上一層顏色，再用黑色的色鉛筆加深嘴巴縫隙的顏色。

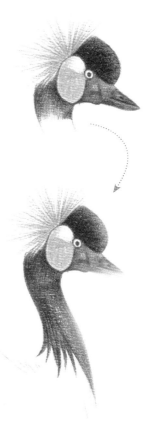

6 以同樣的方法用黑色和深褐色的色鉛筆把皇冠鶴胸脯羽毛的顏色暈染出來。

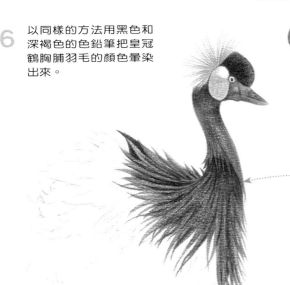

橘色

5 用黑色結合深褐色的色鉛筆按照皇冠鶴脖子羽毛的走向，暈染出一層顏色。

淺黃色

深褐色

147

7 用黑色的色鉛筆加深皇冠鶴羽毛暗面的顏色。

注意畫出皇冠鶴羽毛的層次感。

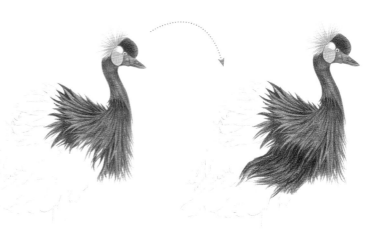

10 以同樣的方法用黑色的色鉛筆加深皇冠鶴背部暗面的羽毛。

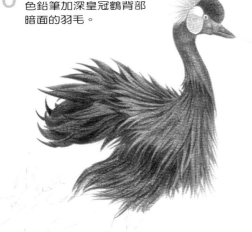

8 用黑色和深褐色的色鉛筆替皇冠鶴胸脯下面的羽毛疊加一層顏色。

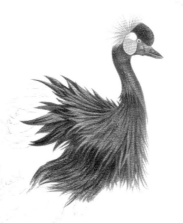

9 用黑色的色鉛筆按照皇冠鶴背部羽毛的走向，暈染出一層顏色。

148

11 結合使用淺黃色和咖啡色的色鉛筆按照皇
冠鶴翅膀羽毛的走向，暈染出一層顏色。

要按照皇冠鶴翅膀羽毛的走向
添加顏色。

12 結合使用深褐色和
黑色的色鉛筆把皇
冠鶴尾巴羽毛的顏
色暈染出來。

14 用深褐色的色鉛筆
把皇冠鶴腿部的顏
色暈染出來。加深
關節處的顏色。

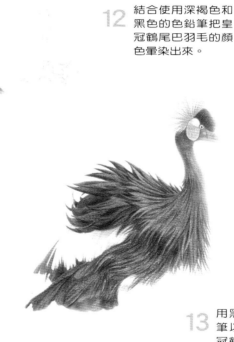

13 用黑色和深褐色的色鉛
筆以較長的筆觸畫出皇
冠鶴腹部的羽毛，用黑
色的色鉛筆加深羽毛暗
面的顏色。

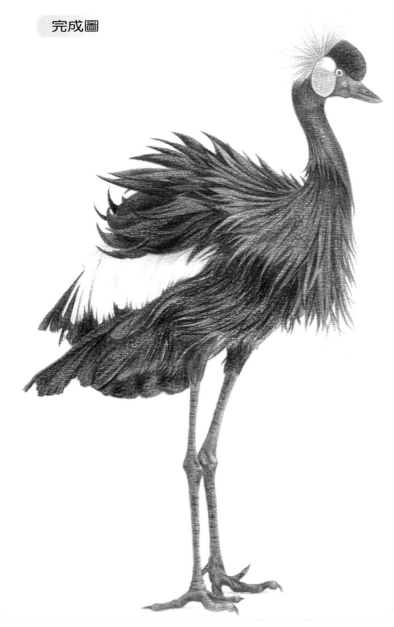

完成圖

　　皇冠鶴又叫「皇冠鳥」，或灰冠鶴、東非冕鶴，為鶴形目鶴科，冕鶴屬，被稱"鶴中之王"，是最名於世的仙禽。皇冠鳥主要分佈在烏干達、肯亞、蘇丹南部、扎伊爾東部和衣索比亞西部。因其頭頂類似皇冠的金色羽冠而得名。體長約127公分。灰冠鶴築巢於樹上，喙短而肥。而黑冠鶴沒有遷徙行為，其體羽為近於黑色的深灰色。翅上羽毛白色和黃色，初級飛羽為栗色。臉頰皮膚桃紅色，上部邊緣帶有白色斑點。喉部長著一個非常小的肉垂。頭頂前部有天鵝絨似的黑色光滑柔軟的絨毛，頭頂上長有一簇金黃色的、像線一般的剛毛，好像戴著一頂莊重的王冠。體長約107公分。現存數量6-9萬隻。

　　皇冠鶴喜歡在池塘、沼澤地、河湖岸畔棲息，以昆蟲、青蛙和草籽為食。每年五至七月產卵，卵為雙數，二至六枚。雌雄兩性輪流在僻靜的水草叢中進行的孵化。一個月後，幼鶴破殼而出。它們在父母的愛撫和保護下成長，十歲左右成熟，並開始求偶。

 淺黃色

用於繪製皇冠鶴翅膀羽毛的顏色。

橘色

用於繪製皇冠鶴臉頰的顏色。

 深褐色

用於繪製皇冠鶴身上羽毛暗面的顏色。

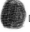 咖啡色

用於繪製皇冠鶴羽毛的顏色。

動物31 高大強壯的 長頸鹿

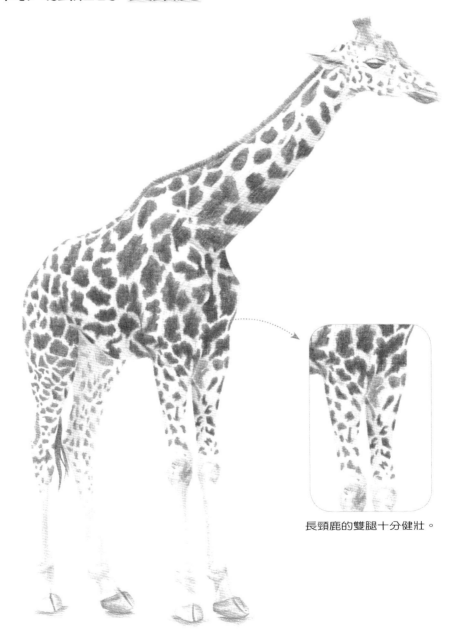

長頸鹿的雙腿十分健壯。

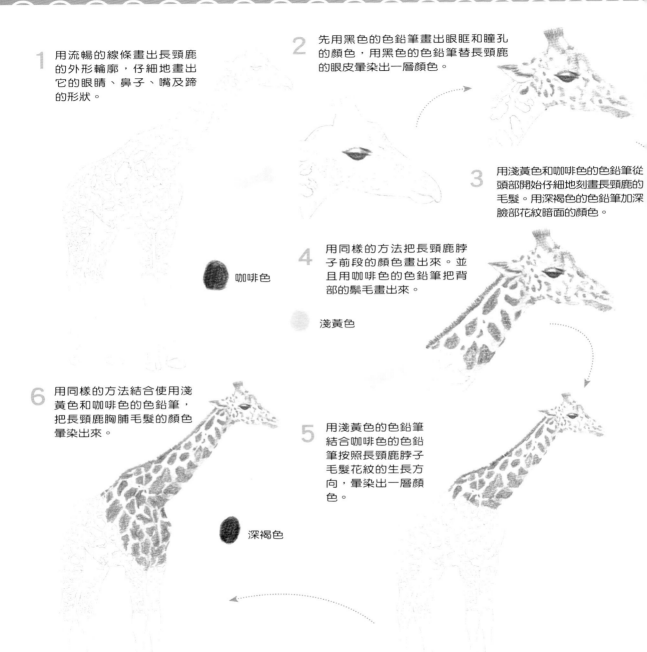

1 用流暢的線條畫出長頸鹿的外形輪廓，仔細地畫出它的眼睛、鼻子、嘴及蹄的形狀。

2 先用黑色的色鉛筆畫出眼眶和瞳孔的顏色，用黑色的色鉛筆替長頸鹿的眼皮暈染出一層顏色。

3 用淺黃色和咖啡色的色鉛筆從頭部開始仔細地刻畫長頸鹿的毛髮。用深褐色的色鉛筆加深臉部花紋暗面的顏色。

咖啡色

4 用同樣的方法把長頸鹿脖子前段的顏色畫出來。並且用咖啡色的色鉛筆把背部的鬃毛畫出來。

淺黃色

6 用同樣的方法結合使用淺黃色和咖啡色的色鉛筆，把長頸鹿胸脯毛髮的顏色暈染出來。

5 用淺黃色的色鉛筆結合咖啡色的色鉛筆按照長頸鹿脖子毛髮花紋的生長方向，暈染出一層顏色。

深褐色

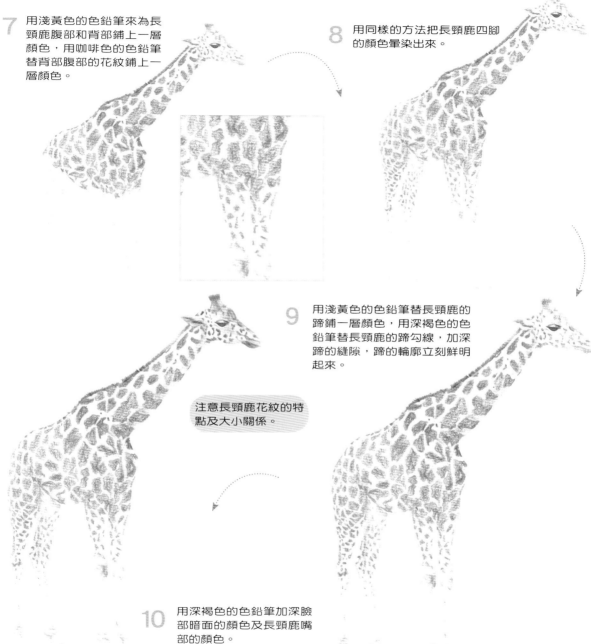

7 用淺黃色的色鉛筆來為長頸鹿腹部和背部鋪上一層顏色，用咖啡色的色鉛筆替背部腹部的花紋鋪上一層顏色。

8 用同樣的方法把長頸鹿四腳的顏色暈染出來。

9 用淺黃色的色鉛筆替長頸鹿的蹄鋪一層顏色，用深褐色的色鉛筆替長頸鹿的蹄勾線，加深蹄的縫隙，蹄的輪廓立刻鮮明起來。

注意長頸鹿花紋的特點及大小關係。

10 用深褐色的色鉛筆加深臉部暗面的顏色及長頸鹿嘴部的顏色。

高大強壯的長頸鹿

153

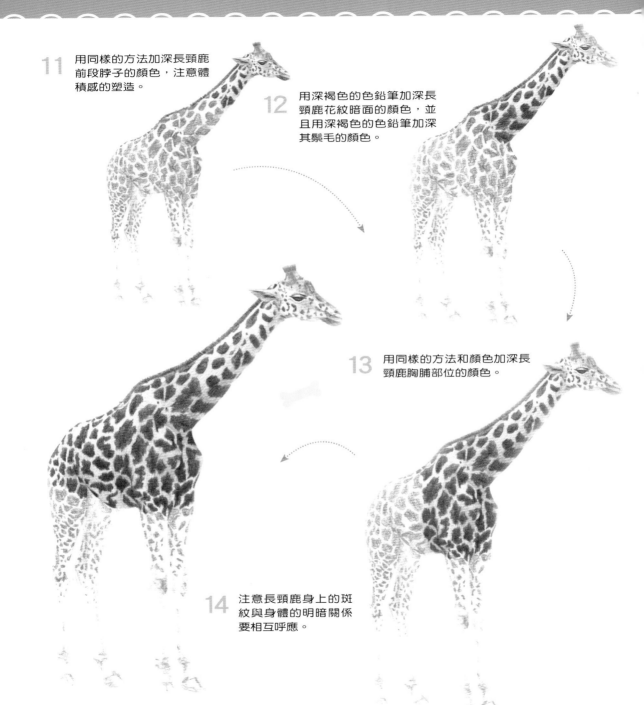

11 用同樣的方法加深長頸鹿前段脖子的顏色，注意體積感的塑造。

12 用深褐色的色鉛筆加深長頸鹿花紋暗面的顏色，並且用深褐色的色鉛筆加深其鬃毛的顏色。

13 用同樣的方法和顏色加深長頸鹿胸脯部位的顏色。

14 注意長頸鹿身上的斑紋與身體的明暗關係要相互呼應。

咖啡色

長頸鹿花紋的顏色。

深褐色

長頸鹿身體暗
面的顏色。

淺黃色

長頸鹿身體的顏色。

完成圖

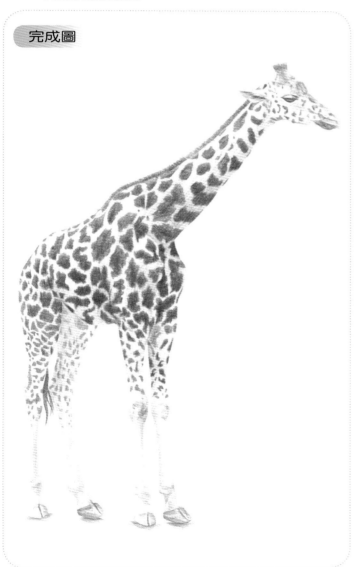

　　長頸鹿是一種生長在非洲的反芻偶蹄動物，是世界上現存最高的陸生動物。雄性個體高達4.8～6.1公尺，重達1,500公斤。雌性個體一般要小一些。主要分布在非洲的衣索比亞、蘇丹、肯亞、坦桑尼亞和尚比亞等國，生活在非洲熱帶、亞熱帶廣闊的草原上。但是長頸鹿的祖籍卻在亞洲。據古生物學家研究考證，長頸鹿起源於亞洲。

　　長頸鹿是陸地上最高的動物。雌雄都有外包皮膚和茸毛的小角。眼大而凸出，位於頭頂上，適宜遠望。全身具棕黃色網狀斑紋。原來它的祖先並不高，主要靠吃草為生。後來自然條件發生變化，地上的草變得稀少，脖子較長的個體因為可以吃到高大樹木上的樹葉得以生存，而脖子短的則因為食物不足而滅絕。這樣一代代淘汰，就產生了脖子很長的長頸鹿。

　　長頸鹿很少發出聲音，並不是因為它們沒有聲帶。（長頸鹿能發出一些聲音，只不過很少出聲而已，還能發出人類無法聽到的次聲波）。

　　長頸鹿的睡眠時間比大象還要少，一個晚上一般只睡兩個小時。對於長頸鹿來說，睡眠實在是一件非常棘手的事，甚至會使它們面臨危險。長頸鹿大部分時間都是站著睡的，尤其是在短睡階段。由於脖子太長，長頸鹿睡覺時常常將頭靠在樹枝上，以免脖子過於疲勞。當長頸鹿進入睡夢階段時，它們與大象一樣，也需要躺下休息，這一階段大約持續20分鐘。但是長頸鹿從地上站起來要花費整整1分鐘的時間，這使得它們在睡眠時的逃生能力大打折扣。所以長頸鹿躺下睡覺是一件十分危險的事情，它們更多的時候會站著睡覺。

高大強壯的長頸鹿

155

動物32 聰明機警的 斑馬

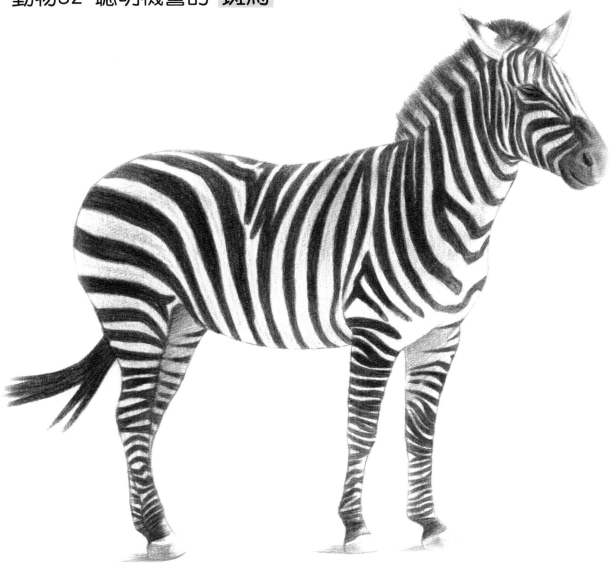

　　這種保護色是長期適應環境和自然選擇而逐漸形成的，因為歷史上也曾經出現過一些條紋不明顯的斑馬，由於目標明顯，所以易於暴露在天敵面前，遭到捕殺，最後滅絕，在漫長的生物演化過程中逐漸被淘汰了。只有那些條紋分明、十分顯眼的種類尚能一直生存。達到隱蔽自己，迷惑敵人的目的。除此之外，還可以防止被舌蠅蜇咬。人類從這種現象中得到了啟示，將條紋保護色的原理應用到海上作戰方面，在軍艦上塗上類似於斑馬條紋的色彩，以此來模糊對方的視線。

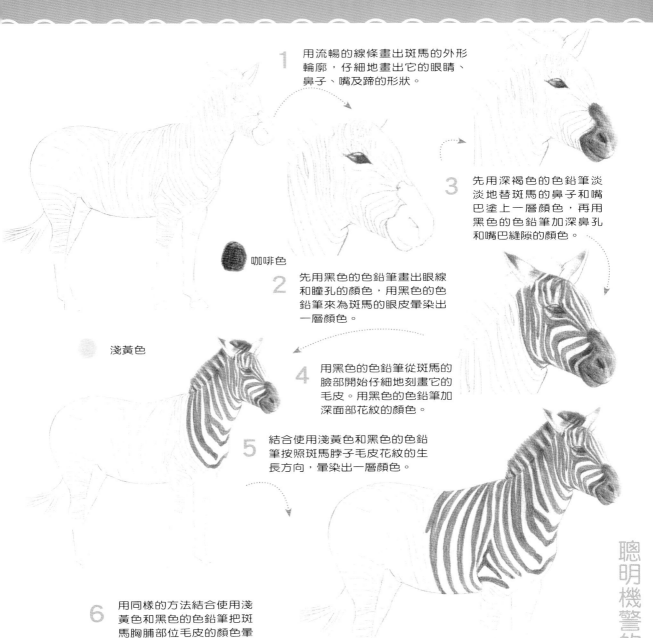

1 用流暢的線條畫出斑馬的外形輪廓，仔細地畫出它的眼睛、鼻子、嘴及蹄的形狀。

3 先用深褐色的色鉛筆淡淡地替斑馬的鼻子和嘴巴塗上一層顏色，再用黑色的色鉛筆加深鼻孔和嘴巴縫隙的顏色。

咖啡色

2 先用黑色的色鉛筆畫出眼線和瞳孔的顏色，用黑色的色鉛筆來為斑馬的眼皮暈染出一層顏色。

淺黃色

4 用黑色的色鉛筆從斑馬的臉部開始仔細地刻畫它的毛皮。用黑色的色鉛筆加深面部花紋的顏色。

5 結合使用淺黃色和黑色的色鉛筆按照斑馬脖子毛皮花紋的生長方向，暈染出一層顏色。

6 用同樣的方法結合使用淺黃色和黑色的色鉛筆把斑馬胸脯部位毛皮的顏色暈染出來。

深褐色

聰明機警的斑馬

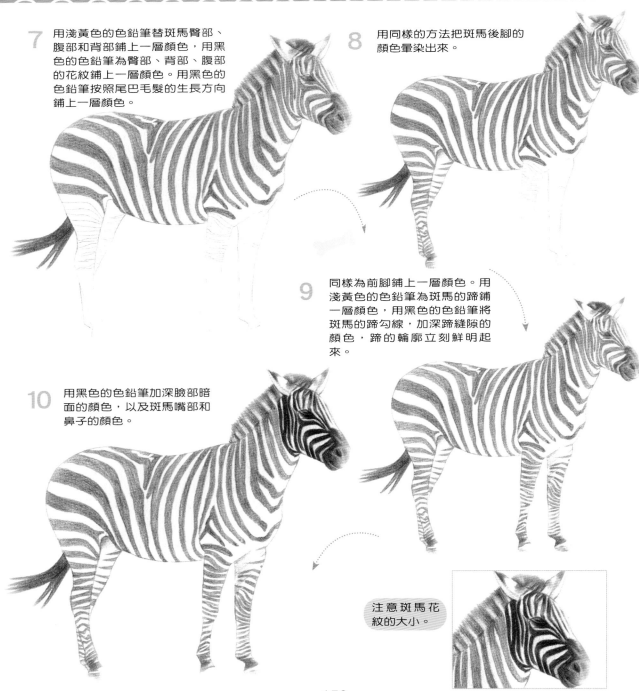

7 用淺黃色的色鉛筆替斑馬臀部、腹部和背部鋪上一層顏色，用黑色的色鉛筆為臀部、背部、腹部的花紋鋪上一層顏色。用黑色的色鉛筆按照尾巴毛髮的生長方向鋪上一層顏色。

8 用同樣的方法把斑馬後腳的顏色暈染出來。

9 同樣為前腳鋪上一層顏色。用淺黃色的色鉛筆為斑馬的蹄鋪一層顏色，用黑色的色鉛筆將斑馬的蹄勾線，加深蹄縫隙的顏色，蹄的輪廓立刻鮮明起來。

10 用黑色的色鉛筆加深臉部暗面的顏色，以及斑馬嘴部和鼻子的顏色。

注意斑馬花紋的大小。

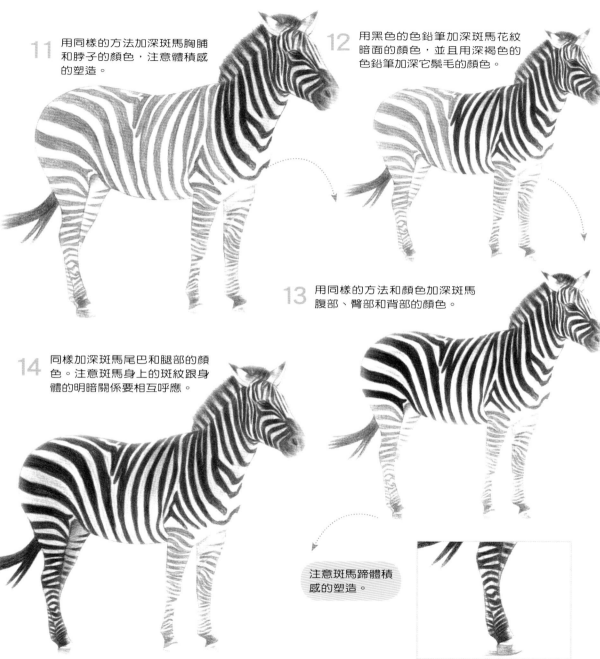

11 用同樣的方法加深斑馬胸脯和脖子的顏色，注意體積感的塑造。

12 用黑色的色鉛筆加深斑馬花紋暗面的顏色，並且用深褐色的色鉛筆加深它鬃毛的顏色。

13 用同樣的方法和顏色加深斑馬腹部、臀部和背部的顏色。

14 同樣加深斑馬尾巴和腿部的顏色。注意斑馬身上的斑紋跟身體的明暗關係要相互呼應。

注意斑馬蹄體積感的塑造。

159

斑馬是斑馬亞屬（學名：Hippotigris）和細紋斑馬亞屬（學名：Dolichohippus）的通稱，是一類常見於非洲的馬科動物。斑馬因身上有起保護作用的斑紋而得名，每匹斑馬身上的條紋都不一樣。

斑馬為非洲特產。南非洲產山斑馬，除腹部外，全身密布較寬的黑條紋，雄性喉部有垂肉。非洲東部、中部和南部產普通斑馬，由腿至蹄具條紋或腿部無條紋。非洲南部奧蘭治和開普敦平原地區產擬斑馬，成年擬斑馬身長約2.7公尺，鳴聲似雁叫，僅頭部、肩部和頸背有條紋，腿和尾為白色，具深色背脊線。東非還產一種格式斑馬，體格最大，耳長（約20公分）而寬，全身條紋窄而密，因而又名細紋斑馬。

斑馬是草食性動物。除了草之外，灌木、樹枝、樹葉甚至樹皮也是它們的食物。適應能力較強的消化系統，令斑馬可以在低營養條件下生存，比其他草食性動物優勝。

棲居在乾燥、開闊、灌叢較多的草原上和沙漠地帶，山斑馬喜在多山和起伏不平的山岳地帶活動；普通斑馬棲於平原草原；細紋斑馬棲於炎熱、乾燥的半荒漠地區，偶見於野草焦枯的平原。

 淺黃色

用於繪製斑馬身體的顏色。

 咖啡色

用於繪製斑馬身上的顏色。

 深褐色

用於繪製斑馬毛髮暗面的顏色。

完成圖

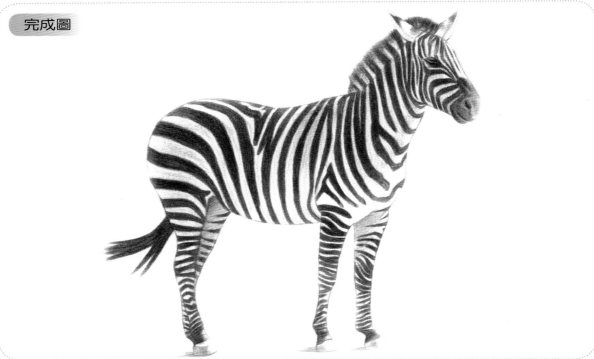

動物33 性情溫順的 羊駝

羊駝的眼睛非常有神，在繪製的時候要注意高光的作用。

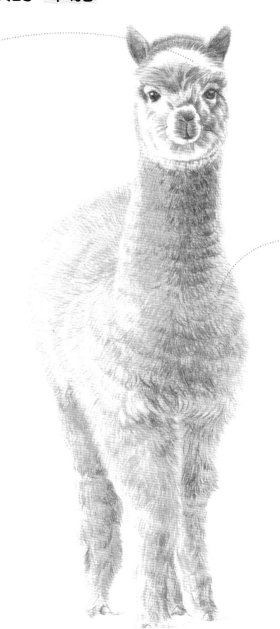

在繪製絨毛的時候。要注意呈現出絨毛的蓬鬆、鬆軟感。

1 用色鉛筆把羊駝的輪廓勾勒出來，仔細地用短線畫出毛髮的細節，同時將其眼睛和嘴的細節也畫出來。

3 畫鼻子的時候，要注意羊駝鼻子的結構，用咖啡色的色鉛筆將鼻子鋪上一層底色，用深褐色的色鉛筆加深鼻子暗面的顏色。

2 先用黑色的色鉛筆畫出眼眶和瞳孔的顏色，用橘黃色的色鉛筆為羊駝的眼睛周圍暈染出一層顏色。

 咖啡色

4 用橘黃色的色鉛筆整體為頭部的毛髮添加顏色。並且用咖啡色的色鉛筆分出毛髮的暗面。用中黃色的色鉛筆淡淡地把耳朵處的毛髮鋪上一層顏色，運筆方向要與毛髮生長的方向一致，再用深褐色的色鉛筆畫出耳朵的深色。

6 用同樣的方法結合使用淺黃色和橘黃色的色鉛筆，把羊駝胸脯部位毛髮的顏色暈染出來。

5 用淺黃色的色鉛筆結合橘黃色的色鉛筆按照羊駝脖子部位毛髮的生長方向，暈染出一層顏色。

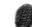 深褐色

 橘黃色

 淺黃色

162

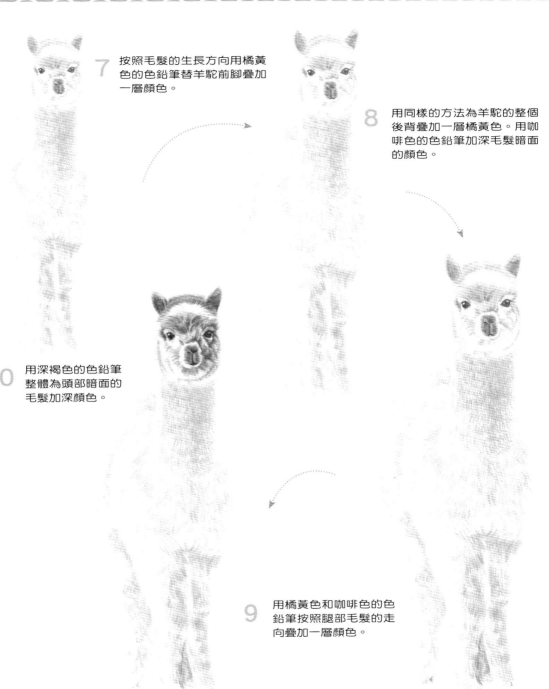

7 按照毛髮的生長方向用橘黃色的色鉛筆替羊駝前腳疊加一層顏色。

8 用同樣的方法為羊駝的整個後背疊加一層橘黃色。用咖啡色的色鉛筆加深毛髮暗面的顏色。

10 用深褐色的色鉛筆整體為頭部暗面的毛髮加深顏色。

9 用橘黃色和咖啡色的色鉛筆按照腿部毛髮的走向疊加一層顏色。

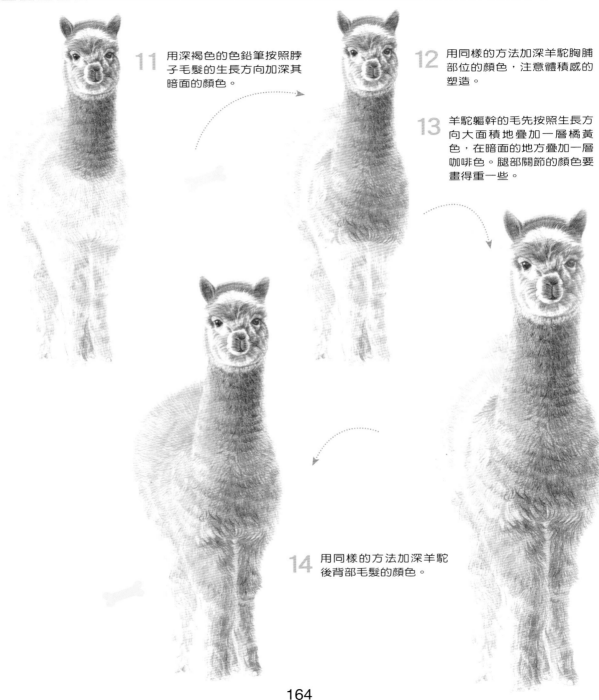

11 用深褐色的色鉛筆按照脖子毛髮的生長方向加深其暗面的顏色。

12 用同樣的方法加深羊駝胸脯部位的顏色，注意體積感的塑造。

13 羊駝軀幹的毛先按照生長方向大面積地疊加一層橘黃色，在暗面的地方疊加一層咖啡色。腿部關節的顏色要畫得重一些。

14 用同樣的方法加深羊駝後背部毛髮的顏色。

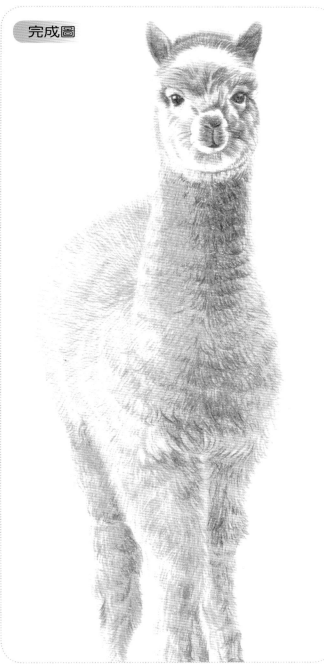

完成圖

淺黃色

用於繪製羊駝身體的顏色。

咖啡色

用於繪製羊駝毛髮暗面的顏色。

深褐色

用於繪製羊駝毛髮暗面的顏色。

橘黃色

用於繪製羊駝毛髮的顏色。

　　羊駝為偶蹄目、駱駝科、美洲駝屬動物，別名也叫美洲駝、無峰駝。棲息於海拔4 000公尺的高原。每群十餘隻或數十隻，由1隻健壯的雄駝率領。以高山棘刺植物為食。發情季節爭奪配偶十分激烈，每群中僅容1隻成年雄駝存在。雌性羊駝妊娠期8個月，每胎1隻。春夏兩季皆能繁殖。羊駝的毛比羊毛長，光亮且富有彈性，可製成高級的毛織物。羊駝性情溫馴，伶俐且通人性，適於圈養。

　　羊駝具有特殊的生活習性，主要包括喜群居、喜沙浴、定點排糞等特點。

　　羊駝喜歡群居，獨立生存能力比較差。所以在一般情況下，都是多頭羊駝生活在一起。

　　羊駝喜歡沙浴，為了防止沙浴破壞草場，人工飼養時可以單獨設置沙浴場。羊駝生性潔淨，具有定點排糞的生活習性，只在固定地點排糞。羊駝性情溫順，伶俐而通人性，經常處於安靜狀態，不會想方設法逃脫。所以羊駝易於飼養管理，放牧和圈養方式都可以。羊駝舍應該坐北朝南，修建在乾燥、向陽的位置。

性情溫順的羊駝

動物34 凶猛威武的 獅子

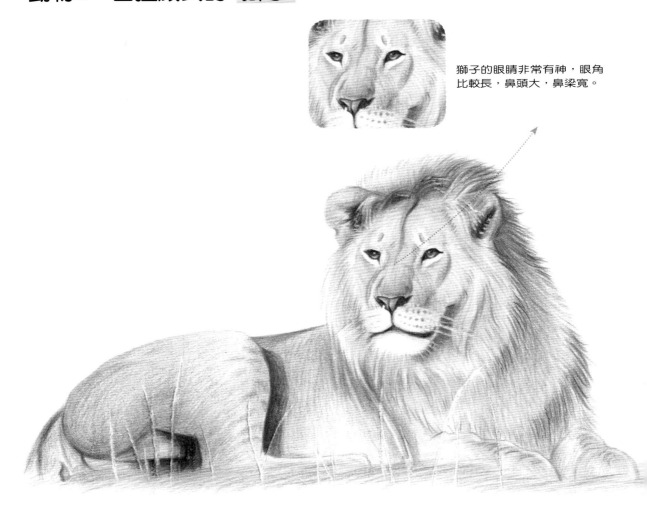

獅子的眼睛非常有神，眼角比較長，鼻頭大，鼻梁寬。

1　用比較流暢的線條畫出獅子的外形，仔細畫出耳朵、眼睛、鼻子、嘴巴及腳爪的形狀，將獅子的動態表現出來。

咖啡色·

土紅色

2　用咖啡色的色鉛筆畫出獅子漂亮的瞳孔，並用黑色的色鉛筆強調深色的部位。

3　用土紅色的色鉛筆畫出獅子的鼻頭，用深褐色的色鉛筆畫出獅子鼻子及嘴唇的輪廓。

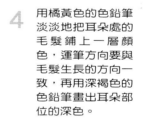

5　以長筆觸畫出獅子帥氣的鬃毛，筆觸要順著獅子臉部毛髮的生長方向。

4　用橘黃色的色鉛筆淡淡地把耳朵處的毛髮鋪上一層顏色，運筆方向要與毛髮生長的方向一致，再用深褐色的色鉛筆畫出耳朵部位的深色。

橘黃色

6　結合使用咖啡色和橘黃色的色鉛筆按照獅子頭部毛髮的生長方向，暈染出一層顏色。

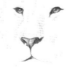深褐色

凶猛威武的獅子

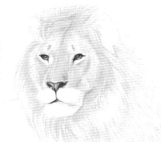

7　結合使用橘黃色和咖啡色的色鉛筆按照獅子前腳毛髮的生長方向，暈染出一層顏色。

8　用同樣的方法把獅子的整個後背和後腳疊加一層橘黃色。用咖啡色的色鉛筆加深毛髮暗面的顏色。

9　按照毛髮的生長方向用橘黃色替獅子尾巴疊加一層顏色。

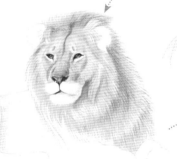

10　把深褐色的色鉛筆削尖，整體將頭部暗面毛色加深，可以表現出毛髮的光澤感。

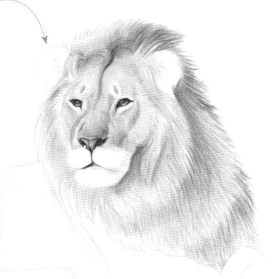

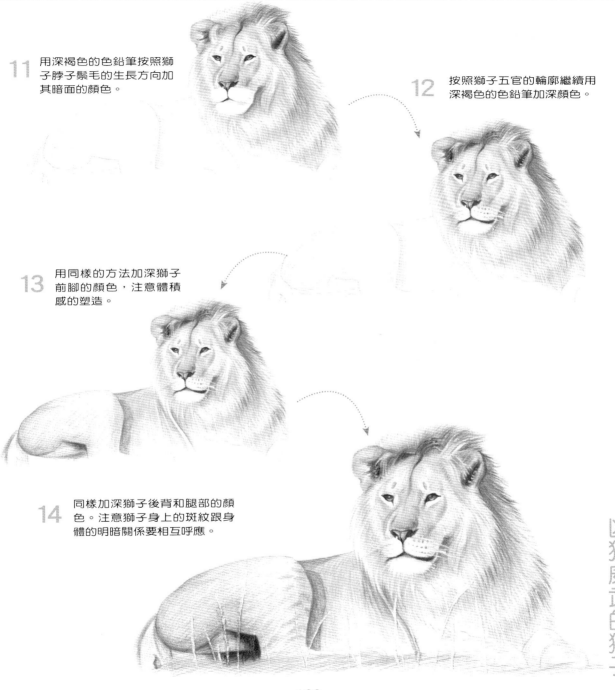

11 用深褐色的色鉛筆按照獅子脖子鬃毛的生長方向加其暗面的顏色。

12 按照獅子五官的輪廓繼續用深褐色的色鉛筆加深顏色。

13 用同樣的方法加深獅子前腳的顏色，注意體積感的塑造。

14 同樣加深獅子後背和腿部的顏色。注意獅子身上的斑紋跟身體的明暗關係要相互呼應。

獅子的毛髮短，體色有淺灰、黃色或茶色，不同的是雄獅還長有很長的鬃毛，鬃毛有淡棕色、深棕色、黑色等，長長的鬃毛一直延伸到肩部和胸部。那些鬃毛越長，顏色越深的傢伙更能吸引雌獅的注意。獅子的頭部巨大，臉形頗寬，鼻骨較長、鼻頭是黑色的。獅子的耳朵比較短，耳朵很圓。獅子的前腳比後腳更加強壯，它們的爪子也很寬。獅子的尾巴相對較長，末端還有一簇深色長毛。獅子一般以食肉為主。非洲獅的數量在減少，但是它們目前並未被列為瀕危物種。

過去除森林外，獅子在所有的生態環境中都有，今天它們的生存環境大大地縮小了。它們比較喜歡草原，也在旱林和半沙漠地區出現，但不生存在沙漠和雨林中。

生活在非洲大陸南北兩端的雄獅鬃毛更加發達，一直延伸到背部和腹部，它們的體型也最大，不過在人類用獵槍對它們的"特殊關懷"下，這兩個亞種都相繼滅絕了。位於印度的亞洲獅體型比非洲兄弟要小，鬃毛也比較短。它們也處在滅亡邊緣。獅子過去曾生活在歐洲東南部、中東、印度和非洲大陸。

 深褐色

用於繪製獅子毛髮暗面的顏色。

 土紅色

用於繪製獅子鼻子的顏色。

 橘黃色

用於繪製獅子毛髮的顏色。

 檸檬黃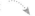

用於繪製獅子毛髮的顏色。

完成圖

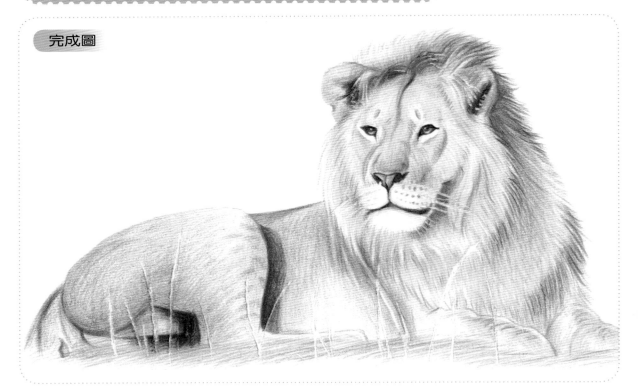

動物35 行動迅捷的 花豹

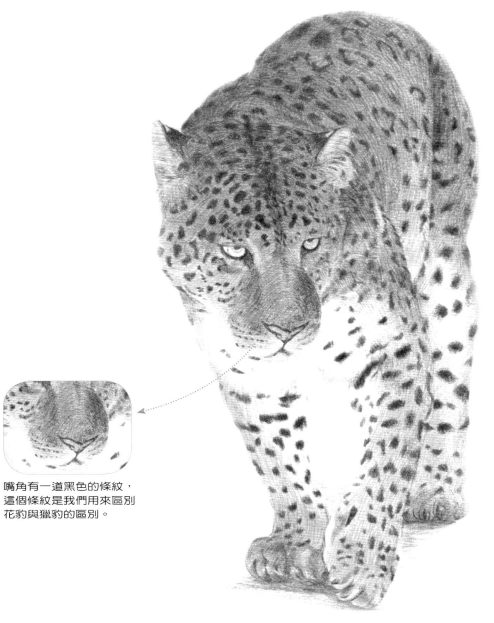

嘴角有一道黑色的條紋，
這個條紋是我們用來區別
花豹與獵豹的區別。

1 用流暢的線條畫出花豹的外形，仔細畫出耳朵、眼睛、鼻子、嘴巴及腳爪的形狀。

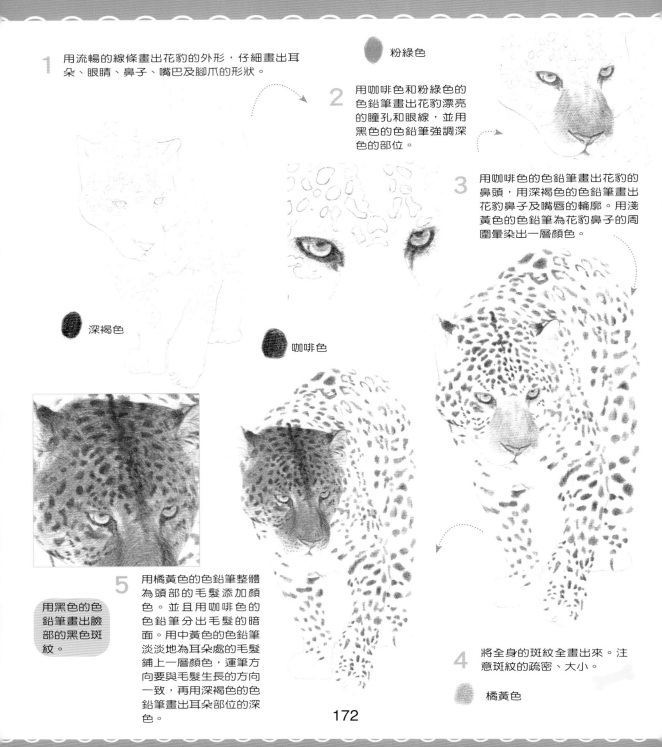

粉綠色

2 用咖啡色和粉綠色的色鉛筆畫出花豹漂亮的瞳孔和眼線，並用黑色的色鉛筆強調深色的部位。

3 用咖啡色的色鉛筆畫出花豹的鼻頭，用深褐色的色鉛筆畫出花豹鼻子及嘴唇的輪廓。用淺黃色的色鉛筆為花豹鼻子的周圍暈染出一層顏色。

深褐色

咖啡色

用黑色的色鉛筆畫出臉部的黑色斑紋。

5 用橘黃色的色鉛筆整體為頭部的毛髮添加顏色。並且用咖啡色的色鉛筆分出毛髮的暗面。用中黃色的色鉛筆淡淡地為耳朵處的毛髮鋪上一層顏色，運筆方向要與毛髮生長的方向一致，再用深褐色的色鉛筆畫出耳朵部位的深色。

4 將全身的斑紋全畫出來。注意斑紋的疏密、大小。

橘黃色

172

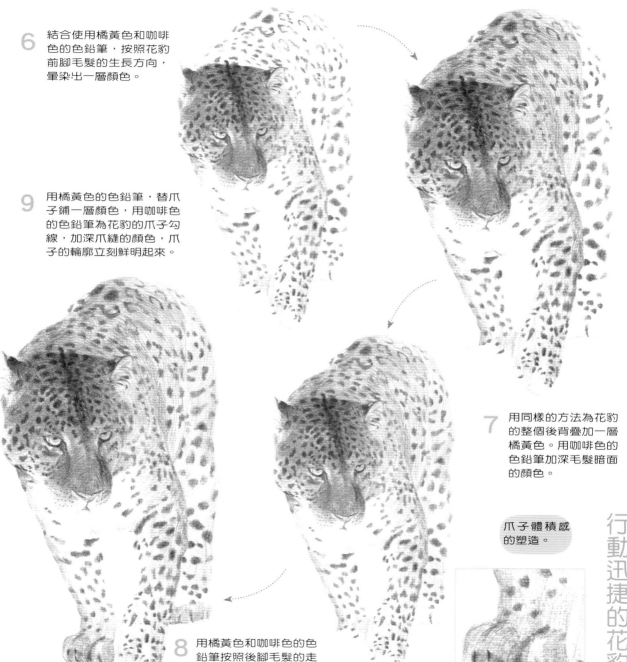

6 結合使用橘黃色和咖啡色的色鉛筆，按照花豹前腳毛髮的生長方向，暈染出一層顏色。

9 用橘黃色的色鉛筆，替爪子鋪一層顏色，用咖啡色的色鉛筆為花豹的爪子勾線，加深爪縫的顏色，爪子的輪廓立刻鮮明起來。

7 用同樣的方法為花豹的整個後背疊加一層橘黃色。用咖啡色的色鉛筆加深毛髮暗面的顏色。

爪子體積感的塑造。

行動迅捷的花豹

8 用橘黃色和咖啡色的色鉛筆按照後腳毛髮的走向疊加一層顏色。

173

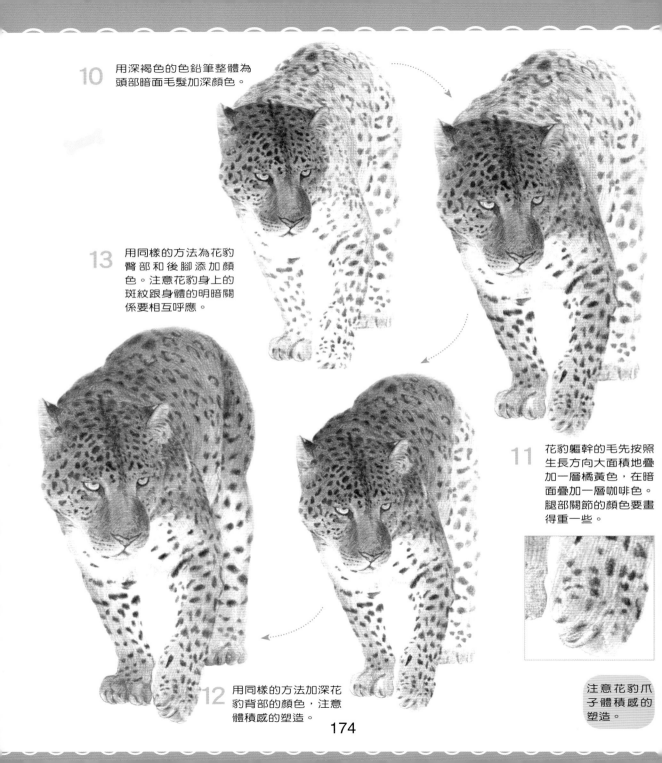

10 用深褐色的色鉛筆整體為頭部暗面毛髮加深顏色。

13 用同樣的方法為花豹臀部和後腳添加顏色。注意花豹身上的斑紋跟身體的明暗關係要相互呼應。

11 花豹軀幹的毛先按照生長方向大面積地疊加一層橘黃色，在暗面疊加一層咖啡色。腿部關節的顏色要畫得重一些。

12 用同樣的方法加深花豹背部的顏色，注意體積感的塑造。

注意花豹爪子體積感的塑造。

174

 橘黃色
用於繪製花豹毛髮的顏色。

 深褐色
用於繪製花豹毛髮暗面的顏色。

 咖啡色
用於繪製花豹毛髮的顏色。

粉綠色
用於繪製花豹眼睛的顏色。

完成圖

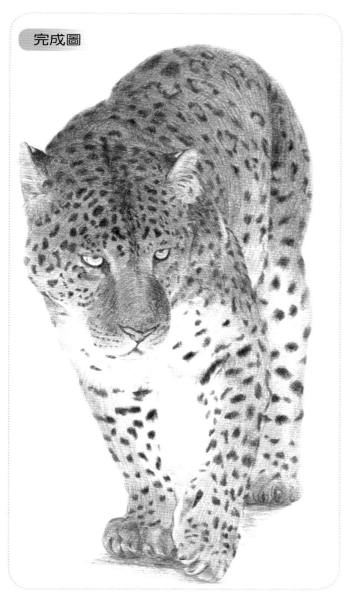

　　豹是貓科豹屬的一種動物，在4種大型貓科動物中體積最小。豹的顏色鮮艷，有許多斑點和金黃色的毛皮，故又名金錢豹。豹可以說是敏捷的獵手，身材矯健，動作靈活，奔跑速度快。豹也是文學作品和繪畫的熱點題材之一。

　　豹廣泛產於中國，也產於亞洲和美洲，因此有中國豹、亞洲豹，也有美洲豹；它也廣泛產於非洲，所以也有非洲豹。但是歐洲不產豹，澳洲（有袋類動物的老家）也不產豹。中國有3亞種：華南豹、華北豹和東北豹。

　　除台灣和中國海南，新疆等少數省份之外，曾普遍見於各省。華北亞種見於河北、山西、陝西北部；東北亞種曾見於黑龍江省的大、小興安嶺和吉林的東部山區，向東延伸至俄羅斯沿海地區和朝鮮北部，這個亞種已經是世界上最稀有的豹亞種。

　　豹喜歡夜間活動。在月光下，豹肚皮下那一條白色的輪廓線顯得格外清晰，就是這條線，經常使它的進攻計劃受挫。在陽光下，豹身上的斑點和玫瑰花形圖案形成了一層華麗的偽裝層。陽光透過森林，灑在它金色的毛皮上。如果此時它站立不動。即使在幾公尺之外，也難以發現它的存在。豹全身只有兩處沒有保護色：一處是尾巴下面，另一處是耳朵後面，這些白色斑紋使小豹夜間在森林中行走時能夠跟上它的父母。

　　豹有一種相當奇特的習慣，它總是把獵物拖上一棵樹，把它懸掛在樹枝上。由此，那棵樹就成了豹的食品貯藏室。豹可以在它想進食的任何時候，回來享受它的獵物。高懸在樹上的食物可以有效地防止其他食肉動物和食腐動物的偷竊。獅子和獵豹只是偶然爬到樹枝上，目的是更好地觀察周圍的情況。而只有豹是唯一把樹作為家的大型貓科動物。豹最常吃的獵物是羚羊和鳥。

動物36 我行我素的 袋鼠

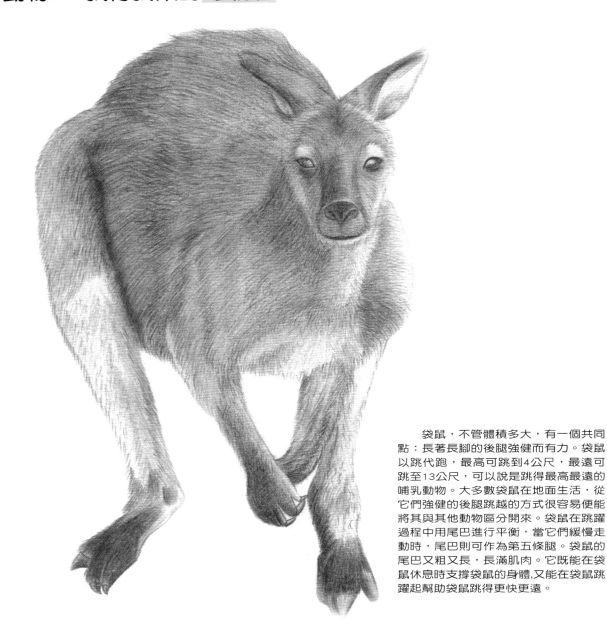

袋鼠，不管體積多大，有一個共同點：長著長腳的後腿強健而有力。袋鼠以跳代跑，最高可跳到4公尺，最遠可跳至13公尺，可以說是跳得最高最遠的哺乳動物。大多數袋鼠在地面生活，從它們強健的後腿跳越的方式很容易便能將其與其他動物區分開來。袋鼠在跳躍過程中用尾巴進行平衡，當它們緩慢走動時，尾巴則可作為第五條腿。袋鼠的尾巴又粗又長，長滿肌肉。它既能在袋鼠休息時支撐袋鼠的身體，又能在袋鼠跳躍起幫助袋鼠跳得更快更遠。

2 先用深褐色和天藍色的色鉛筆畫出眼線和瞳孔的顏色，用深褐色的色鉛筆替袋鼠的眼睛周圍暈染出一層顏色。

天藍色

深褐色

1 用流暢的線條畫出袋鼠的外形，仔細地畫出耳朵、眼睛、鼻子、嘴巴及蹄的形狀。

3 用黑色的色鉛筆畫出袋鼠的鼻頭，用深褐色的色鉛筆畫出它鼻子及嘴唇的輪廓。用深褐色的色鉛筆替袋鼠鼻子的周圍暈染出一層顏色。

咖啡色

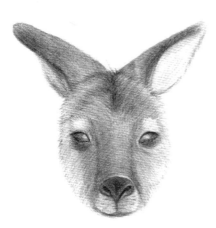

4 用淺黃色的色鉛筆淡淡地把耳朵處毛髮鋪上一層顏色，運筆方向要與毛髮生長的方向一致，再用深褐色的色鉛筆畫出耳朵部位的深色。

5 用咖啡色的色鉛筆整體為頭部的毛髮添加顏色。並且用深褐色的色鉛筆分出毛髮的暗面。

淺黃色

6 結合使用淺黃色和咖啡色的色鉛筆按照袋鼠脖子毛髮的生長方向，暈染出一層顏色。

9 用橘黃色和咖啡色的色鉛筆按照後背部毛的走向疊加一層顏色。

7 按照毛的生長方向用橘黃色的色鉛筆為袋鼠前腳疊加一層顏色。

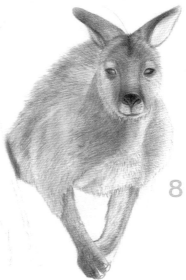

橘黃色

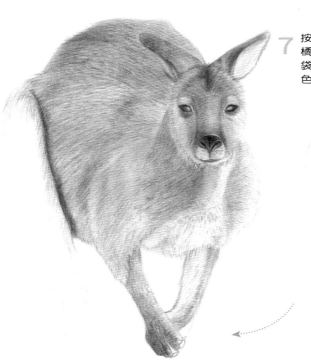

8 用同樣的方法為袋鼠的腹部疊加一層橘黃色和咖啡色。用深褐色的色鉛筆加深毛髮暗面的顏色。

178

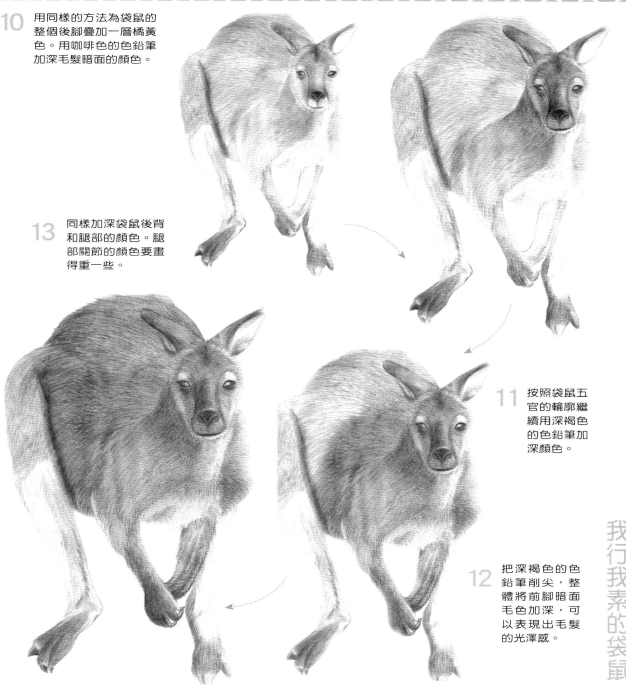

10 用同樣的方法為袋鼠的
整個後腳疊加一層橘黃
色。用咖啡色的色鉛筆
加深毛髮暗面的顏色。

13 同樣加深袋鼠後背
和腿部的顏色。腿
部關節的顏色要畫
得重一些。

11 按照袋鼠五
官的輪廓繼
續用深褐色
的色鉛筆加
深顏色。

12 把深褐色的色
鉛筆削尖，整
體將前腳暗面
毛色加深，可
以表現出毛髮
的光澤感。

我行我素的袋鼠

179

橘黃色
用於繪製袋鼠毛髮的顏色。

咖啡色
袋鼠毛髮的顏色。

粉綠色
袋鼠眼睛的顏色。

深褐色
用於繪製袋鼠毛髮暗面的顏色。

淺黃色
袋鼠毛髮的顏色。

完成圖

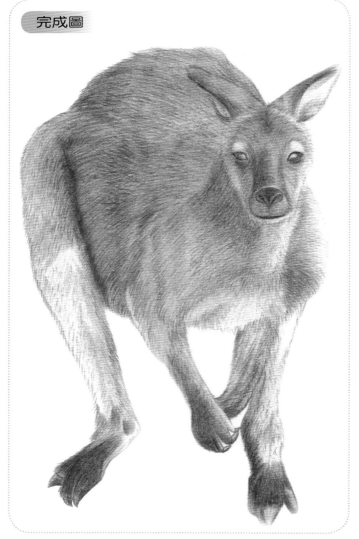

　　袋鼠是一類有袋類動物，屬於袋鼠科（Macropodidae），"袋鼠"一詞通常用來指袋鼠科中體型最大的幾個物種。

　　一般而言，大型袋鼠面對人類在澳洲的開發有較高的適應力；相比之下，它們的許多小型親戚則面臨較大的生存威脅，數量也較少。

　　目前並沒有大規模的袋鼠養殖業，不過野生袋鼠會被獵殺並製成食用肉品，而此種產業也具有爭議性。

　　傳說，袋鼠的英文名"Kangaroo"，源自於澳洲原住民 Guugu Yimidhirr："gangurru"，意思是"不知道"。而這一切其實只是一場誤會，據說約瑟夫·班克斯第一次航海旅行時，他抵達努力河（即現在的庫克鎮港口）岸邊。在靠岸修理船艦的7個禮拜期間，他意外地發現一種古靈精怪的動物，便去詢問當地土著，但是由於語言不通，將"不知道"當做"袋鼠"的英文名稱，就一直使用到現在。但事實上，經語言學家John B. Haviland 研究，當地原本就稱呼袋鼠為"ganguro"，而非傳聞中"不知道"的意思。

　　袋鼠是澳洲的象徵物，出現在澳洲國徽中，以及一些澳洲貨幣圖案上。許多澳洲的組織團體，如澳洲航空，也將袋鼠作為其標誌。澳洲軍隊的車輛、艦船在海外執行任務時很多時候都會塗上袋鼠標誌。

　　袋鼠是草食動物，吃多種植物，有的還吃真菌類。它們大多在夜間活動，但也有一些在清晨或傍晚活動。不同種類的袋鼠在各種不同的自然環境中生活。比如，波多羅伊德袋鼠會為自己做巢，而樹袋鼠則生活在樹叢中。大種袋鼠喜歡以樹、洞穴和岩石裂縫作為遮蔽物。

動物37 狂野冷漠的 豺狼

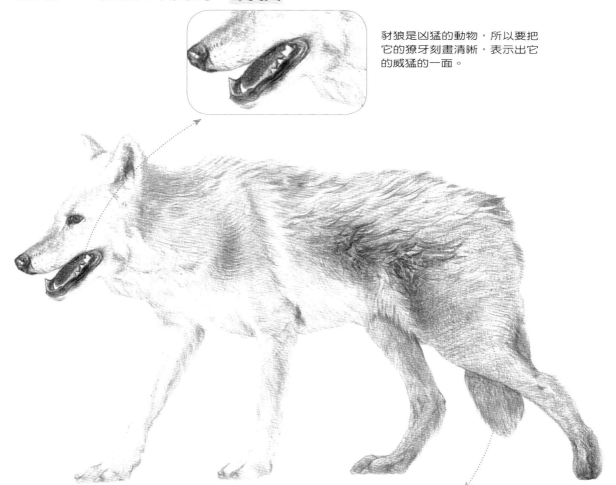

豺狼是凶猛的動物，所以要把它的獠牙刻畫清晰，表示出它的威猛的一面。

豺狼的後腿非常發達。奔跑起來的速度非常迅猛。

1 用色鉛筆把豺狼的輪廓勾勒出來，仔細地用短線畫出毛皮的細節，同時將其眼睛、鼻子和嘴的細節也畫出來。

 中黃色

 深褐色

3 先用土紅色的色鉛筆淡淡地替豺狼的舌頭塗上一層顏色，再用黑色和深褐色的色鉛筆加深舌頭和嘴巴兩邊的顏色。

2 先用咖啡色和深褐色的色鉛筆畫出眼線和瞳孔的顏色，眼窩有一些淺淺的過渡。

咖啡色

土紅色

橘色

4 用中黃色的色鉛筆整體為頭部的毛皮添加顏色。毛暗面的顏色用橘色加深。

5 按照毛的生長方向用橘色為豺狼前腳疊加一層顏色。

182

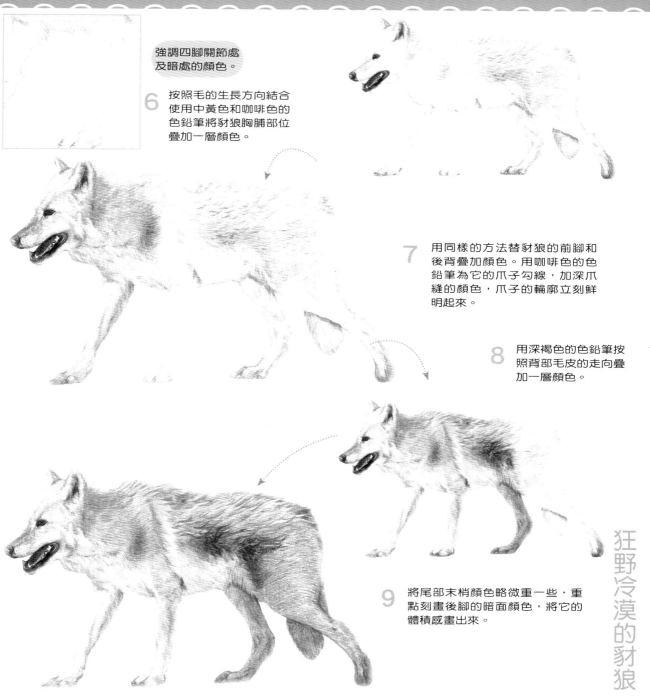

強調四腳關節處
及暗處的顏色。

6 按照毛的生長方向結合
使用中黃色和咖啡色的
色鉛筆將豺狼胸脯部位
疊加一層顏色。

7 用同樣的方法替豺狼的前腳和
後背疊加顏色。用咖啡色的色
鉛筆為它的爪子勾線，加深爪
縫的顏色，爪子的輪廓立刻鮮
明起來。

8 用深褐色的色鉛筆按
照背部毛皮的走向疊
加一層顏色。

9 將尾部末梢顏色略微重一些，重
點刻畫後腳的暗面顏色，將它的
體積感畫出來。

狂野冷漠的豺狼

豺狼的外形與狗、狼相近，體型比狼小，體長100公分左右，體重10多千克。體毛紅棕色或灰棕色，雜有少量具黑褐色毛尖的針毛，腹色較淺。四腳較短。耳短，端部圓鈍。尾較長。額部隆起，鼻長，吻部短而寬。全身背毛較短，尾毛略長，尾型粗大，尾端黑色。

豺狼的分布範圍較廣，主要在亞洲的東部、南部、東南部和中部等地區，即北起西伯利亞南部，南至南洋群島各國，西從克什米爾一帶的喜馬拉雅山地，東達烏蘇里一帶，其中包括中國的大部分地區。

豺的嗅覺靈敏，耐力極好，獵食的基本方式與狼很相似，多採取接力式窮追不捨和集體圍攻、以多取勝的辦法。它的爪牙銳利，膽量極大，顯得凶狠、殘暴而貪食，一般先把被獵物團團圍住，前、後、左、右一齊進攻，抓瞎眼睛，咬掉耳鼻、嘴唇，撕開皮膚，然後再分食內臟和肉，或者直接對準獵物的肛門發動進攻，連抓帶咬，把內臟掏出，用不了多久，就將獵物瓜分得乾乾淨淨。它雖然偶爾也吃一些甘蔗、玉米等植物性食物，但主要以各種動物性食物為食，不僅能捕食鼠、兔等小型獸類，也敢於襲擊水牛、馬、鹿、山羊、野豬等體型較大的有蹄類動物，甚至也成群地向狼、熊、豹等猛獸發起挑逗和進攻，嚇得它們落荒而逃或爬上大樹，從而奪取它們口中的食物，如果這些猛獸不放棄食物，一場激戰便在所難免，最終多半是豺狼獲得勝利，因為雖然單打獨鬥時豺狼並非它們的對手，但一群豺狼在集體行動時，互相呼應和配合作戰的能力卻要高出一籌。

咖啡色

用於繪製豺狼毛皮的顏色。

橘色

用於繪製豺狼毛皮的顏色。

中黃色

用於繪製豺狼毛皮的顏色。

深褐色

用於繪製豺狼毛皮暗面的顏色。

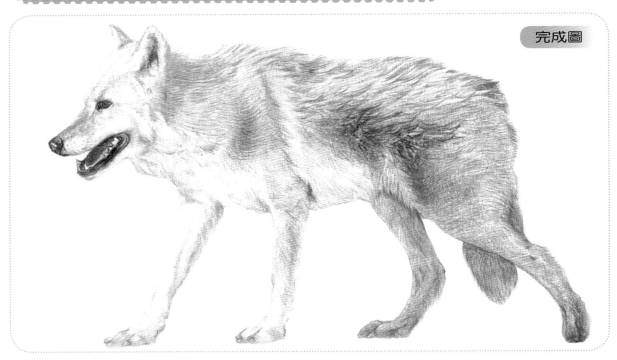

完成圖

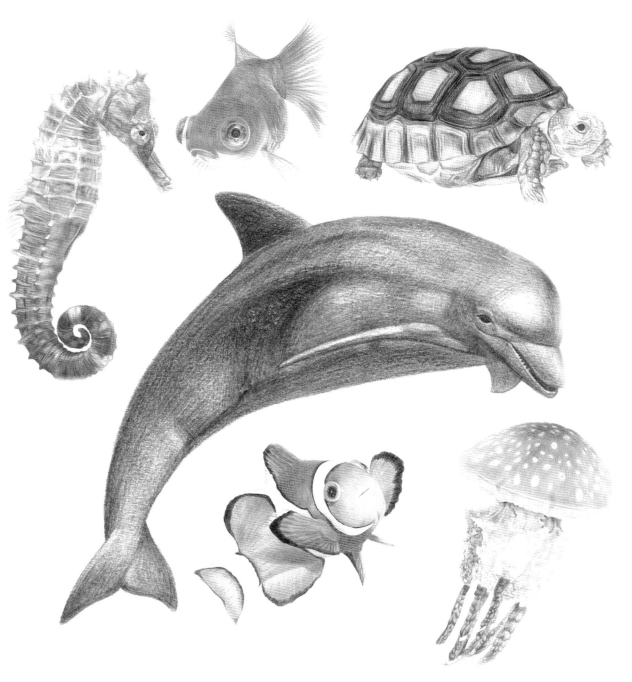

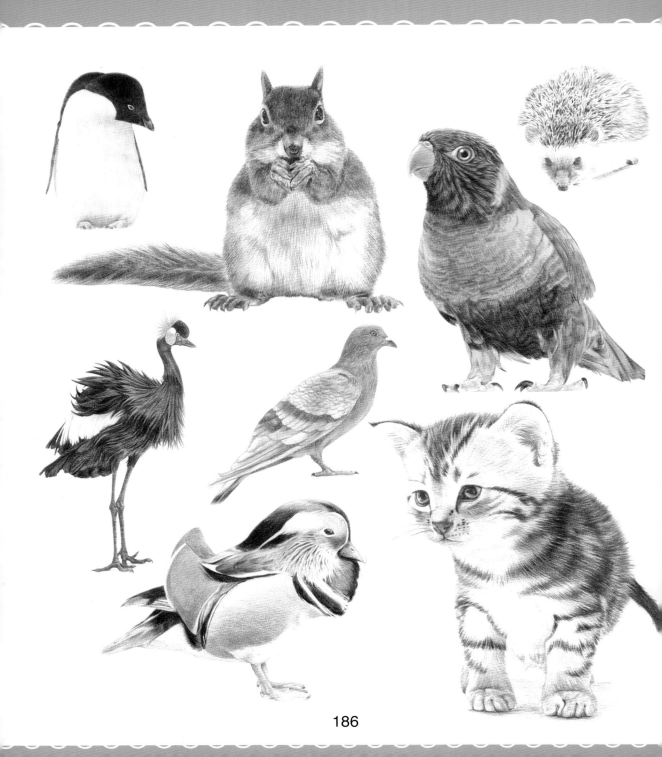